新 世 纪 高 等 院 校 影 视 动 画 、 游 戏 教 材

影视动画分镜设计

Story Boarding of Animation

—— • 万江 著 • ——

四川出版集团 四川美术出版社

图书在版编目(CIP)数据

影视动画分镜设计 / 万江著. —成都：四川美术出版社，
2009.6

新世纪高等院校影视动画、游戏教材

ISBN 978-7-5410-3866-2

Ⅰ.影…　Ⅱ.万…　Ⅲ.动画片—镜头（电影艺术镜头）—
设计—高等学校—教材　Ⅳ.J954.1

中国版本图书馆CIP数据核字（2009）第093114号

新世纪高等院校影视动画、游戏教材
XINSHIJI GAODENG YUANXIAO YINGSHI DONGHUA、YOUXI JIAOCAI

影视动画分镜设计
YINGSHI DONGHUA FENJING SHEJI　　　　万江　著

责任编辑	何启超　谭昉
封面设计	申朝鲲
装帧设计	万　江　陈世才
责任校对	培　贵　倪　瑶
责任印制	曾晓峰
制　　版	四川胜翔数码印务设计有限公司
出版发行	四川出版集团　四川美术出版社
	（成都市三洞桥路12号　邮政编码610031）
经　　销	新华书店
印　　刷	四川华龙印务有限公司
成品尺寸	190mm×260mm
印　　张	8.75
图　　片	249幅
字　　数	100千
版　　次	2009年8月第1版
印　　次	2009年8月第1次印刷
书　　号	IBSN 978-7-5410-3866-2
定　　价	48.00元

当前，快速发展的数字艺术、CG技术与我国影视动画、动漫、游戏行业现状的差距；美国、日本、韩国动漫产业成为其国民经济重要支柱的现实；在国内，共和国的同龄人对上世纪《大闹天宫》等中国动画片的美好记忆与当前中国青少年伴随着国外卡通形象成长的现实反差；改革开放以来，中国高速发展的具有中国特色的社会主义市场经济对培育新的经济增长点的要求等等。这一切，都将我国影视动画、动漫、游戏产业必须快速、高效发展的课题摆在了我们面前。

从1994年我国为发展动漫产业提出的"5515"工程，到进入新的世纪，其缓慢、曲折的发展历程长达14年。而日益绚丽多彩的数字艺术对动漫产业的现代化要求；人们日益增长的物质文化需求对动漫产业所形成的巨大市场空间；历史上曾辉煌于世界的"中国气派"的民族艺术，如何在今天再现其文化内涵的现代魅力等等，更将对动漫产业人才的需求摆在了我们面前。

人才是事业、产业发展的原动力，是发展的根本。而我国动漫产业与所需人才的数量、质量的差距，已成为动漫产业发展的"瓶颈"，培养造就大批新型数字艺术家、动漫游戏专业工作者，已是当前最急迫的任务。人才需求的现状，直接催生了近年来我国动画教育的蓬勃发展。国内有关大学及社会各类培训班的动画类招生人数，每年均呈快速递增的趋势。而这一切，对动漫各专业教育的课程设置、教材编写也提出了更高的要求。

策划于我国西部软件、数字娱乐之都的《新世纪高等院校影视动画、游戏教材》，特邀国内外具有丰富教学经验，关注各国动漫、数字娱乐最新发展的教授、教育专家，有长期动画制作经验和具有社会影响的数字艺术家共同编撰。

此系列教材立足于中国动漫游戏产业及教育现状，致力于将中国民族文化的内涵与来自国外的教学理念相结合，将CG技术与视觉艺术相结合，体现新型的"双轨"教育思想。在编撰中，注重教育的科学性、连续性、系统性，注重对学习者基本的专业技能和艺术修养的训练。

系列教材的撰写科目，以教育部规定的及全国各院校实际开设的专业基础课和技术课为主，包括1~4年级的影视动画艺术原创，CG技术的各种基础专业及技法训练，理论知识，共近30个科目。系列教材的思路，注重理论与实例的融会贯通，图文并茂、循序渐进、重点突出，以最新的实例、最新的资讯、最简洁的方式使学习者获得知识。

在3ds Max与Maya两套教材中，根据各校的教学软件不同，以高等教育中不同年级的课程定位，设定了基础、技能、创作教学三个阶段。基础教学教材的中心要点：全面学习3ds Max和Maya软件的各项功能。技能教学的中心要点：掌握3ds Max和Maya各项技术制作方法，全面学习更深层次的3ds Max和Maya技术制作。创作教学以创作为蓝本，综合性讲解3ds Max和Maya的创作流程，以技术、技巧和艺术性的综合指导，开发学习者的三维动画创新思维，使学习者能系统地完成三维动画创作。还设置了国外艺术家讲座，通过欣赏艺术家的原创作品，艺术家自己谈三维艺术创作的心得，然后再学习他们的制作技法，在非常专业的引导下激发学生的学习激情，开阔学生视野。

此系列教材本着培养造就新型数字艺术创作者，振兴我国动漫游戏产业的美好愿望，从总体策划到收集信息、整理资料、作者撰写、编辑出版，现已历时两年。整个出版工程，凝聚了许多专家学者的心血，体现了中国动画人对中国动画教育和动漫产业的执著信念和热情。我真诚地感谢这套诞生于中国西部、具有中国特色的数字艺术高等教材的每位工作人员。同时，由于编写出版的时间紧迫及整个工作的复杂性，教材中存在的问题和纰漏，恳请同行、专家的指正、完善。

北京电影学院动画学院　院长　教授
2006年5月

前言

电影已有百年的历史，分镜设计也不是一个全新的概念，却具有持续的活力。在20世纪30年代初期，随着动画短片的兴起，迪斯尼公司首先提出了对分镜脚本的构想。电影导演也将他们想象中的一些特定场景的展开情节和复杂的设计效果绘制成草图。著名导演希区柯克在拍摄期间，他要把每个镜头都画一遍。而现在的影视动画制作流程中已明确将此称之为"先期视觉化"（Pre-visu-alize），即指实际拍摄之前，先画出能预见到作品面貌的东西。分镜脚本是把文字剧本变为视觉剧本。分镜脚本又叫故事板（Storyboard），行业内叫台本，港台叫分镜表。分镜脚本是由一些方格画框组成，配上或精细或粗糙的画面，以表明导演的意图或某种逻辑关系。

虽然分镜脚本不是最终成片的组成部分，但却是生产成片的一个重要工具。在影视动画制作流程中，分镜设计占有越来越重要的地位。在设计稿（Layout）之前，分镜脚本具体到镜头的推拉摇移、构图、角度、动作的制作方法，能起到清晰的技术指导作用。分镜设计的完成是导演、表演、摄影、剪辑、音响等艺术要素的综合体现。目前，分镜脚本作为一种将意图形象化的设计工具，在包括影视业、广告业、网页设计、多媒体等多个产业中得到广泛的应用。

因此，对动画分镜设计的学习和研究已成为这些特殊群体（高等院校动画专业师生、产业从业人员、想独立完成影片的个人等）的迫切需要。如同动画剧本写作、动画原画设计、动画场景设计等一样，动画分镜设计也是一项艺术性、技术性和专业性很强的创作工作，需要从基本原理进行充分地学习和掌握。

《影视动画分镜设计》是一门理论与实践相结合的重要的专业基础课程。在教学中，应该遵循当代一般艺术教学的规律，注重学生从知识体系化的形成到能力的构建。通过清晰的概念叙述、翔实的实例分析、完善的知识总结，传授给学生影视动画分镜设计的基本理论和技巧。同时，教学应该具有开放式的结构，由此延展至电影、电视、广告、交互式媒体等领域内的分镜头脚本设计与制作。

作者引用的理论大多经过前人的论证并在创作实践中取得了成功的经验。本教材旨在把这些理论加以汇编整合，结合课程教学的目标和类型的需要，用深入浅出的文字使其易于理解；科学系统化的结构，贴近影视动画分镜设计的一般规律，缩短自我探索研究和学习的进程；图文并茂，穿插国内外经典动画影片的分镜设计案例分析，以适合影视动画分镜设计初学者阅读与思考。

中国动漫产业的发展需要坚实的基础，需要人们对动画教育的执著的信念和热情。

北京电影学院动画艺术研究所副所长　教授

著名动画艺术家、动画导演

目录

本课程是一门理论与实践相结合的专业基础课程。在动画短片创作教学中，分镜头故事板和剧本、设计稿、原画、拍摄、上色、剪辑、后期一样，已成为动画短片创作的重要组成部分。

第一章　动画分镜设计的基本概念

本章学习目标

●掌握动画分镜设计的形成线索：影像发展；分镜头的概念；分镜头脚本

●了解动画片与动画分镜设计的关系：动画片制作流程；动画分镜设计；动画画面分镜头脚本的发展

●掌握动画分镜设计的概念：格式、内容、作用

引　言

动画与电影的表现形式近似，都是由一个个镜头衔接来表达一个完整的故事。了解动画分镜设计的形成之前，先要了解故事与影像、影像与分镜头的关系。

第一节　动画分镜设计的形成

一、故事

（一）用影像讲故事

故事起源于人的潜意识的深处，可追溯至史前。孩子常常会提出这样的要求："给我讲个故事吧。""好吧，从前……"讲故事就开始了。故事使我们与想象世界邂逅，它不只是为了娱乐和消遣，是人类最基本的艺术表达方式。故事总在不断地发生和展开。诗人、艺术家、作曲家和剧作家以及我们最亲爱的祖母，通过优美的语言、形象和声音给我们讲故事。我们中间的一部分人成为职业的故事讲述、创作者，另一部分人则会欣赏和参与到这些作品中间，分享故事的快乐。

讲故事的方式很多，有说话、图画、文字、影像等。影像由一系列包含画面和声音形象的镜头构成。画面有演员的表演、物体的造型、构图、景别、角度、运动、照明、色彩。声音有对白、音响、音乐。

我认为影像是讲故事的最佳方式。就相同时间所提供的信息量而言，影像是得天独厚的。据国外脑生理学者和电子计算机信息工程学者共同测试的结果：相同时间内，把人们所获得的信息量相比，视觉信息是听觉信息的900多倍。相同时间内看电视新闻比听广播新闻的信息量多900多倍。一个人看30cm厚的介绍一个城市的书，还不如看30分钟关于这个城市的录像。

动态的视听形象化了的故事，最容易让人进入其设置的情境之中。其他视觉艺术作品由于画面的边框、雕像的台座或舞台的灯光，会与周围的经验世界产生隔阂，而影像能够跨过艺术品与欣赏者之间的障碍，直接走入人的心灵。面对或大或小的屏幕，在变换的光影和声音里，我们进入理想的精神家园。我们可以联想我们坐在电影院里看电影时的感受，四周的世界消失了，剩下的只有你和银幕上的人们。故事转换为由一个个精彩的镜头组接成完整的影像来表述，故事讲得更加有声有色，动人心弦了（图1-1-1）。

图1-1-1 《天堂电影院》导演：朱塞佩·多纳托雷

20世纪以来，随着摄影技术、电影、电视以及计算机的发明与发展，用影像讲述故事达到了一个高峰。"文化学"学者曾这样概括：20世纪以前的人类是"文字的一代"，20世纪的人类是"影像的一代"。我们这个时代已是名符其实的"视听时代"。

影像发展至今，从影像表达的内容上，有叙事影像、纪录影像、实验影像之分。虽然影像叙事有时变得写意、抽象，甚至只剩下单纯的画面语言、观念和感觉，但其叙事功能却始终不能够完全被忽视和抽离。

如今随着DV的出现、PC的普及，为独立制片人解决了资金和画面品质这两大难题，制片的门槛大大降低。这使更多的人有能力加入影像行业，在影像工业化生产之外进行创作。

（二）用动画讲故事

当你想用动态影像来讲述那些超越人类现实世界的故事时，动画是你最佳的选择。动画技术的运用能够把不可思议的幻想世界带到现实。

动画是会"动"的画，自从人们掌握了图画表现事件的技术，就一直在追求表现事件运动的全过程。西班牙北部山区阿尔塔米拉洞窟，壁画里有一头野猪的尾巴和腿均被重复绘画了几次（图1-1-2）。

古埃及墓室壁画中，有表现两个摔跤手一场摔跤表演的连续过程，正是这种追求的表现（图1-1-3）。

在今天的儿童绘画中，也能够看到这种愿望的存在（图1-1-4）。

动画片作为电影艺术中一种特殊的形式，有自己独特的艺术特点、表现方法、审美要求和社会功能。动画片一般不是用真人实景，而是用绘画或其他造型艺术的形象，用画笔画出一张张不动的但又是逐渐变化着的连续画面，经过摄影机、摄像机或电脑的逐格拍摄或扫描，然后以每秒钟 24 格或 25 帧的速度连续放映或播映，使之活动起来，赋予生命和性格，以象征和比喻的方法反映现实生活，表现艺术家的意图。正因为这样，动画片大多取材于童话、神话、民间传说和科学幻想故事，采用夸张、变形等表现形式。由于它丰富多彩，生动有趣，能用鲜明的形象表达深刻的思想和哲理，不仅少年儿童喜欢，也为成年观众所欢迎。迪斯尼的《白雪公主》、《灰姑娘》、《美女与野兽》、

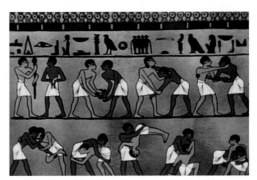
图1-1-3

图1-1-4 《投篮》 格林（6岁）

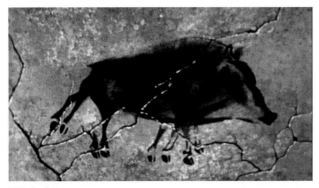
图1-1-2

图1-1-6 迪斯尼动画片

《阿拉丁》和《狮子王》不仅从儿童那里，而且也从成年人那里获得了巨额的票房收入。动画经历100多年的发展，影响力越来越大，一个好的动画形象会被一个人记忆一生，说明动画片确实有着它独特的魅力。动画产业至今已成为一个庞大的产业，并且还在成长（图1-1-6）。

动画片因其丰富的艺术表现形式，无限的计算机动画技术的支持，从而使其成为一种非常独特的讲述故事的形式。如今仅凭一台普通的个人电脑和几个相关软件，一夜之间很多非动画人员创作出了自己的动画片。只不过故事讲得好坏和动画作者的本身素质有着紧密关系。一个成功的故事在于如何述说故事和故事的视觉效果。动画作者有责任来创造一些既有艺术性又有教育意义的动画作品，因此，我们必须掌握讲述故事和动画制作技巧。动画是艺术同时也是技术，它是一种方法，其中包含了漫画家、插图画家、画家、剧作家、音乐家、摄影师、电影导演等艺术家的综合技能，这种综合技能构成一种新型的艺术家——动画家。要成为一名动画艺术家，既要具有绘画的表现力，又要具备丰富的文化艺术知识，并且懂得剧作结构和视听语言元素，能够用动画来讲故事。

二、影像发展与分镜头、分镜头脚本

（一）影像发展与分镜头

电影是从一种纪实性的"活动照相"开始

的，1895年12月28日，卢米埃尔兄弟在巴黎大咖啡馆的印度厅第一次在公众场合放映了自己拍摄的影片《工厂大门》（图1-1-7）、《火车到站》（图1-1-8）等，这一天被认为是电影的诞生日。他们把摄影机摆在一个固定的位置上，以固定的视距，按照胶片的长度，把对象一口气拍摄下来。这是一种以单镜头记录生活景象的拍摄。

其后梅里爱的影片也是从头到尾一个镜头，但他以镜头记录舞台演出，使电影从一种纪实性的"活动照相"导向了艺术电影，为电影的发展作出了许多创造性的贡献（图1-1-9）。

当胶片长度不够时，需将一段胶片与另外一段胶片连接起来，就产生了分段拍摄。分段拍摄无意中造成一连串在长度、视距、背景上有变化的镜头，当它们被连接在一起时，产生了惊人的视觉效果，这就是电影分镜头的开始。美国人鲍特在《火车大劫案》中第一次用14个场景来构成一部电影，《火车大劫案》第一次使用多场景来构成电影。严格说来它还不算真正的电影，因为那时候没有镜头变化。鲍特影片里的初步尝试，只是一种自发的开始走向电影艺术的一个阶段。

格里菲斯在1915年拍摄了《一个国家的诞生》，在1916年又拍摄了《党同伐异》。这两部被誉为电影艺术的奠基之作，标志着电影成为艺术的起始。他突破了梅里爱的戏剧电影。作为第一人，他让摄影机移动起来，极大地丰富

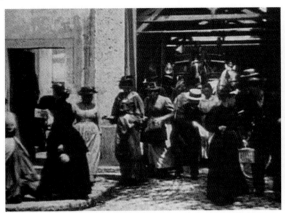

图1-1-7 影片《工厂大门》截图

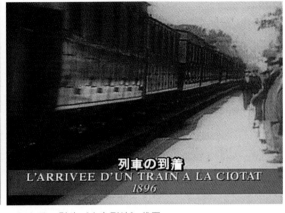

图1-1-8 影片《火车到站》截图

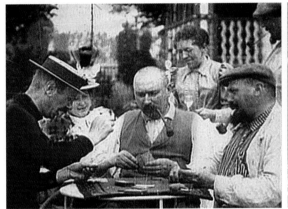

图1-1-9 《玩纸牌》乔治·梅里爱首部影片，是模仿卢米埃尔的，经过着色。在他前期拍摄的80部短片中，大多数是模仿他人的。

图1-1-10 《一个国家的诞生》剧照

了电影语言，开创性地使用了"特写"、"圈入"和"切"的手法，创造了平行蒙太奇的交替蒙太奇。《一个国家的诞生》由一千多个镜头组接而成，近景及特写等不同景别的组合运用，灵活多变的摄影技巧，是格里菲斯在电影史上的大胆创造（图1-1-10）。《党同伐异》冲破了古典戏剧的"三一律"（即一个事件、一个整天、一个地点）限制，创造了开拓银幕时间、空间的"多元律"。影片将不同时代的事件加以排比和集中，以其疏密相间的节奏、溢彩流光的画面、移动摄影的美感，极大地丰富了电影语言，又丰富并发展了平行蒙太奇语言，使蒙太奇成为电影艺术的重要组接手段。

由此可见，是分镜头促使电影发展为一门独立的艺术。分镜头成为电影叙事的手段，其功能由单一地记录生活发展为能够表现创作者主观意识。

（二）影像发展与分镜头脚本

随着电影艺术的发展，电影内部的分工趋于细密完善。除文学剧本外，有了导演的文字分镜头脚本。文字分镜头脚本是导演将文学内容分切成一系列可以摄制的镜头的一种剧本。导演对文学剧本进行分析研究以后，将未来影片中准备塑造的声画结合的银幕形象，通过分镜头的方式诉诸文字。内容包括：镜头号景别、摄法、画面内容、台词、音乐、音响效果、镜头长度等项目。分镜头脚本是导演对影片全面设计和构思的蓝图，是摄制组统一创作思想、开展工作的主要依据。它有利于保证摄制工作的计划性。

随着动画短片的兴起，在20世纪30年代初期，迪斯尼公司首先提出了对画面分镜脚本的构想（图1-1-11）。这是由于动画片的形式特征，除文字分镜头剧本外，还需用画面来提示美术设计、动作设计、表演、特技处理和剪辑效果等。画面分镜脚本是动画片的最初视觉形象。此后，电影导演也开始使用分镜头脚本画出详细的动作情节以及特效，以此预先设计和规划他们的作品。

著名导演希区柯克的惊悚电影不依靠过多的对白，而是通过画面、音响、场面调度和蒙太奇等手段来实现叙事和表意。如《精神病患者》（Psycho）中经典的浴室谋杀段落，45秒的时间内用了78个喷头、人体、刀、浴缸的近景和特写的短镜头，摄影机的移位达60次之多。在拍摄期间，希区柯克要把每个镜头都画一遍（这种绘制能力来自于他进入电影界的初期，经历了字幕设计、美术导演等工作的经验）。他认为他的电影如此逼真，部分原因应该归功于分镜头脚本的帮助（图1-1-12）。

在现在的影视制作流程中，画面分镜脚本已明确称之为"先期视觉化"（Pre-visualize）。即指实际拍摄之前，先画出来能预见到作品面貌的东西，进行形象化预审视。需要指出的是，形象化预审视并非一个新术语。从爱森斯坦、希区柯克、黑泽明，到今天的斯皮尔伯格，他们都画情节示意图。利用情节示意图来进行开拍前的形象化预审视，一直都是美国影视制作的必须程序。以好莱坞为例：选题开发确立之后，即进入前期制作阶段。在这个阶段，必须将电影设计并规划完成，成立制片公司和制片委员会，整个制作计划要由插画家和创作艺术家进行视觉化，并制成分镜表。由制作人（Producer）雇用工作团队进行前制。在这个团队中，分镜头插画家（Storyboard Artist）负责绘制分镜头图片来协助导演和制作设计指导与制作小组沟通彼此的构想。

目前，画面分镜脚本作为一种将意图形象化的设计工具，除影视业，还扩展到广告业、网页设计、多媒体等，在多个产业中得到广泛的应用（图1-1-13）。

图1-1-12 《精神病患者》海报

图1-1-11 华特·迪斯尼和员工在《小姐与流氓》的故事板前讨论工作

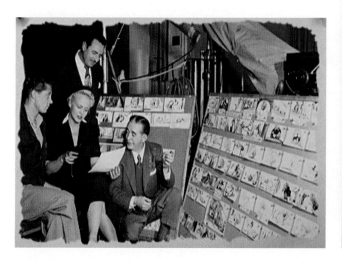

TWEEDY PUZZLES OVER THE CHICKENS PRACTICING

INT. FOWLER'S HUT
FOWLER MUTTERS IN HIS DRUNKEN SLEEP
GINGER STORMS OUT

COOP
FAILURE AS THEY ATTEMPT TO FLY

ABOVE COOP
BIRDS WATCHING AND LAUGHING

COOP
FLIGHT ATTEMPT WITH SUSPENDERS (BRACES)

GINGER: TELL THEM THE TRUTH
ROCKY: TELL THEM WHAT THEY WANT TO HEAR

FOWLER HUT
FOWLER'S STILL SORRY FOR HIMSELF
GINGER IS POSITIVE

INT. COOP
MONTAGE IN RAIN–OF CHICKENS EXERCISING, FAILING TO FLY, ETC.

TOP OF HUT & VIEW
ROCKY GOES UP TO GINGER'S SECRET SPOT

ANGLE PAST F.G. FARMHOUSE
THE TRUCK OF DOOM RETURNS

INT. HUT
CHICKENS DEPRESSED
DEFEATED RATS ENTER WITH RADIO

ROCKY TURNS IT ON–THE CHICKENS ARE FRIGHTENED BUT SOON CALM DOWN

BIG DANCE NUMBER!
GINGER WATCHES ROCKY WORK HIS MAGIC

ROCKY ASKS GINGER TO DANCE

BIG MOVIE MOMENT

图1-1-13 《小鸡快跑》（导演：Peter Lord）故事板

三、动画片与动画分镜设计

动画片的存在方式（胶片、磁带、光盘、数据储存），欣赏方式（通过机械）与影视作品相同，其制作技术却不同于一般实拍的影视作品。动画技术是将连续造型艺术形象符号进行运动过程的形态分解之后再进行创造性地还原。如何分解和还原？让我们先来了解动画片制作工艺流程。

(一) 动画片制作工艺流程

以传统动画片为例，动画片制作工艺流程分为：前期策划阶段；中期创作阶段；后期制作阶段。动画创作的主要工序及其任务如下：

1. 前期策划阶段

选题报告，形象素材筹备，剧本，环境与角色设定，画面分镜头初稿，生产进度日程安排表。

（1）选题报告：包含审批文案，概述影片风貌、特点、目的、经济效应等内容，还带一分多钟演示样片；

（2）形象素材筹备:包含针对性写生、照相、录影、图片、音像制品、文字记载等；

（3）剧本:结构严谨，情节具体，包括人物性格、服饰道具、背景等详细描述；动画片剧本与普通影视剧剧本有所差别，需要在撰写故事构架的同时，能够更多地考虑动画片制作的特点，强调动作性和运动感，并给出丰富的画面效果和足够的空间拓展余地；文字分镜头剧本：一般由动画导演撰写，有提示画面、机位的角度以及使用何种剪接手法，色彩、光线的处理等等的提示作用。

（4）环境与角色设定：美术设计师依据剧本和导演的要求，设计和确立美术风格，设计完成主场景与主场景色彩样稿以及人物造型、人物造型的色彩指定（这些场景和场景色彩样稿、人物造型以及色彩指定的设计直接关系到整部动画片的整体视觉效果和艺术风格）。

①角色造型设计：标准造型，转面图，结构图，比例图（角色：景物，角色：角色，角色：道具），服饰道具分解图，形体特征说

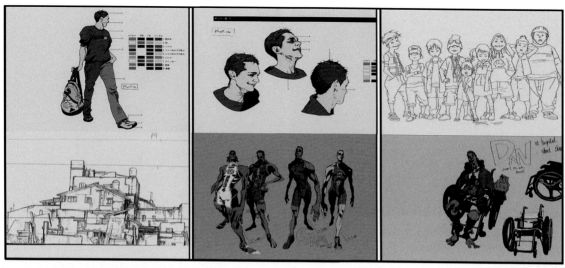
图1-1-14 黑客帝国动画版美术设计图

明图。

　　②场景设计：主场景色彩气氛图，平面坐标图，立体鸟瞰图，景物结构分解图（图1-1-14）。

　　（5）画面分镜头绘制：由导演将文字分镜头剧本的文字变为画面，将故事和剧本视觉化、形象化。①画面内容：镜头调度，场景变化，段落结构，色调变化，光影效果。②文字指示：时间设定，动作描述，对白，音效，镜头转换方式。

　　（6）在完成先期对白、音乐的录制后，动作、声音的长短根据画帧的数量进行分解，分解的结果记录在摄影表上。

　　2. 中期创作阶段

　　主要任务是具体绘制和检验等工作。即设计稿、原动画和背景的绘制，描色上线，动检及校对等。

　　（1）设计稿：根据动画片画面分镜头台本中每个镜头的小画面放大、加工的铅笔画稿，是动画设计和绘景人员进行绘制的依据。 设计稿又分为：①角色设计稿：按确定的规格画出角色在画面中的起止位置及运动线、角色最主要的动态和表情、角色与背景的关系。简单镜头一般只画一张角色设计稿，复杂镜头画两张或两张以上角色设计稿。

　　②背景设计稿：按规定的规格画出景物的具体造型、角度、光影方向、移动或推拉镜头的起止

图1-1-15 原画 北京写乐美术艺术品公司资料

位置。有前层的要分开绘制或用红色标出，有对位线的地方要用红线标出。

　　（2）原动画绘制：原画（图1-1-15），即关键动画。内容：整个镜头内外部动作设计，号码排序，动画密度标尺，活动主体关键动作，用彩色铅笔画出前后动作关系线索提示。动画，即过程画面。内容：顺序号码填写准确，注意多层动画互相交互层位的镜头。

　　（3）背景绘制：背景指动画画面中角色所处的环境。可采用铅笔画、水彩画、水粉画、油画、中国画等多种表现形式在画纸或赛璐珞片上绘制，有单层背景和多层背景之分（图1-1-16）。随着近十年电脑工艺介入动画制作领域，目前也有大量背景是将美术设计在画纸上绘制好的铅笔画稿通过扫描进入电脑，再由背

图1-1-16　动画片《猫咪宝贝》背景合成，导演：曹小卉　北京科学教育电影制片厂动画部

景绘制人员在电脑中运用软件绘制电脑背景。

（4）动检：在动画画稿绘制完成后由专人对动画画稿的动作进行检查的工种。

校对：是在动画片画稿拍摄或扫描前的准备工作之一。当动画画稿完成后，集中于校对部门，由校对人员对每个镜头逐张检查，并与彩色背景合成，检查角色与背景的位置关系、透视角度、对位是否准确等画面的总体效果，经导演同意后进行拍摄的最后准备工作。

3. 后期制作阶段

主要是将中期完成的画稿进行上色、校色，进而与背景一同进行拍摄（胶片工艺）、扫描合成（电脑工艺），并最终剪辑、配音、配乐等工作。从而高质量地最终完成一部或多部动画系列片。

专业指点

计算机3D动画片的制作工艺流程

A. 前期制作：项目策划；概念设计；画面分镜头故事板（根据文字创意剧本进行实际制作的分镜头工作，手绘图画构筑出画面，解释镜头运动，讲述情节给后面三维制作提供参考）；配音音效；剪辑参考带。

B. 中期制作：美术设计；角色场景道具建模；动画；贴图材质；骨骼蒙皮；灯光3D特效；分层渲染/合成。

C. 后期制作：剪辑；配乐和混音。

（二）动画分镜设计的重要性

说明：本书中动画分镜设计包含动画片的文字分镜头脚本和画面分镜头脚本设计两个部分。

前期阶段是一部动画片的起步阶段，直接关系到动画片质量的优劣。其中将文字剧本图像化，即动画分镜设计尤为重要。分镜头把文字剧本变为视觉剧本，以表明故事的主题或某种逻辑关系。虽然它不是最终成片的组成部分，但却是生产动画成片的一个重要工具。

原因1：动画的拍摄对象是造型艺术作品，而电影的拍摄对象是现实世界，二者有视觉形象上的区别。动画影像是艺术家创造出来的视觉形象，在面对观众之前完全是动画艺术家的假设，即创作过程是假定性设想：形象假设、动作假设、表情假设、环境假设、声音假设等；想象构成是假定性的：演员是创造的形象，环境道具是制作的模型和绘画；动画分镜设计具体到镜头的推拉摇移、构图、角度、动作的制作方法，能起到清晰的技术指导作用。分镜脚本的完成是导演、表演、摄影、剪辑、音响等艺术要素综合的体现。

原因2：传统动画的工艺特征是：周期长，投入高，劳动力密集。要使成片剪辑时，耗片量（剪掉的部分）控制到最小，事先就要有科

学周密的计划。电影的耗片比例为1：5，即剪辑1小时的影片，需要5小时的素材；动画片的耗片比例只有1：2。因为重拍实在是太奢侈了，换一个角度就要牵扯几千张画稿，所以反复尝试根本不可能。电脑动画在最终定稿之前有更多反复试验的空间，但也很费时费力。动画是由一张一张的图画构成的，它是从拍摄制作的开始就严格按照最后剪辑效果设计动作和时间的。它的剪辑样式在动画分镜设计时就要求完成。

中后期所有的环节都是依据这份画面分镜头台本进行的，都必须严格服从台本的要求，不允许任意发挥。将文字分镜头脚本的文字变为画面，并非简单的图解，而是一种具体的再创作。它是一部动画片绘制和制作的最主要依据。动画片是通过集体创作达到个人风格的艺术。如果说，导演创作的基础是文学剧本，那么，各个部门创作的基础是导演构思，即对未来动画片的情节、人物、画面、音响、节奏、色彩等总体的设想。否则，就会各行其是，使一部动画片无法按预期目标生产出来。所以画面分镜头脚本的绘制非常重要，它是中、后期各个环节的一个指导样本。所有环节都必须依据和遵循画面分镜头脚本的要求。目前设计稿普遍的做法是把分镜头台本放大后再清稿。针对这个工作的模式，对我们整个前期的创作提出了更高的要求。分镜头台本作为前期创作的一个重要环节，在台本阶段就把要考虑的艺术和技术问题解决，并且尽可能地规范化。

对于三维动画片团队作业来说，分镜的成功与否，直接影响到中期制作的效率，甚至影响影片最后的质量。所以在分镜头画面上要有更多的拍摄细节来向制作部门传达出所有的创作意图。例如要有精确的机位示意：当镜头涉及推拉摇移等动作时，在画面的旁边要配以文字标出镜头所做的运动；遇有复杂镜头时，在画面旁边还要配以机位俯视图；如果涉及机位

镜头的角度变化和机位调度，还需标出所要求的角度范围以及机位横向或纵向坐标图加以说明。

个人动画短片创作虽然较为松散随意，即兴创作较多，但一份完善的动画分镜设计就是动画片制作指导书、效果设计图，是动画片的质量和完成进度的保证。这并不意味着你在制作的时候，必须严格按照分镜头画面台本去做。因为制作过程中会发生很多意料之外的事情，可能有人，包括你自己，会突发灵感，想出一个更好的点子。在这种时候，你完全可以随机应变。

四、动画画面分镜头脚本的发展

（一）绘制人员变更

1. 导演

能将纸上的静态文字转化成屏幕中的移动画面是作为导演具备的首要能力，是导演案头工作的集中表现。导演对文学剧本进行分析研究以后，将未来影片中准备塑造的声画结合的银幕形象，通过分镜头的方式诉诸文字，就成为分镜头剧本。内容包括镜头号景别、摄法、画面内容、台词、音乐、音响效果、镜头长度等项目。分镜头剧本是导演对影片全面设计和构思的蓝图，是摄制组统一创作思想、开展工作的主要依据，它有利于保证摄制工作的计划性。为保持创作的统一性，导演自己绘制画面分镜头脚本，这也是动画片导演与实拍电影导演的不同之处（图1-1-17）。

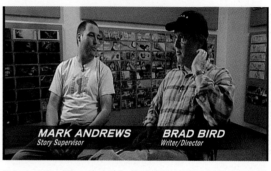

MARK ANDREWS
Story Supervisor

BRAD BIRD
Writer/Director

图1-1-17 《超人特攻队》的导演Brad Bird认为画面分镜头脚本是在文学剧本上的再创作。

2. 画面分镜人员

动画片工业化，产生了一个庞大复杂的流水线生产体系。这其中包括制片内部的精细分工，画面分镜头绘制分离成为一个工种。如动画剧本写作、动画原画设计、动画场景设计等一样，画面分镜头绘制作为一项艺术性、技术性和专业性很强的创作工作，需要从基本原理和规律上进行充分地学习和掌握。画面分镜头脚本决定着动画片的艺术质量。在某种意义上说，画面分镜头脚本就是一个可视的剧本，画面分镜头绘制者也就是"平面的导演"，是导演、表演、摄影、剪辑、音响等艺术要素综合的能力体现。随着CGI等电脑技术在动画片中的大量运用，画面分镜人员还需懂得电脑二维、三维技术。

3. 动画短片作者

随着影视技术的更新，质优价廉设备（DV、PC）的普及，观影途径的增加，独立制作影视作品成为可能。对于动画短片作者来说，剧本+文字分镜头脚本+画面分镜头脚本这些前期工作以及中期制作、后期合成等都将一人承担。这就要求动画短片作者能够调动一切艺术手段，塑造出生动鲜明的视觉和听觉形象；能够运用画面主体的动作和镜头的运动来构成活动的视觉形象。能够根据作者对生活的认识，按照塑造形象和表达主题的需要，运用电影的思维主要是蒙太奇思维，对动作等诸种艺术元素进行有机地组织和安排。

（二）创作形式发展

最初的画面分镜头是一种形象的备忘录，那么它细致到什么程度完全由导演决定。在白卡纸正面画草图，在反面记要点。即便你不会画画，也不必担心，绘画水平并不重要，你甚至可以用人物贴纸，只要能传达出你的想法即可。然后用图钉把卡片钉在墙上或布告板上，故事板就是因此得名。

当它作为动画片制作各个流程的规范依据时，画面上应该包括：段落结构设计、场景变化镜头调度、动作调度、画面构成图光影及镜头连接关系，还应该有时间对白音效镜头转化方式等文字补充说明的各种制作细节指示。

在这个数码时代，画面分镜头自然也可以用软件制作。以 Storyboard Quick4.0为例，它可以从场景、道具、角色、指示箭头图库中调用素材创建故事板，也可以添加自己的数码照片；可以与剧本写作软件整合；有缩放功能、旋转功能，可以创建动态预演；可加上说明文字，能够任意改变顺序。有了这些功能，你就能够在前期制作阶段对影片的制作有个清晰的预想。虽然软件产生的画面比较呆板，缺乏手绘的魅力，但从节约、高效的角度来看，值得一用。遗憾的是，正版软件价格对大多数普通作者稍显昂贵。

不用担心手绘的故事板会逐渐被Storyboard Quick等电脑软件取代。目前，制作精美的手绘画面分镜头已经被视为一件独立的艺术作品，或者说已经成为影视成片的一部分：通常作用于影片的宣传销售中（影片DVD中作为特色收录），与制作粗略的只用做影视成片生产的制作型画面分镜头是决然不同的（图1-1-18）（图1-1-19）。

图1-1-18 电影《角斗士》分镜节选，导演：Ridley Scott

影视广告分镜头脚本/STORYBOARD

客户/CLIENT 帝豪集团　　片名/BRAND：《舞旗篇》　　长度/DURATION：30″

画部/VIDEO		声部/AUDIO
01,晴朗碧蓝的天空中飘着一缕缕的云朵，好象预示着有什么事情发生。		动效：风声
02,白云蓝天下是一望无际的石子地，远处是高大的雪山，空空的大地上一组四十多人组成的巨大旗阵静静的出现在画面中央。		
03,画面出现手握旗杆的舞旗者。他们的装束并不是平常意义的民族原情，而是身着蓝色西装三十岁左右的青年男士，每人的表情严肃都好似是要参加什么重要的仪式。每人的长相都非常俊郎。		
04,一面巨大的锦绣绣旗作为头旗出现在镜头前，制作精良，到绣精美的大旗在大风的吹动下迎风飘扬，画面中只能听到风吹动旗面的声音，感觉到风的力量。		动效：风吹动旗面的声音。
05,领旗的男士三十多岁微长的头发略有胡须，显得硬朗健康。他的旗子正帜在中央迎风飘动，而他身后的旗者们剑握着大旗好象等待着领者的号令。		

Tet: 010-82377328　　Fax: 010-82377098　　E-mail: Feelingimage@vip.sina.com

图1-1-19　《帝豪公司广告》分镜画稿，北京感觉映像制作。制作精美的画面呈现了广告的情绪基调和直观感受。

小　结

　　本节课后，应该了解影像的发展与分镜头、分镜头脚本的产生原因、过程，重点掌握动画片制作流程，明确动画分镜设计在动画片制作中的重要意义。把握动画画面分镜头脚本的发展现状，为下一步的学习做准备。

思考练习

　　1. 用影像讲故事的特点是什么？
　　2. 画出动画片制作流程图。
　　3. 分析动画片与动画分镜设计的关系。
　　4. 收集不同风格、用途的动画分镜设计本。

引　言

　　在前一节中，我们提到的影像是由一系列包含画面和声音形象的镜头构成。影像结构的基本单位是镜头。影像是通过一系列镜头展现的，85分钟的电影动画片有1250-1500个镜头。影像是视、听结合的艺术，它首先是"视"，即"画面"，然后是"听"，即"声音"，而这些"视"、"听"（画面、声音），最后需要通过剪辑（画面、声音的素材组织）才能构成一部完整的动画片。分镜头是影像叙述的基础，使得影像有了和最类似的叙事艺术——戏剧的根本区别。应用影像语言和规律将一段剧本文字划分出若干镜头，这是影像叙事之前必然经历的步骤。

　　动画分镜设计分为：文字分镜头脚本和画面分镜头（含文字）脚本。分镜头画面脚本又叫故事板（Storyboard），动画行业内叫分镜台本，港台地区叫分镜表。

第二节　动画分镜设计的概念

一、动画分镜设计的概念

（一）分镜头剧本

　　分镜头剧本又称"导演剧本"。将影片的文学内容分切成一系列可以摄制的镜头，以供现场拍摄使用的工作剧本。根据文学剧本提供的思想与形象，经过总体构思，将未来影片中准备塑造的声画结合的银幕形象，通过分镜头的方式予以体现。以人们的视觉特点为依据划分镜头，将剧本中的生活场景、人物行为及人物关系具体化、形象化，体现剧本的主题思想，并赋予影片以独特的艺术风格。分镜头剧本是

导演为影片设计的施工蓝图，也是影片摄制组各部门理解导演的具体要求、统一创作思想、制定拍摄日程计划和测定影片摄制成本的依据。

分镜头剧本大多采用表格形式，格式不一，有详有略。一般设有镜号、景别、摄法、长度、内容、音响、音乐等栏目。表格中的"摄法"是指镜头的角度和运动；"内容"是指画面中人物的动作和对话，有时也把动作和对话分开，列为两项。在每个段落之前，还注有场景，即剧情发生的地点和时间；段落之间，标有镜头组接的技巧。有些比较详细的分镜头剧本，还附有画面设计草图和艺术处理说明等。

A. 文字式分镜头脚本：

a. 房屋、内景、清晨

一只猛然响起来的闹钟的特写。

钟上指着四点钟。

一只女人的手从右边入画，摸索着按住闹钟铃。

b. 戈埃尔家的房间、内景、清晨

俯拍房间全景。左边全景，一张大床上睡着两个孩子。后边景深处，另一张床上躺着戈埃尔，戈埃尔太太从右边入画，

戈埃尔太太：他爹……到点了。

B. 表格式分镜头脚本（图1-2-1）

镜号	景别	摄法	时间	画　　　面	对　　　白	音　乐（音效）	备注
1	全	摇	6′	海滨			舒缓的轻音乐
2	中	叠化	5′	海水冲击岩石			同上（海浪拍击声）
3	全—近	推（侧面）	10′	海边站立一男 他一人独自来到海边			同上
4	近—特	推（正面小仰角）	10′	他凝视大海边，回想着往事			同上（渐隐）
5	特—近	拉（背面）	8′	他一惊，回头	"哎！站住"		

图1-2-1　表格式分镜头脚本范例

（二）画面分镜头脚本

分镜头画面本是把文字分镜内容落实到以镜头为单位的连续画面的剧本。分镜头画面本的绘制，可以在文字分镜头剧本的基础上进行，

也可以在没有文字分镜的情况下，将文字剧本作调整和增减后，直接构出画面并标明文字提示内容，是动画片把故事和剧本视觉化的关键一步。它是一部动画片绘制和制作各部门：执行导演、原画、作监、动画、动检、绘景、校对、电脑合成、特效、剪辑、配音、拟音、效果、作曲、录音等工作的蓝本和依据（图1-2-2a）（图1-2-2b）。

THE STORYBOARD BOOK
STEAM BOY
スチームボーイ絵コンテ集
KATSUHIRO OTOMO

图1-2-2a　《蒸汽男孩分镜头》　封面

二、分镜头画面本的格式

分镜头画面的画幅比例应该和成片的画幅比例相同。有时画幅内还包括表示电视安全框的第二个画框，有助于分镜头画家设计角色的位置和大小。每个动画公司所采用的分镜头版式不同，但它们的作用是相同的，大致可分为以下几种：

（一）竖式

这种分镜表格式为一张纸上共分五条竖直行。自左至右，第一条直行用于标示镜头号。第二条直行用于画面绘制。第三条直行用于备

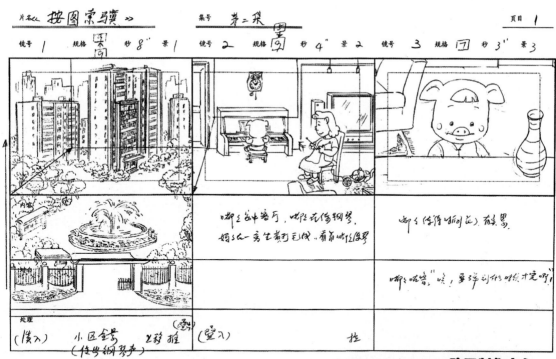

图1-2-2b 《按图索骥》广播影视学院美术系动画制作中心

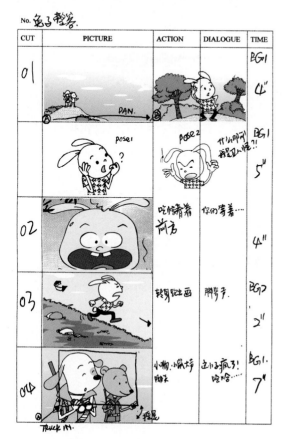

图1-2-3 动画短片《兔子整容》分镜

注和导演说明。第四条直行用于填写对白和音乐、音效。第五条直行用于记录镜头长度。这是一种非常系统化的编写方式，可以和摄影表很好地结合在一起使用，同时也较适合镜头纵向运动的表现（图1-2-3）。

（二）横式

这种分镜表格式为一张纸上共分五条横直栏，自上至下，第一栏用于画面绘制，在画面上方标明镜头和背景号。第二栏用于备注和动作说明。第三栏用于填写对白和音乐、音效。第四栏用于记录镜头长度。第五栏用于其他附注。这也是一种非常系统化的编写方式，可以和摄影表很好地结合在一起使用。同时也较适合镜头横向运动的表现（图1-2-4）。

（三）单格式和多格式

适用于画格细节的表现或者整体叙事风格的意图体现（图1-2-5）（图1-2-6）。

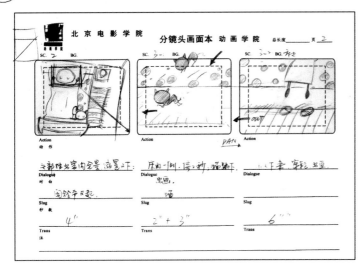

图1-2-4 动画短片《ZHANG》分镜

图1-2-5 动画片《The Land Before Time Ⅷ》分镜

图1-2-6 动画片《JUNK SHOP MIND》故事板，多格式

三、动画分镜画面本的具体内容和标注方法

（一）镜头号

这一区域用来标注画面是哪一个镜头，镜头号从1开始依次用SC1、SC2……表示。在故事片作品中，影片分为若干个"幕"或"场"。因此标号系统包括三个类别：段落、场次、镜头。段落通常用字母A、B、C……标注；段落里的场次用1、2、3……标注，这与每一场次的镜头号标注方式一样。如果在两个镜头间加入新镜头，可以在镜头号后面加字母，例如在3、4镜头间加入的新镜头编号为3A，如果是多个镜头，则依次编号为3A、3B、3C……这样可以避免一连串的擦写和改号。如果一个镜头需要4个画面来表现，则画格前要加注1/4、2/4、3/4、4/4，以区分它们的次序。

（二）背景

根据作品不同的质量去绘制，每个镜头的背景只需在第一个画格画一次就够了。各镜头的背景要写出专用或借用。用BG1、BG2……表示；SAME AS（S/A-1）意思为背景借用镜头1的背景。前层景用OL表示；中层景用UL表示。

（三）镜头运动

镜头运动包括推拉摇移等。在分镜头画面本表示推镜头的时候，你只要把画面分镜头的外框作为起始画框，在适当的区域画一个同样比例、小些的画框代表终止画框，以此来表示推镜头。拉镜头则相反。在接下来的画格里，可以按终止画框的大小比例完成

图1-2-7 选自动画片《VIEILLE BRANCHE》分镜

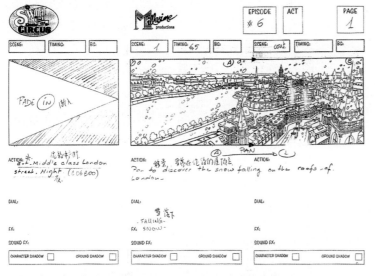

图1-2-8 动画片《SWIFT and the little CIRUS》分镜

画面内容，也可以恢复到原来分镜头画格大小来画（图1-2-7）。

移动用PAN表示；甩镜头用ZIP PAN表示；推入（变焦距）用ZOOM IN表示；拉出（变焦距）用ZOOM OUT表示；推入（摄像机移动）用TRUCK IN表示；拉出（摄像机移动）用TRUCK OUT表示。根据不同的运动方式，可以

画出分镜头画格。

（四）画面内容

明确场景与人物的关系，每个镜头都将画出虚拟的机位，显示出景别的大小、角度的变化、摄影机的运动轨迹、人物动作的起止位置、连续的表演的+POSE，分出大的动作的关键张。

（五）动作（ACTION）

动作、表演提示。用于画面上动作含糊的时候，写下对动作的描述。有时也可作为关于镜头的技术信息的注释：摇镜头的方向、推拉镜头的规格框的大小等。

（六）台词（DIAL）

确定后的角色对白。每一句对话前面加上角色的名字。如果对白很长，可以简略中间部分，用省略号代替。画外音用（OS）表示。

（七）音效栏

确定拟音及音乐起止。

（八）时间注释

写出秒数，用1S、2S、3S……表示，或者标记上每一个镜头画格在放映时所持续的帧数。一般由导演来填写。

（九）镜头切换

如切、叠、划、淡入、淡出、圈入、圈出等，需要在注释区域内标注。切用CUT，一般不写；动作中衔接用MATCH CUT表示；淡入用FADE IN表示；淡出用FADE OUT表示；交叉叠化用CROSS-DISSLEVE表示；划用WIPE表示；圈入用IRIS IN表示；圈出用IRIS OUT表示。（图1-2-8）。

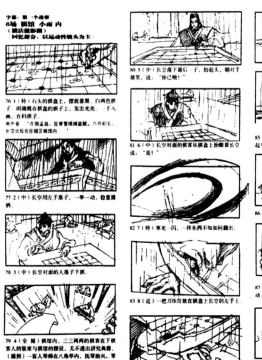

图1-2-9 选自电影《英雄》分镜

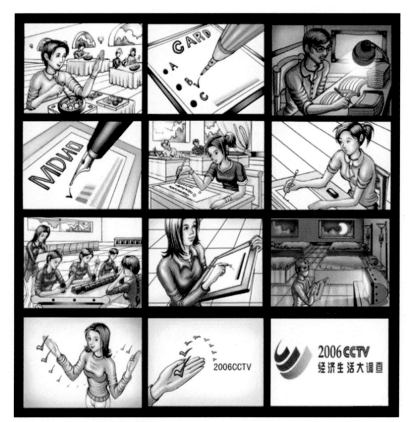

图1-2-10 CCTV经济生活大调查广告脚本分镜画，插画师Colin

四、动画分镜设计的作用

目前，分镜作为一种将意图形象化的设计工具，在包括影视业、广告业、网页设计、多媒体等多个产业中得到广泛地应用（图1-2-9）（图1-2-10）（图1-2-11）。

（一）促进沟通，传情达意

画面分镜头脚本能形象诠释影片的大概，把你的想法很好地传达给摄制组的其他成员，从而更利于设计方案的调整。广告公司通过分镜头画面本把他们的创意推销给客户。

（二）完善影像表现力

故事的场景草图绘制出来后，让动画片制作者获得一个退后对故事进行整体审视的可能。可以直观地看出每场戏之间的发展关系，如果故事的某个部分交代不清楚，或者故事的重点放错了位置，抑或镜头布局不理想，制作者将有机会对其进行检查、试验、重新规划。

（三）提供制作指导原则

画面分镜头脚本是根据分镜头文学剧本提供的每一镜头的内容以及导演的意图，将每个镜头进行设计绘制，然后再确定角色在镜头的位置、角度以及与背景的关系等。对制作团队中的每个成员来说，必须遵循导演

美好未来篇

MVO: 丰富的干果粒,松脆的巧克力.　　加上草原牧场的天然牛奶.　　带来纯粹香浓,纯粹顺滑的纯脆冰淇淋.

TREE: 做木头,真好命啊!　　　　　　MVO: 　纯脆香浓,浓到棒子里

图1-2-11　蒙牛纯脆冰淇淋画面分镜头

提供的一系列指导原则。一个详细的画面分镜头脚本能够保证影片制作有效合理。多媒体设计是一个纷繁复杂的过程,画面分镜头脚本帮助设计小组确定最终产品的外形、声音以及功能。画面分镜头脚本对复杂的动作戏和特技效果的场景是不可或缺的,它帮助我们有效控制镜头的画面感、镜头的时限、摄像机运动、制作周期成本等。

小　结

本节课后,要求了解动画分镜设计的概念;

熟悉分镜头画面本的格式与具体内容,进一步明确动画分镜设计的作用。

思考练习

将柳宗元的《江雪》:"千山鸟飞绝,万径人踪灭。孤舟蓑笠翁,独钓寒江雪。"分出镜头,并画出每个镜头的草图。

提示:这是大家熟悉的一首古诗,可视为完整的一段分镜头脚本。运用现代电影常有的抒情的镜头运动方式表达人物看不到的内心世界:主人公孤独的心情。

如何将影片的构思设计用画面体现出来？动画分镜台本与连环画不同，它是运动中的画面。一个镜头由几幅分镜画面来表现？一幅画面里有什么？怎么串联画面？在本章将着重研究与学习动画片镜头语言规律和方法。

第二章 动画镜头语言

本章学习目标

●掌握如何选择单个镜头的镜头语法：镜头与景别、镜头角度与运动、镜头视角的概念和分镜头设计中的应用技巧。

●掌握如何将镜头组接起来的镜头语法：镜头的组接规律、转场技巧和分镜头设计中应用技巧。

●掌握如何控制镜头时间、节奏的镜头语法。

引 言

动画片是由剧本、镜头画面、镜头声音、蒙太奇与剪辑构成的。从最初的电影形式到现代的电视传媒，从纪录片、故事片到动画片，影视最基本的也是最强烈的特征皆集中在"镜头"这个概念上了。永远是先有镜头，这个影视作品中最小单位，而后若干相关镜头组成场，若干场组成一部影视作品。影视作品是通过镜头的并置将故事往下推衍，即镜头叙事。

第一节 镜头与景别

一、镜头的基本概念

(一) 认识镜头

如何划分一个镜头（shot）？马尔丹是这样解释的——从拍摄角度讲：镜头是拍摄过程中，摄影机的马达开动至停止这段时间内被感光的胶片；从剪辑角度讲：镜头是剪两次与接两次之间的那段胶片；从观众角度讲：镜头是两个

镜头之间的那段胶片。

通常，一部电影的镜头大约有1200个。85分钟的电影动画片有1250-1500个镜头。20分钟的电视动画片有350-450个镜头。10分钟的电视动画片有150-180个镜头。

镜头不仅提供画面和声音的信息，还能够表现作者的意图和观念。影视传播的信息和审美因素最终通通归结到镜头的拍摄和组接上。巴拉兹在描述电影中的镜头与表现力时说："我们不仅能从一个场面中的各个孤立的'镜头'里看到生活的最小组成单位和其中所隐藏的最深的奥秘（通过近景），并且还能不漏掉一丝一毫（不像我们在看舞台演出或绘画时往往总要漏掉许多细枝末节）。电影艺术的全新表现方法所描绘的不再是海上的飓风或火山的爆发，而可能是从人的眼角里慢慢流出的一滴寂寞的眼泪……"这要求创作人员应该具有特殊的思维方式——镜头思维方式。提高对镜头的感受力是学习过程中不能回避的（图2-1-1）。

我们对镜头建立的认识应该包含这几方面：

（1）镜头是指视觉能够感受的画面。

（2）镜头是指活动的可以相互连接的画面。

（3）声音是镜头的组成部分。

（4）镜头是以时间长度为计量单位的。

(二) 格与帧

照相摄影镜头是静止和单独的。影视镜头是"动态性"和"连续性"的，一个镜头是指摄影机连续不断地一次拍摄；影视镜头是由一系列的单独图像（格或帧）组成的，并放映到观众面前的屏幕上。每秒钟放映若干张图像，

图2-1-1 《美丽城三重奏》（导演Sylvain Chomet）中的一个镜头。采用传统的绘画手法、夸张的造型、细致的画面，使得镜头具有极强的感染力。

会产生动态的画面效果，因为人脑可以暂时保留单独的图像，典型的帧速率范围是24~30帧/秒，这样才会产生平滑和连续的效果。电影是每秒24格；PAL制式电视系统是每秒25帧；NTSC制式电视系统是每秒30帧。动画片绘制和拍摄时，有"拍数"的概念。1拍1：24张画面，每张变化一点，都是画一个动作的幅度。1拍2：24格里每两格都一样，即每张画面都用2遍。1拍1更细腻些，但工作量要比1拍2多一倍，如果专业上不强调，都用1拍2。日本动画片大部分是1拍3，即1秒钟的画面张数是8张。没有1拍4，因为人的目光暂留是1/8秒，极限就是1拍3。

为确定视频素材的长度及每一帧画面的时间位置，以便在播放和编辑时对其加以精确控制，现在国际上采用SMPTE时间代码来给每一帧视频图像编号，这就是时码。SMPTE时码的表示方法为：时码=小时（h）：分（m）：秒（s）：帧（f）。

格组成动画连续性的单位，格是一个画面，也是1/24秒的时间概念（图2-1-2）。

（三）动画片镜头应用实例

动画片的镜头不同于实拍影视作品，因为它不是真实的，而是通过创造动态视觉的手段加以实现。一个普通的二维动画片镜头的完成包括：分镜头设计、背景设定、人物设定、设计稿、原画、动画、色彩设定、色指定、上色、上色检查、拍摄、音乐、录音合成、后期特效等。

以梦工场（Dream Works）生产的两部动画片为例。一部是《埃及王子》：该片耗资近一亿美元，历时四年才完工，在制作过程中动用了最先进的电脑动画，电影里的"建造金字塔和大型宫殿，大漠风光，横断红海"等众多镜头因而具有极强的视觉冲击力，画面之恢宏令人瞠目（图2-1-3）。

图2-1-3 摩西劈开红海的镜头成为本片最壮观也最为激动人心的时刻

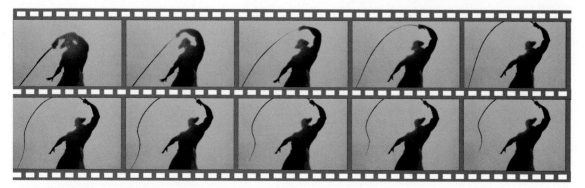

图2-1-2 动画片《埃及王子》连续抓图

另一部是由英国的阿德曼（Aardman）制作、梦工场出资的一部泥塑动画《小鸡快跑》，人物多姿多彩，剧情紧凑，充满童趣和睿智。这出黏土动画版的"大逃亡"，其实从1996年就开始制作了，它与《酷狗宝贝》《圣诞夜惊魂》一样，都是属于最费工的"逐格拍摄动画"（Stop Motion Picture），所以光是制作黏土人、场景就要花上不少时间（图2-1-4）。

二、镜头景别

（一）景别的概念

摄影机和拍摄对象的距离远近是不受限制的。为了塑造影视形象，创作者会根据人物的主次、剧情的需要、观众的心理，使人们在银幕上看到表现对象不同的距离、不同角度的形态，就产生了镜头的不同景别。景别的运用是影视艺术创作中的重要手段。我国古代绘画有这么一句话："近取其神，远取其势"。一部电影的影像就是这些能够产生不同艺术效果的景别组合在一起的结果。

景别主要是指摄影机同被摄对象间的距离的远近，而造成画面上形象的大小又不同。景别的大小也同摄影镜头的焦距有关。焦距变动，视距相应发生远近的变化，取景范围也就发生大小的变化。

（二）景别的分类

景别的划分没有严格的界限，一般分为远景、全景、中景、近景和特写。为了使景别的划分有个较为统一的尺度，通常以画面中人物的大小作为划分景别的参照物。景别也可说是角色在画面中的比例关系（图2-1-5）。

1. 大远景（extreme long shot）

一个从远距离拍摄外景的全景。主要是空镜头：蓝天、白云、鹰击长空、大雁南归……如果有人物，人物在其中很小，大约占画面的1/4。作用：抒发感情；取景范围最大，适宜描写辽阔广袤的自然景物；强调深邃的意境（图2-1-6）。

2. 远景（slight longer shot）

远距离拍摄所形成的视野开阔的画面，景深悠远，人物在其中稍大，大约占画面的1/3。作用：交代环境，表现与环境有关的剧情内容（图2-1-7）。

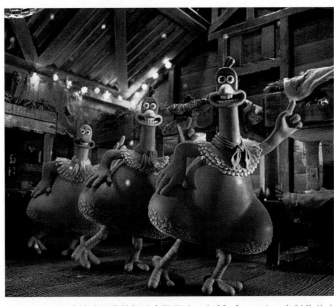

图2-1-4 《小鸡快跑》是首部以实际尺寸（full-length）来制作片中角色的，可见其幕后工作是如何的精密繁琐。

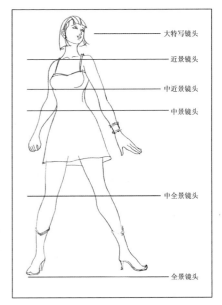

图2-1-5 景别的划分

（大）远景通常用于一段戏的起始和收尾部分。也叫建立镜头（establishing shot），使观众了解后来的近景镜头的背景。由于远景包括的内容较多，观众看清画面的时间也应相对延长。故（大）远景镜头的长度一般不该少于10秒。

3. 全景（long shot）

被拍摄人物脚以上部分（全身）或场景全貌所构成的画面。人物大约占画面的3/4。图像所包括的范围几乎相当于观众在剧场的舞台前部看到的范围的镜头。作用：观众可以看清人物，也可以看见环境，因此用于表现人物的整体动作以及人物和周围环境的关系，展示一定空间中人物的活动过程。它常常用来拍摄人物在会场、课堂、集市、商场等区域范围中的动作，是塑造环境中的人或物的主要手段。注意要使人物肢体语言清楚，以角色为主、环境为辅（图2-1-8）。

全景一般表现出主要的拍摄对象（主要登场人物）和他的动作（行为），同时说明动作的地点（环境）以及主要登场人物与环境和其他登场人物（次要的拍摄对象）之间的相互作用。镜头的长度8秒。

4. 中全景（medium long shot）

被拍摄人物膝盖以上部分所构成的画面。此种景别的人物占有空间的比例增大，观众能看清人物的形体动作，并比较清楚地观察到人物的神态表情，从而反映出人物的内心情绪。作用：观众也在不知不觉中和镜头视点合一，在情感上认同、进入，成为身临其境的体验者，用于景别变化过渡（图2-1-9）。

5. 中景（medium shot）

被拍摄人物腰以上部分所构成的画面。作用：角色动作清晰，有表情，引起观众对人物的注意以及对人物关系的进一步分析和

图2-1-6

图2-1-7

图2-1-8

图2-1-9

联想（图2-1-10）。

(图2-1-12)

中景强调突出主要登场人物（拍摄对象）的行为和状态（形式），同时表现出他的周围环境。镜头的长度一般6秒。

6. 中近景（medium close-up）：

被拍摄人物胸以上部分所构成的画面。作用：突出角色的反应，面部表情非常清楚（图2-1-11）。

7. 近景（close-up）

被拍摄人物肩以上部分所构成的画面。也叫特写镜头。表现人或物的细节（如：表情、质地）。作用：看清人物表情，可以产生近距离的交流感，介入情感活动。

强调突出主要人物在外形、表情、行为、状态上的细节（一些有分量的摄影），同时把它们从周围环境（动作地点）中分离出来。

全景、中景、近景这三类镜头是一部动画片中的骨干镜头，或者说是常用镜头，在整部影片中它们所占的数量比例最大。从人与人的交流，到一个人的表情变化，一般都用它们进行表现。近景镜头的长度一般2-4秒，镜头内有文字要看清楚时，长度为10-15秒。

8. 大特写（extreme close-up）

被拍摄主体某个特定的不完整局部（如：眼睛）所构成的画面。视距最近的一种景别，能把表现的对象从周围环境中强调、突出出来，使观众去注意关键性细节，诸如惊愕的眼睛、欲滴的泪水、颤抖的睫毛、抽搐的肌肉等，造成强烈而清晰的视觉形象。作用：主观性强；没有空间关系；透视人物、境遇的关键性细节（图2-1-13）。

图2-1-10

图2-1-11

图2-1-12

图2-1-13

专业指点

特写是影视艺术区别于戏剧艺术的主要标志，是刻画人物细微的情感变化、表现复杂的人物关系、展示丰富的人物内心世界的重要手段。最终使观众更直接、更迅速地抓住事物的本质，加深观众对事物和对生活的认识。特写镜头不宜毫不无节制地滥用，一般应和全景结合起来使用。镜头的长度一般2秒。

（三）景别的运用原则

不同的景别可以产生不同的艺术效果，景别是动画片影像语言中的一种重要表述语言。景别的运用原则有以下三点：

1. 主观表达决定景别：景别集中地体现了创作者与欣赏者之间的关系。创作者想让他的观众在观看他的作品的时候，是在"叫你看什么！"，还是在"随你看什么。"一般来说，较小的景别，由于被摄主体在画格中占有较大的比例，或者说在画格中被强调、被夸张、被放大处理，所以，它往往是创作者带有较强指令性地在"叫"欣赏者来观看被摄对象，即所谓的"叫你看什么！"

2. 影片的风格和类型决定景别：在一部动画片中，景别元素的运用，直接决定了这部影片的风格特征。如戏剧性因素较强的影片，（不论是商业片还是艺术片），它们必然要运用或者说是依赖近景、特写等较小的景别来突出

其戏剧化特征，来把观众带入其波澜曲折、催人泪下的戏剧化情境；与它相反，戏剧性因素较弱，追求生活化的动画片，它们则也必然更多地使用全景、远景等较大的景别来减弱人为的戏剧化倾向，把观众带入那种朴实自然、具有浓郁生活气息的非戏剧化情境。

由于媒介的不同，广告、视频游戏和电视的景别要比电影小得多，所以，在制作电视动画片的分镜头脚本时，我们常常会选择更小的景别（图2-1-14）。

而一部史诗般的电影动画片则可能更多地运用横扫一片的大景别镜头。如《埃及王子》的全景镜头，在大银幕上充分显现出它们的魅力（图2-1-15）。

3. 景别的变化要采用"循序渐进"的方法：一般来说，拍摄一个场面的时候，"景"

图2-1-14 动画片《蜡笔小新》截图

图2-1-15 动画片《埃及王子》截图

的发展不宜过分剧烈，否则就不容易连接起来。相反，"景"的变化不大，同时拍摄角度变换亦不大，拍出的镜头也不容易组接。由于以上的原因，我们在拍摄的时候"景"的发展变化需要采取循序渐进的方法。循序渐进地变换不同视觉距离的镜头，可以造成顺畅的连接句型。

（1）前进式句型：这种叙述句型是指景物由远景、全景向近景、特写过渡。用来表现由低沉到高昂向上的情绪和剧情的发展。

（2）后退式句型：这种叙述句型是由近到远，表示由高昂到低沉、压抑的情绪，在影片中表现由细节扩展到全部。

（3）环行句型：是把前进式和后退式的句子结合在一起使用。由全景—中景—近景—特写，再由特写—近景—中景—远景，或者

我们也可反过来运用。表现情绪由低沉到高昂，再由高昂转向低沉。这类的句型一般在影视故事片中较为常用。

（四）动画分镜中景别运用实例

动画片是模拟实拍电影的，主要是通过画面的构图：人、景的比例和透视关系来体现的（图2-1-16、图2-1-17）。

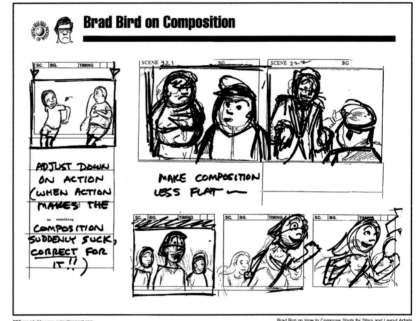

图2-1-16 BRAD BIRD绘制的分镜头

图2-1-17 两人对话

图2-1-18 摄影机运动

图2-1-19 角色走位

在动画片分镜头设计时，以下几种景别运用的方式常常会用到：

A. 直接切换（CUT）

B. 摄影机运动（推拉）（图2-1-18）

C. 镜头内部的调度（角色走位）(图2-1-19)

D. 焦点变化（虚实交替，产生远、近景之分）

小　结

本节课中，我们强调了镜头是动画片结构的基本单位。因此要建立对镜头明确的认识，了解动画片中一个镜头生产实现的过程。景别的运用是动画艺术创作中的重要手段。掌握景别的概念、景别分类的方法和景别的运用原则。

思考练习

1. 用草图的形式记录下一部动画片开场戏用了几个镜头？例如《花木兰》、《功夫熊猫》等。

2. 分析一段经典动画片的镜头，用简练的语言表述镜头中的视觉元素和听觉元素。

3. 如何划分景别？举例说明不同的景别在影片中各有什么作用？

4. 运用景别的变化，尝试设计一组表现"校园篮球赛"的镜头。

引　言

在前一节中，我们认识了镜头，并且知道如何划分景别和应用景别。这一节里我们需要掌握：镜头角度；镜头运动方式；镜头视角的概念、规律和在分镜头设计中应用技巧。

第二节　镜头角度与运动

一、镜头角度

镜头的角度是指摄像机与被摄主体所构成的几何角度，包括垂直平面角度和水平平面角度两个内容。在电影画面中，如果拍摄角度不同，被摄对象在观众视觉范围内的方位、形象就会变化，使画面富有戏剧张力，从而引起观众对被摄对象的注意，改变观众的心理反应。

（一）角度的分类

镜头垂直角度分为平、仰、俯三种。

1. 平拍镜头（水平角度镜头eye-level shot）

摄像机离地面五六英尺，相当于观看这个场面的人的身高。平拍镜头代表了观众的视线，是真实的再现，使人感到平等、客观、公正，接近生活。从镜头画面感觉来讲，平拍镜头的优点是：处于视平线上，透视关系正常，容易绘制，人和景的比重大致相等。平拍镜头的弱点是：戏剧性较弱，表现力较弱，不适合表现全景。画面效果容易流于平淡。（图2-2-1）

专业指点

表现自然景物时，地平线一般应避免平均分割画面的情况，因为那样做远近景将压缩在中间一条线上，画面显得平淡、呆板。

2. 仰拍镜头（低角度镜头low-angle shot）

从低角度向上拍摄的镜头。仰拍镜头代表观众向上仰望的视线。在感情色彩上往往有舒展、开阔、崇高、敬仰的感觉。从镜头画面感觉来讲，仰拍镜头的优点是：常带有高大、庄严的意味。戏剧性较强，人物较为突出。仰拍镜头的弱点是：容易概念化，人为痕迹重，不够含蓄。不易交代全景。（图2-2-2）

专业指点

降低地平线，使地平线处于画面下端或从下端出画，并除去所有背景特征，通常会出现以天空或某种特定景物为背景的画面，可以净化背景，达到突出主体的效果。

3. 俯拍镜头（高角度镜头high-angle shot）

从高角度向下拍摄的镜头。俯拍镜头代表观众向下俯视的视线。在感情色彩上，使人有阴郁、渺小、压抑的感觉，拍摄角度适宜表现人的悲剧命运或是反面人物的可憎卑劣。从镜头画面感觉来讲，俯拍镜头的优点是：常用于宏观地展现环境、场合的整体面貌。严肃、规范、低沉，适合交代空间关系。作为交代镜头

时，常用45度角，地图式展现内容。也可以使摄影机直接从上方拍摄，叫鸟瞰（bird's-eye view）镜头。俯拍镜头的弱点是：画面较平，用得多，人为痕迹也比较明显（图2-2-3）（图2-2-4）。

图2-2-1 《童年点点滴滴的回忆》：导演高畑勋，是关于悠悠的童年往事的，像一篇散文，大量使用了水平角度镜头。

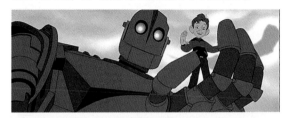

图2-2-2 《铁巨人》，导演是Brad Bird

图2-2-3 动画片《库库熊》鸟瞰图

图2-2-4 动画片《鼠国流浪记》截图，导演Peter Segal

镜头水平角度分为：正面、正侧面、斜侧面、背面四种。

1. 正面

拍摄镜头在被摄主体正前方（图2-2-5）。从镜头画面感觉来讲，其优点是：画面有利于表现角色的正面特征；容易显示出庄重稳定、严肃静穆的气氛。其弱点：画面容易产生形象本身的横线条与画面边缘横线平行的现象，画面显得呆板，缺少立体感和空间感。

2. 正侧面

拍摄镜头与被摄体成90°角（图2-2-6）。从镜头画面感觉来讲，其优点：通常人物和其他运动物体在运动中侧面线条变化最为丰富和多样，因此这个方向拍摄的画面最能反映其运动特点。在表现人与人之间的对话和交流时，用正侧方向拍摄的画面可以显示双方的神情，彼此的位置，不至于顾此失彼。其弱点：不利于展示立体空间。

3. 斜侧面

拍摄镜头在被摄对象正面、背面和正侧面以外的任意一个水平方向（图2-2-7）。从镜头画面感觉来讲，其优点：画面可以使角色本身的横线，在画面上变为与边框相交的斜线，物体会产生明显的形体透视变化，画面活泼生动，有利于表现物体的立体形态和空间深度。其弱点：透视变化绘制难度大。

专业指点

斜侧面方向拍摄的画面还可以起到把主体放在突出位置上的作用。在两人对话中，说话者位于中景稍后，前侧面角度；倾听者位于前景，后侧面角度，这样，观众的注意力会很自然地集中到说话者身上。

4. 背面：拍摄镜头从被摄对象的正后方进行拍摄（图2-2-8）。

从镜头画面感觉来讲，其优点：从这一角度拍摄的画面所表现的视向与角色的视向一致，角色所看到的空间和景物也是观众所看到的空间和景物，给人以强烈的主观参与感，有很强的现场纪实效果。其弱点：人、景物会有所遮挡，不完整。

（二）角度选择的原则

图2-2-5　动画片《闪闪的红星》截图，导演林超贤

图2-2-6　动画片《闪闪的红星》截图，导演林超贤

图2-2-7　动画片《闪闪的红星》截图，导演林超贤

图2-2-8　动画片《闪闪的红星》截图，导演林超贤

可以从这两个方面来考虑：1.形式与内容：形式不要超过内容，应当相互匹配。独特的拍摄角度，是平时人的视觉经验看不到的，比较容易吸引人。如果不以故事情节、逻辑发展为依据，大仰拍、大俯拍会让人觉得做作，修饰感强烈，不够自然，玩弄镜头，甚至会让人产生歧义。2.技术与艺术：现有的技术能力设备能否达到预期效果？是否是艺术表现的需要？

（三）动画分镜中角度应用实例

动画片镜头的角度主要是通过画面的构图、人、景的方向和透视关系、光色来体现的（图2-2-9）。

二、镜头运动

镜头的拍摄法大致分为固定和运动两种。在影像发展的开始阶段，人们通常把摄影机摆在一个固定的位置上，以固定的视距，按照胶片的长度，把生活景象拍摄下来。一个偶然的机会，法国人普罗米奥发明了运动摄影。1896年，摄影师普罗米奥在威尼斯乘船游览，他把摄影机架在船上拍下了岸上的风景，成了电影史上第一个运动镜头，放映后引起了电影界的轰动。

（一）固定镜头

固定镜头是指摄像机在机位不动、镜头光轴不变、镜头焦距固定的情况下所拍摄的画面。固定镜头是一种静态造型方式，它的核心就是画面所依附的框架不动，但是它又不完全等同于美术作品和摄影照片。画面中人物可以任意移动、入画出画，同一画面的光影也可以发生变化。

1. 固定镜头的功能和作用

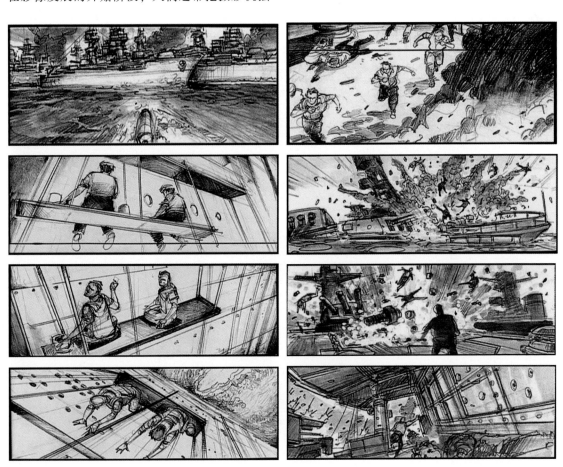

图2-2-9

（1）固定镜头有利于表现静态环境，影视作品常用远景、全景等大景别固定画面，交代事件发生的地点和环境。

（2）固定镜头能够比较客观地记录和反映被摄主体的运动速度和节奏变化。

专业指点

表现飞机时，倘若以运动镜头追随拍摄，飞机就会呈现出与画面框架匀速齐动的相对静态，好像是悬浮停定在天空中一样；如果选择大景别，前景中有树木、建筑物的固定镜头，观众就可以看到飞机在固定的框架中飞过的轨迹，可以明显感受到飞机的速度（图2-2-10）。

（3）固定镜头由于其稳定的视点和静止的框架，便于通过静态造型引发趋向于"静"的心理反应，给观众以深沉、庄重、宁静、肃穆等感受，来为所表现的内容和主题服务。

2. 固定镜头的局限性

（1）视点单一，视域区受到画面框架的限制，信息传递不完整。对活动轨迹和运动范围较大的被摄主体难以很好表现。比如打斗、赛跑等。

（2）固定画面框架内的造型元素是相对集中、比较稳定的，所以一个镜头很难实现构图的变化。

（3）一场戏中用太多的固定镜头，容易造成零碎感、虚假感。

（二）运动镜头

运动镜头是指在拍摄连续画面时，通过移动机位、转动镜头光轴或变焦进行拍摄的画面。运动画面与固定画面相比，具有画面框架相对运动、观众视点不断变化等特点。它不仅通过连续的记录和动态表现在画面上呈现了角色的运动，形成了多变的画面构图和审美效果，而且，镜头的运动可以使静止的物体和景物发生位置的变化，在画面上直接表现出人们生活中流动的视点和视向，画面被赋予丰富多变的造型形式。

按镜头的运动方式，可以分为推、拉、摇、移、跟五种类型；按镜头的运动方向，可以分为纵向、横向、垂直三种类型。

动画片传统拍摄中，也有推、拉变化。如横移的表现，移动轨道，画面就移动了。现在，动画片可以在电脑后期合成制作时，通过画面数字模拟来实现（图2-2-11）。

1. 推镜头（track in shot）

概念：是画面构图由大景别向小景别连续过渡而拍摄的画面。推镜头从全景或远景推起，逐渐变化到特写或近景，可以使更多的视觉信息被剔除，同时有一种接近主体的视觉感受。

图2-2-10

图2-2-11　动画摄影台图片，中国电影博物馆

图2-2-12

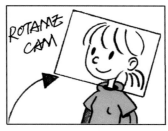

图2-2-13 镜头旋转地推进，增加了镜头的趣味性。

图2-2-14 女孩从右入画，在敲门后，从左出画；男孩开门，……

图2-2-15 动画片《小马王》分镜画面，导演Kelly Asbury 和Lorna Cook：人物往纵深方向跑，跟推。

图2-2-16

图2-2-17

推镜头的功用：

（1）可以介绍整体与局部、客观环境与主体人物的关系。如：开场时，缓推（图2-2-12）。

（2）突出细节、主体人物和重点形象，或者强调人物心理变化。如：某个道具、人物推入特写，使得观众看得更加清楚（图2-2-13）。

（3）合并镜头的作用。叙事上明确强调动作关系（图2-2-14）。

（4）使镜头形式丰富，尤其在镜头较长的情况下，镜头推进速度的快慢可以影响和调整画面节奏。

（5）加强运动感（图2-2-15）。

2. 拉镜头（track out shot）

概念：指构图由小景别向大景别连续过渡所拍摄的画面。拉镜头从特写或近景拉起，逐渐变化到全景或远景，可以使更多的视觉信息被包容进来，同时有一种远离主体的视觉感受。

拉镜头的功用：

（1）收场时用。如：用在一个镜头的结束处，断开，进入下一场戏。

（2）表现主体和主体所处环境的关系。如：微观→宏观，视觉上有一个揭示功能（图2-2-16）。

（3）通过纵向空间和纵向方位上的各种视觉因素相互关联，可以产生悬念、对比、联想的艺术效果。如：急拉出，可以制造惊奇、喜剧的效果（图2-2-17）。

（4）使镜头产生变化。如：缓拉，动作变化少的日本动画片用得较多，使观看不枯燥，比较电影化。

（5）作为转场镜头。如：推到人物的脸，再拉出时，人物未变，背景

已经换了。

（6）分切镜头的合并。如把一个中景镜头和一个全景镜头合并。

图2-2-18　IN　　　　OUT

A. 推：视觉上的接近。画纸上推到1/4是极限，否则画面质量下降。分镜绘制时候要注意内外画框比例一致（图2-2-18）。

B. zoom in（焦距调近）和track in（摄像机移近）的区别（图2-2-19）。

3. 摇镜头（pan; panning shot）

概念：把摄像机固定在一个固定的支点上，镜头沿水平轴或垂直轴作扇形或圆形运动时所拍摄的画面。按照摇的方向，摇镜头可分为：水平摇（横摇）、垂直摇（竖摇）、斜摇（摇动时水平和垂直方向同时发生变化）三种。摇镜头犹如人们转动头部环顾四周或将视线从一点移向另一点的视觉效果。一个完整的摇镜头，包括起幅、摇动和落幅三个相互连贯的部分。

zoom in

track in

图2-2-19

摇镜头的功用：

（1）扩大镜头表现视野，保持大范围空间的完整统一；

（2）通过摇镜头使得小景别画面包容更多的视觉信息；

（3）介绍、交代同一场景中两个主体的内在联系。如：在开场时候使用。左→右，视觉习惯；

（4）画面自然转场，保持画面的完整性（图2-2-20a）（图2-2-20b）。

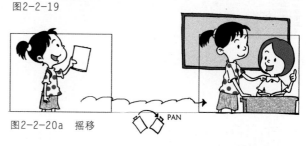

图2-2-20a　摇移

ZIP PAN

图2-2-20b　甩摇镜头

4. 移镜头（pan; dolly shot）

概念：将摄像机架在一个运动着的工具上，边移动边拍摄的镜头。按照移动的方向移镜头可分为：横移、纵移、曲线移三种。

移镜头的功用：

（1）开拓了画面的造型空间，创造出独特的视觉艺术效果（图2-2-21）；

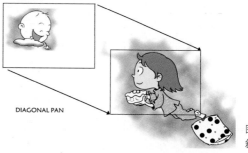

DIAGONAL PAN

图2-2-21
斜移

（2）在表现大场面、大纵深、多景物、多层次的复杂场景时具有气势恢宏的造型效果（图2-2-22）；

（3）可以通过有强烈主观色彩的移镜头表现出更为自然生动的真实感和现场感（图2-2-23）；

（4）造成身临其境的参与感，用做行进中人物的主观镜头。

专业指点

移镜头与摇镜头相比，最大的不同之处在于机位的变化（图2-2-24）。摇镜头机位固定在一个点上，而移镜头的机位却处于连续不断

的运动之中。摇镜头会有一些透视变化。试比较（图2-2-25）和（图2-2-26）两图的不同。

基于这一点，两者就存在如下区别：

A. 视觉效果。摇镜头犹如一个人在一个定点上环顾四周，移镜头则犹如一个人在巡视；摇镜头像旁观者，而移镜头则像当事者。

B. 空间范围。摇镜头所表现的空间范围局限于机身周围的浅层空间；移动镜头所表现的空间是不受限制的，空间中的每一点都可以得到充分表现。

C. 运动感。在移镜头拍摄时，离机位较近的物体以比较快的速度向后退去，离机位较远

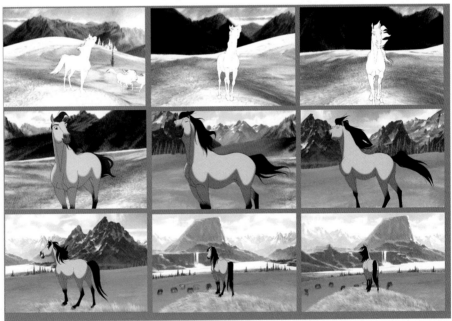

图2-2-23 动画片《小马王》中的一个360度的旋转镜头（同时伴随缓慢推拉），将电脑动画与手绘动画融合运用得天衣无缝。这种镜头多用于情感达到高潮时，画面动感强烈。

图2-2-22 《埃及王子》垂直移动，导演是Brenda Chapman Steve Hickner。三维场景和模型与二维动画进行合成，让人真正感觉这个非常复杂的场景是由一个移动的摄像机实际拍摄的。

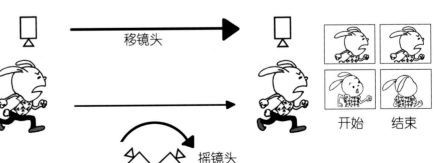

图2-2-24

的物体以比较慢的速度向后退去。尤其在横向移动中，纵向上远近不同层面上的物体呈现出不同的后退速度，表现出很强的运动透视感。这是摇镜头和其他任何镜头都没有的，因而独具魅力。

5. 跟镜头

概念：摄像机跟随一个运动主体移动时所拍摄的镜头称为跟镜头。这是移镜头的一种特殊形式。其特点是：镜头始终跟随一个运动主体；镜头移动速度和运动主体保持基本一致；背景始终处于变化之中。跟镜头分：前跟（镜头在主体前方，跟拍主体的正面）、后跟（镜头在主体的后方，跟拍主体背面）、侧跟（镜头光轴与主体运动方向垂直，跟拍主体的侧面）三种。

跟镜头的功用：

（1）能够连续而详尽地表现运动中的被摄主体，在突出主体的同时，又可以交代主体运动方向、速度、体态及其与环境的关系（图2-2-27）。

（2）可以形成一种运动的主体不变、静止的背景变化的造型效果，有利于通过人物引出环境；

（3）跟随主体运动的表现方式，可以加强事件的纪实性（图2-2-28）。

（三）动画片中运动镜头的应用

1. 运动方式与影片风格相适应：你将来的影片到底是一种什么风格，是纪实的，还是表现主义的，还是商业片？你就应该采用一种与它相适应的运动方式。一般来说，纪实风格的作品：摄影机的运动、被摄物的运动，要努力和生活中该事物的运动方式、运动速度、运动时间等相一致。浪漫、夸张、表现主义风格的作品：运动可有可无，运动的速度可慢可快。商业片：（特别是动作片）不管是被摄物还是摄影机一定要不停地运动，要充分地运动，要夸张地（违反生活常态）运动。总之，要通过运动，达到吸引观众、刺激观众，达到提高商业价值的目的。

图2-2-25　　　　　　　　　图2-2-26

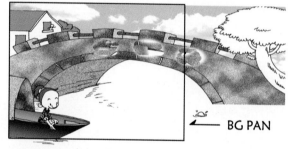

图2-2-27　动画片用人物固定或动作循环，背景移动来表现跟移效果。

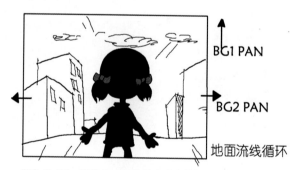

图2-2-28　跟镜头：用分层方法来模拟跟随效果。云层向上拉；房屋层从中间往两边拉；地面层固定做流线循环；人物走路动作循环。

2. 运动方式与具体人物特点相适应：根据人物的年龄特点、性别特点、生理特点、健康状况和精神状态来制订不同的镜头运动方案。老头、老太太，病人、失恋者、存在主义者等，镜头要少动；少男、少女、春风得意者、热恋者、浪漫主义者等，镜头要多动。

3. 运动方式与具体场景、段落要求相适应：具体的场景和段落在一部影片中，它们的运动

风格有时候是一致的；但是，更多的时候是不完全一致的。如表现葬礼的段落，镜头当然应该少动，或者是静止的；而表现婚礼的段落，镜头就应该多动。

4. 运动要合乎情理：运动镜头虽然给影片带来新的空间和自由，但在运用的过程中它也可能成为一种危险的武器。如果无理由地使用摇移镜头，会造成视觉干扰。画面中要存在运动的物体：飞鸟、流水、车流等（图2-2-29）。

三、镜头视角

当我们在设计一部影片镜头时，不仅要考虑镜头的景别、角度、运动，还要考虑镜头视角，即画面是谁的眼睛看到的？镜头视角分：客观镜头、主观镜头两种。

（一）客观镜头

把摄影机放置在一个中性的位置上。观众没有从任何剧中人物的视角来看待周围的场景，而是采用普通人观看事物的视点，这种镜头称为客观镜头。它将事物尽量客观地展现给观众。在一般影片中，大部分镜头都是客观镜头（图2-2-30）。

（二）主观镜头

将电影摄影机的镜头当做电影中某一角色的眼睛去观看（摄制）其他人物、事物活动，这种镜头称为主观镜头。英文写法：point-of-view shot，台本中缩写为POV（图2-2-31）。

有时观众的视线可以越过一个人物的肩部看到另一个人或物，这种镜头称之为过肩镜头。（图2-2-32）英文写法：over-the-shoulder shot，台本中缩写为OS。

图2-2-29 摇移镜头可以跟着一个次要的物体，从一个兴趣中心转移到另一个中心。

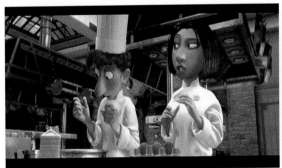

图2-2-30 《料理鼠王》截图，导演是Brad Bird。

图2-2-31 《料理鼠王》截图，导演 Brad Bird。

图2-2-32 《料理鼠王》截图，导演 Brad Bird。

小　结

本节中，我们要掌握镜头的角度与运动的基本规律，通过多角度、全方位摇移等动画镜头技术运用，强化景物的立体感、纵深感和空间感的视觉效果，以进一步提高影片的质量和可看性。随着二维、三维电脑动画的新技术广泛运用，在画面分镜头台本设计时，应该根据剧情的需要，开拓思路，充分运用新的技术手段，实现艺术上与技术上的进步。

思考练习

练习1：尝试用不同角度描述一个动作，用同一角度描述动作变化的几个关键瞬间，视点跟踪描述一个动作的变化。

练习2：仔细研读一段经典动画片，分析其镜头的角度和运动方式并且记录下来，同时收集有关动画技术的信息资料。

引　言

镜头是影片的基本单位，是影片的素材，只有经过编辑，把一个个孤立的镜头有机地组接起来，才成为影片，才能反映编剧、导演的意图，才能表达内容和情节。但是由于动画片制片的特殊性，实际上全片在拍摄完工之前，在分镜时，就应全面考虑每个镜头组接的连续和正确，以降低每一秒镜头的成本。

第三节　镜头的组接

一、蒙太奇和长镜头

世界电影创作有两大体系："长镜头创作方法"与"蒙太奇创作方法"。

"蒙太奇的创作方法"的核心是通过镜头的组接（即：1+1=3）来叙事、刻画人物和表达思想。

"长镜头的创作方法"与"蒙太奇的创作方法"相反，它不是依赖镜头的组接，而是通过一个镜头中的场面调度来叙事、刻画人物和表达思想。

（一）蒙太奇的概念：

蒙太奇是法文montage的音译，原为建筑学术语，取其组接、构成之意，现在它已成了影视艺术的专用名词。蒙太奇狭义上指画面内部镜头间的组接关系；广义上指按照一定的构思，把分散的画面和声音素材组接起来，形成完整的统一体。它是整个片子的场面、段落和结构的艺术构思手段。蒙太奇作为影视片反映现实的独特的结构方法，它始于文字稿的构思，贯穿于影片摄制的全部过程之中，完成于影片的最后编辑和声画合成。既是思考认识过程，也是思维物化的技术过程。

（二）蒙太奇的功能

蒙太奇方法，就是把两个或者多个元素合成一个具有全新内容的方法。这种蒙太奇方法成了电影独特的语言形式。蒙太奇的功能表现在以下几方面：

1. 概括与集中地表现主题。通过镜头、场面、段落的分切与组接，可以对素材进行选择和取舍，以突出重点，强调具有特征的、富有表现力的细节，使内容表现得主次分明，达到高度的概括和集中。

2. 形成节奏和视觉流向。同样的几个镜头，不同的排列顺序会产生不同的视觉节奏、听觉节奏的有机组合效果。同时，每个镜头都表现一定的内容，按照一定顺序组接，就能引导和规范观众的注意力，影响观众的情绪和心理。

3.创造独特的时空。运用蒙太奇的方法对现实生活的时间和空间进行选择、组织、加工、改造，凭借蒙太奇的这种作用，电影享有了时空上的极大自由，甚至可以构成与实际生活中的时间空间并不一致的电影时间和电影空间。

4.影响镜头叙事方式。蒙太奇可以产生角色动作和摄影机动作之外的"第三种动作",从而影响影片的叙事方式。镜头的分切和组接,可以利用相互间的作用产生新的含义,即产生单个的画面或声音所不具有的思想内容;可以形象地表达抽象概念,表达特定的寓意,或创造出特定的意境。

(三)蒙太奇的类别

蒙太奇,作为图像及声画"写作"的方法,必须遵循视听感觉规律来进行创作。蒙太奇思维是以人的视知觉和听知觉形式为基础的创造性思维。蒙太奇所建立起来的镜头之间分割与组合的关系,即不同元素之间分离与交叉的关系,最终能够通过分析与综合的知觉作用,必须依赖联想的心理作用才能够得以实现。根据所表述的影像内容和心理活动规律,蒙太奇大致可归纳为两大类,即叙事蒙太奇和表现蒙太奇。

1.叙事蒙太奇

叙事蒙太奇是按照情节发展的时间流程、逻辑顺序、因果关系来分切组合镜头、场面和段落,表现动作的连贯,推动情节的发展,引导观众理解所反映事情的内容。我们可以把它理解为画面连接,是影视作品最基本的、常用的叙述方法,其优点是脉络清楚,逻辑连贯。叙事蒙太奇分类及其作用如下:

(1)平行蒙太奇:

两条或两条以上的情节线索平列表现,分头叙述而统一在一个完整的情节结构之中,即平时所说的"花开两朵,各表一枝"的手法。例如:动画片《星际宝贝》故事有两条线索,一位夏威夷小女孩Lilo和一只外太空怪物stich的故事(图2-3-1)。

(2)连续蒙太奇:

一个动作或一条情节线索的连续发展,具有层次分明、条理清楚的特点,是最主要的叙述方式。动画片《小蝌蚪找妈妈》采用的就是这种连续蒙太奇(图2-3-2)。

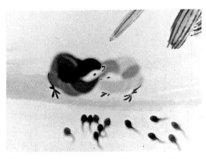

图2-3-2 《小蝌蚪找妈妈》,导演 特伟

(3)交叉蒙太奇:平行动作或场景的迅速交替,是由平行蒙太奇发展而来的。它所表现的两条以上的情节线索严格的同时性是交叉的基础,有益于加剧冲突。

(4)重复蒙太奇:重复出现前面已出现过的各种构成元素(如人、物、场面、声音),产生独特的寓意和传播效果。例如表现回忆或强调某种情绪。

(5)抒情蒙太奇:将一系列性质相同或相近的镜头连接在一起,形成视觉积累,通过画面组合来创造、强调意境。例如一组空镜头的使用:蓝天白云,落花流水……

2.表现蒙太奇

表现蒙太奇,往往不是为了叙事,而是为了某种艺术表现的需要。它不是以事件发展顺序为依据的镜头组合,而是通过不同内容镜头的对列,来暗示、比喻、表达一个原来所不曾有的新含义。我们可以把它理解为是内容

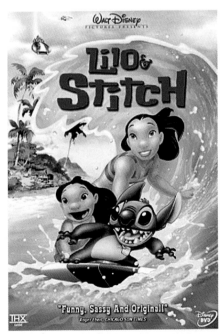

图2-3-1 《星际宝贝》海报,导演Chris Sanders和Dean Deblois

连接。表现蒙太奇是画面连接中最富有色彩变化和高度创造力的部分。它用一种作用于视觉象征性的情绪表达方法，直接深入事物的深层，去表现一种比人们所看到的表面现象更深刻、更富有哲理的意义。表现蒙太奇分类及其作用如下：

（1）隐喻蒙太奇：就像修辞中的比喻手法一样，通过镜头的连接将不同形象加以并列，以甲比乙，以此喻彼，暗示出一种视觉上的直喻，使内容更含蓄。例如：鸡蛋被摔碎了→事情可能办不成。

（2）对比蒙太奇：以镜头之间在内容上（如生与死、美与丑）、形式上（大与小、高与低）的对比，产生相互强调、相互冲突的作用，以强化所要表现的主题。

（3）心理蒙太奇：通过镜头里面音画的有机组合，直接而生动地展示出人物的心理活动、精神状态（如回忆、幻想）（图2-3-3）。

（4）错觉蒙太奇：把两个相似的事物进行组接，产生新的视觉刺激。例如：警察的手→劫匪的手（形状相似），举枪→鞭炮的响声（声音相似）。

（5）象征蒙太奇：通过画面的对列组合，产生深刻的内在思想含义。战士的画面后接一个松树的画面，表现战士坚定的意志。

（四）长镜头

我们知道一分钟长度的动画片由15-20镜头组成。然而有些艺术短片，整个片子只有一个镜头组成，称之为"一镜到底"。这个镜头内部有场景、距离和角度、拍摄方法的变化，是一个长镜头的概念。

长镜头是"短镜头"的对称。其长度并无明确的、统一的规定。指在一段持续时间内连续摄取的、占用胶片较长的镜头。能包容较多所需内容或成为一个蒙太奇句子，即镜头内部有蒙太奇。它不同于由若干短镜头切换组接而成的蒙太奇句子。由于不会破坏事件发生、发展中的空间与时间的连贯性，能够在一个统一的时空里不间断地展现两个以上的动作或一个完整事件，所以具有较强的时空真实感。长镜头已经成为现代电影镜头语言的主要形态之一。在动画艺术短片中，长镜头也因其流畅、完整、诗化的美学价值而广泛使用（图2-3-4）（图2-3-5）。

图2-3-3 《牧笛》：导演 特伟 牧童从睡觉到起来的这段戏为心理蒙太奇

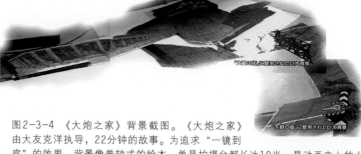

图2-3-4 《大炮之家》背景截图。《大炮之家》由大友克洋执导，22分钟的故事。为追求"一镜到底"的效果，背景像卷轴式的绘本，单是拍摄台都长达10米，是动画史上的大胆突破。

图2-3-5 《大炮之家》分镜转场截图：多种转场方式，镜头组接处流畅。

二、镜头组接的规律

一系列的镜头按照一定的排列次序组接起来，构成场，若干场组成一部影视作品。这些镜头要融合为一个完整的统一体，镜头的组接、发展和变化要服从一定的规律。这些规律以及它们的变化，我们将在下面的内容里做研究学习。商业动画片电影已经有百年的历史了，前人已经为我们总结出许多套路、经验。作为学生，我们学会这些套路、规律，能够应用得恰当就行了。当然，有所突破就更好。

(一) 镜头组接的基本原则

1. 组接逻辑

所谓组接逻辑，就是按事物发展的客观规律和观众的思维规律组接镜头，使镜头组接合乎逻辑，顺理成章。

(1) 按照时间、空间变化顺序

要按照事物发展的时间顺序和事件发生地点的先后变化顺序进行镜头组接。镜头组接要干净利落，每个镜头只是事件中一个具有代表性的动作高潮，忽略了不必要的动作和过程。

(2) 符合观众的视听心理和思维逻辑

人们在观察事物时，一般总是由远及近，先粗后细，或者先知局部而后推及整体。镜头组接如符合事物发展进程，从大景别到小景别，或从小景别到大景别这样的组接方式，循序渐进地变换不同视觉距离的镜头，在视觉上就会十分流畅 (图2-3-6)。

2. 匹配原则

所谓匹配原则，就是两幅画面在连接时要具有一种和谐、对应的关系。主要有以下几个方面：

(1) 主体位置的匹配

根据一般的构图规则，在单幅画面中，主体应处于视觉中心的位置，同时要保持画面均衡。当两幅画面中的主体剪接到一起时，要相互协调，注重上下两幅画面的对应关系，以求得视觉感受的流畅。一般来说，同一主体或同类物体，在同视轴变换景别时以及在运动物体变换景别时，主体应尽量保持在画面中大致相同的位置上。在两种有明显对立冲突因素的主体出现，或两个有明显对应关系的主体交流时 (如谈话的双方，讲演者与听众、枪与靶等)，主体应置于画面的不同位置上 (图2-3-7)。

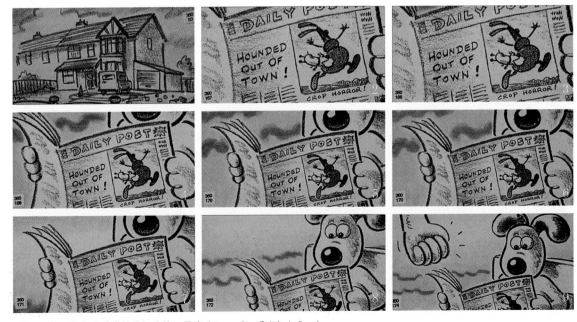

图2-3-6 《超级无敌掌门狗》分镜，导演 Steve Box和Nick Park

（2）视线和运动方向的匹配

由于画框对空间的分割作用，物体和人物在屏幕上表现出明显的方向性。镜头组接时注意画中人物的视线方向要合乎人的心理感受和逻辑关系。如表现人物的交流关系，如对话、对视，应使两幅画面中人物的视线保持相对的方向。同时人的画面和景物的画面镜头组接，景物常作为人物视线的结果表现一种对应关系（图2-3-8）。

同样，在镜头组接时，画面中物体（人物、景物、活动的车辆等）运动的方向必须遵循一定的法则，否则会给人正确认识运动带来困难。画面中物体包罗万象，因此运动的方向除角色的方向外，还有：背景方向、风的方向、光的方向、声音方向、色彩方向。如追逐的表现，前一个镜头人物从右画，后一个镜头人物也须从右画（图2-3-9）。

这实际上是机位与轴线的问题。

机位：摄影机所处的位置。对动画片来说，并没有真实意义上的摄影机和它的位置，动画机位的体现是通过画面的呈现而实现的，在逻辑上是存在的。其原理与实拍的机位规律是一致的。

轴线：在运动的物体或对话的人物中间一条假想的关系线。这条线影响了屏幕上物体运动的方向和人物的相关位置。在实际拍摄时，它决定了只能在轴线同一侧面进行拍摄。越过这条线拍摄，运动方向就会相反，观众的空间感觉会搅乱。在动画片制作中，这条线同样是

图2-3-7 昂西动画节获奖作品《幻影之旅》截图

图2-3-8 动画片《蓝精灵》截图

图2-3-9

重要的，它要为年龄小的观众提供物体运动的正确印象。在画面分镜头设计时，首先考虑的就是建立总轴线，使每个镜头运动的方向趋于一致，否则很可能产生跳轴（图2-3-10）。

对轴线的理解不仅能够鉴别运动轴线正确与否，还要能够正确地把握轴线和校正跳轴错误。有时，因为戏份的变化、环境的介绍、审

美的需要等原因，我们需要把轴线转换过来，叫越轴。

越轴常用的方法有：

第一，借助主体的动作变化改变轴

轴线与机位图

1--总机位　　　　　2、3--平行机位

4、5--过肩正反打　　6、7--单人正反打

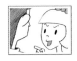　　

8、9骑轴正反打

图2-3-10　机位图

线。在两个相反方向运动的镜头中间，插入一个主体转弯动作或人物转身的镜头，利用动势把轴线变过来。

第二，利用骑轴中性运动镜头越轴，在两个相反方向运动的镜头中间，插入一个主体在画面中间纵深运动的镜头。中性镜头没有显明的方向性，可减弱相反运动的冲突感（图2-3-11）。

第三，借助人物的视线。比如在车上看外面的景物从左至右划过画面，中间插入人转头向右看的镜头，随人物视线变成景物从右至左划过画面的镜头，以人物作契机，使相反运动有了逻辑联系。

第四，插入特写镜头、空镜头。在两个相反运动的镜头中间，插入一个局部的特写或第三者的反应镜头、它物的空镜头，削弱方向感，减弱相反运动的冲突感。这是最常用的一种方法（图2-3-12）。

第五，景别关系交代视点。当速度不很快的运动物改变轴线时，可以从近景跳到大全景。等运动方向改变过来以后，再跳到小景别。

（二）镜头组接技法

动画片的镜头组接是经过缜密的计划制作而成的，要求是每一个镜头的角度、场景的变换都能够非常顺畅、不露痕迹地进行衔接。观众感觉到的镜头数量要少于实际的镜头数量。一个优秀的导演或

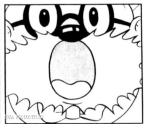

图2-3-11　手冢治虫作品中一个中性镜头

图2-3-12　第三者的反应镜头

设计者会在分镜头脚本的制作阶段就要考虑镜头连贯性的问题。

1. 固定镜头之间的组接——静接静

（1）一组固定镜头的组接，保持画面因素的相似性。画面因素包括许多方面，如环境、主体造型、主体动作、结构、色调影调、景别、视角等等。

画面内静止物体的固定镜头相互连接时，要保证镜头长度一致。长度一致的固定镜头连续组接，会赋予固定画面以动感和跳跃感，能产生明显的节奏效果和韵律感。如果镜头长度不一致，有长有短，那么观众看了以后就会感到十分杂乱，影响镜头的表现。

（2）画面内主体运动的固定镜头相互连接时，要选择精彩的动作瞬间，并保证运作过程的完整性。各镜头的长度可以不一致。比如一组表现竞技体育的镜头，百米的起跑、游泳的入水、足球的射门、滑雪的腾空、跳高的跨杆这五个固定镜头组合。因为选择了精彩的动作瞬间，观众会感受到画面很强的节奏感。

2. 运动镜头之间的组接——动接动

（1）主体不同、运动形式不同的镜头相连，应除去镜头相接处的起幅和落幅。主体不同是指若干个镜头所拍摄的内容不同；运动形式不同是指推、拉、摇、移、跟等不同的镜头运动方式。这些运动镜头在组接时，要求在运动中切换。尽量选择运动速度较相近的镜头相互衔接，以保持运动节奏的和谐一致，使整段画面自然流畅。

（2）主体不同、运动形式相同且运动方向一致的镜头相连，应除去镜头相接处的起幅和落幅（前一个镜头结尾停止的片刻叫"落幅"，后一镜头运动前静止的片刻叫做"起幅"，起幅与落幅时间间隔为一二秒钟）。主体不同、运动形式相同而运动方向不同的镜头相连，一般应保留相接处的起幅和落幅。让观众有一个适应的过程。如果把衔接处的起幅和落幅去掉，形成了动接动的效果，那么观众的头便会像拨浪鼓一样随着镜头晃来晃去。

3. 固定镜头和运动镜头组接——静接动

（1）前后镜头的主体具有呼应关系时，固定镜头与运动镜头相连，应视情况决定镜头相接处起落幅的取舍。

两个镜头中，运动镜头是跟和移两种形式时，固定镜头与运动镜头相接处的起幅和落幅往往被去掉。比如，镜头1是跟镜头：运动员带球前进、射门；镜头2是固定镜头：观众欢呼。这两个镜头相接时，跟镜头不需要保留落幅，直接从动切换到固定镜头即可。两个镜头中，运动镜头是推、拉、摇等形式时，固定镜头与运动镜头的起幅和落幅就要留着。比如，用一个固定镜头拍一个人进门，惊讶地发现自己家被盗了，后面接着摇镜头：看到家中一片狼藉。这两个镜头连接时，摇镜头的起幅应该保持短暂停留（图2-3-13）。

（2）前后镜头不具备呼应关系时，固定镜头与运动镜头相连，镜头相接处的起幅和落幅要保持短暂的停留。如果一个固定镜头要接一个摇镜头，则摇镜头开始要有起幅；相反，一个摇镜头接一个固定镜头，那么摇镜头要有"落幅"，否则画面就会给人一种跳动的视觉感。

4. 镜头之间动作的组接

如果画面中同一主体或不同主体的动作是连贯的，可以动作接动作，第一个镜头的结束处和下一个镜头的开始处连接，达到顺畅、简洁过渡的目的，我们简称为"动接动"（图2-3-14）。如果两个画面中的主体运动是不连贯的，或者它们中间有停顿时，那么这两个镜头的组接，必须在前一个画面主体做完一个完整动作停下来后，接上一个从静止到开始的运动镜头，这就是"静接静"（图2-3-15）。在制作动作衔接的画面时，要求上一个镜头所要传达的信息完整以后，才开始切入下一个动作。如果切得过快，观众会因为时间太短无法领悟画面信息。

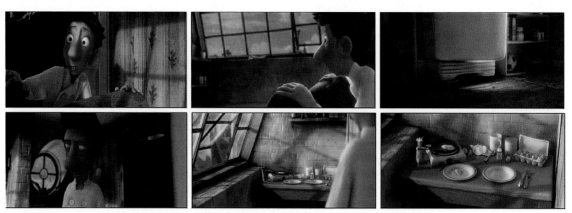

图2-3-13　动画片《料理鼠王》截图：小林早晨醒来误以为小米偷走了东西，四处查看。

图2-3-14　《黑暗扫描仪》截图，景别转换时，在动作中衔接。

图2-3-15
女孩坐的动作衔接。

小　结

　　本节课我们学习了蒙太奇的概念、功能，长镜头的概念、功能。我们应该掌握并能够在实践中灵活地运用这些组接。在进行动画分镜头脚本创作时，我们应该学会运用镜头的组接的基本原则和技法，展开创作构思，处理情节，分切镜头，以求做到作品更具视听观赏性。

思考练习

　　练习1：观看一些短片，动画片、电影均可，学习影片中画面之间是如何组接的。

　　练习2：尝试只用一个镜头讲述一件事情，例如："春节回家"，"第一次的约会"，"应聘"等，绘制出分镜头脚本。

引 言

动画片画面的连接与写文章有着异曲同工之处。写文章时，一句话写完要用句号标明；一段内容结束，要另起一行需空两格，使读者准确地把握文章的层次与段落。动画片画面连接时，没有标点符号，也不能另起一行空两格，只能用合适的过渡和转场方式使观众分清段落与层次，正确理解故事内容。在这一节中我们将学习如何把不相干画面巧妙平顺地衔接起来——动画片常用的转场方法以及分镜头脚本标示方法。

第四节　镜头的转场

一、通过过渡与转场来创造故事的空间

动画片是用一组镜头表现一个场景的，利用一组镜头可以说明一个单一的、相对完整的意思，这一组镜头就是蒙太奇段落。它可以表现一个运作过程、一种状态、一种相互关系、一种思想过程、事件的一个方面等等。在多数情况下，一个叙事段落要由若干组镜头相连，才可以叙述完整。这样一来，在两组镜头之间就需要选择合适的视听元素来转场和过渡。通过过渡与转场来创造故事的空间。

常用的转场方式可以分为两类：一类是用特技手段作转场，一类是用镜头自然过渡作转场，前者叫技巧转场，而后者叫无技巧转场。

二、技巧转场的方法

利用先进的计算机编码，可编出几百种特技式样。现在的特技不只用来作段落间的转换，在镜头的组接和画面表现方面也越来越多地被使用。利用特技转场的特点是，既容易造成视觉的连贯，又容易造成段落的分割。

（一）淡入淡出

淡入：又称渐显。下一个镜头的清晰度、色彩饱和度从白场或黑场逐渐浓起来，直至正常值，有如舞台的"幕启"。淡出：又称渐隐。上一段落最后一个镜头的清晰度、色彩饱和度逐渐淡下去，淡成白场或黑场，有如舞台的"幕落"。

淡入、淡出也有快慢、长短之分，要视动画片的情节、情绪和节奏的要求来决定，一般情况下各为2秒（共4秒）。这种技巧多用在大段落间的划分，给人以间歇感，宜于自然段落的划分。镜头间过多使用，会使结构松散、拖沓，不够凝练。(图2-4-1)

（二）叠化

叠是指前后画面各自并不消失，都有部分"留存"在银幕或荧屏上。化是指前一个画面刚刚消失，第二个画面又同时涌现，二者是在"溶"的状态下，完成画面内容的更替。其用途：一是，用于空间、时间转换；二是，表现梦幻、想像、回忆；三是，表现景物变幻莫测，令人目不暇接；四是，自然承接转场，叙述顺畅、光滑。化的过程通常有三秒钟左右。(图2-4-2)　(图2-4-3)

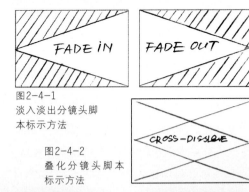

图2-4-1
淡入淡出分镜头脚本标示方法

图2-4-2
叠化分镜头脚本标示方法

图2-4-3　《小姐与流氓》截图：相似的形状间的叠化更加自然

图2-4-4 《猫和老鼠》结尾处的圈出

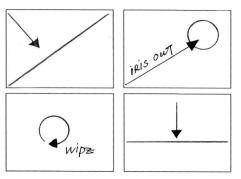

图2-4-5 划像分镜头脚本标示方法

（三）定格

上一段的结尾画面作静态处理，使人产生瞬间的视觉停顿，接着出现下一个画面，这比较适合于不同主题段落间的转换。

（四）划像

又称"划入划出"。它不同于化、叠，而是以线条或用几何图形，如圆、菱、帘、三角、多角等形状或方式，改变画面内容的一种技巧。其中"圆"的方式又称"圈入圈出"；"帘"又称"帘入帘出"，即像卷帘子一样，使镜头内容发生变化（图2-4-4）（图2-4-5）。

（五）闪回

影视中表现人物内心活动的一种手法。即突然以很短暂的画面插入某一场景，用以表现人物此时此刻的心理活动和感情起伏，手法极其简洁明快。"闪回"的内容一般为过去出现的场景或已经发生的事情。如用于表现人物对未来或即将发生的事情的想象和预感，则称为"前闪"，它同"闪回"统称为"闪念"。

图2-4-6 动画片《伟大发明——长城》分镜头脚本节选

现代特技能够变换出多种线形和图案，可以从画面的各个方向移入移出，翻页、翻转飘飞，衍生出多种多样的特技技巧。利用这些特技转场，有助于画面内容的表达。技巧转场，有着明显的人为痕迹，形成比较明显的段落感，一般被用做较大段落间的转换（图2-4-6）。

三、无技巧转场的方法

在两组镜头之间的转换中，则多采用无技巧的方法。无技巧转场就是不用技巧手段来"承上启下"，镜头之间的连接均为"切换"。无技巧转场是用镜头的自然过渡来连接两段内容，这种自然的过渡是建立在选择相宜镜头的基础上。在连接处，通过一两个合适的镜头自然地承上启下，这在一定程度上加快了叙事的进程，同时也可体现出作者的巧妙构思与创作技巧。常用的转场方式有：

（一）相同主体转场

上下两镜头是通过同一主体来转场，镜头随主体由一场景到另一场景。例如前一场最后一个镜头是摆在玩具店橱窗里的娃娃，下一个镜头是挂在家里床头上的娃娃，故事由商店转到了家中。这个主体物也可以是具有"共通性"和"类似性"的两个不同的物体。比如：满月和从上方俯瞰的杯子，在杯子里倒入啤酒和同一俯瞰角度看到的

圆盆里的水……像这样完全不相关的物品靠相似形结合就不会有唐突的异样感（图2-4-7）。

专业指点

但要注意避免：一个中景镜头的角色切换到另一个中景镜头的角色，且两个角色在相同的屏幕位置；或是同一个角色从远景切换到特写，切角色处在屏幕上不同的位置。这两种结果都会使角色看起来好像在屏幕上跳动，即"跳接"，影片就会产生不连贯的画面。由于某些特殊的艺术追求，我们也可以很好地利用这种跳切效果。如电影《罗拉快跑》就是这样使节奏变快。

（二）主观镜头转场

主观镜头是指利用镜头中人物的视觉方向所拍的镜头。用主观镜头转场，是通过前后两个镜头之间的逻辑关系来处理转场的手法之一。比如，前一个镜头是画面中人物在看，下一个镜头介绍所看的场景，下一场就由此开始（图2-4-8）。又如表现AB两人对话时，A的单独镜头

图2-4-7 表现笛仔种太阳过程的一组镜头。笛仔作为同一主体出现在3个镜头里，景别有变化，镜头切换顺畅。

图2-4-8 前一个镜头是房间里兔子转头往窗外看，下一个镜头介绍它所看的场景，小动物们植树的戏就由此开始。

是主观镜头（B之所见）。AB二人同时入镜或是透过A的肩膀拍摄到B时是客观的镜头。一般表现人谈话的镜头都是从客观的画面开始，然后转变成主观的镜头。类似表现游行、集市等活动也是利用相同的方法。开始时使用几个长镜的画面，这是客观的镜头。在整体状况都交代清楚后，随后是表现人群中各种动态的画面。这是主观镜头。观众有如同进入人群中去感受现场的感觉。

(三) 特写转场

所谓特写转场，就是前面的镜头无论是什么，后一个镜头都从特写开始。由于特写镜头的环境特征不明显，所以变换或没有变换场景不易被看出；另外，特写镜头所揭示的画面效果是人们用肉眼很难看到的，用特写呈现在观众面前的景物，具有新奇感和冲击力，使人们自然而然地集中注意力仔细观看，从而忽视或淡化前一个镜头的视觉内容，使观众一时感受不到太大的画面跳动。这些因素都成为特写转场的有利条件。

第一个镜头：一个正在等人的女生的中景。

第二个镜头：女生看手表近景。

第三个镜头：手上手表的大特写。

第四、五个镜头：一面看手表，一面急着赶路的男生。

第六个镜头：迟到了的男生，向女生鞠躬道歉。

看到第三个镜头的手表特写，大家都以为是女生的手表，其实它是男生的。用这样的连接也可以使前后连贯，感觉顺畅。

(四) 空镜头转场

画面上没有人物的镜头叫空镜头。比如天空、草地、水面、田野、树林等。空镜头用于转场，有时就如一个删节号，让观众对前一段的思考、回味逐渐淡化，逐渐停下来，开始关注下面的新段落（图2-4-9）。

(五) 利用情节和内容的呼应关系转场

利用上下段落之间在情节上的呼应关系和内容上的连贯因素实现转场，能使段落的过渡不留痕迹。比如，前一段表现妈妈采购食物，最后一个画面是收银台付款，后一段则表现小明家里生日晚宴，这两段成功地利用因果关系实现了转场。此外，还有画外音转场，多画屏画面转场等（图2-4-10）。

图2-4-9 动画片《萤火虫之墓》分镜节选 导演 高畑勋

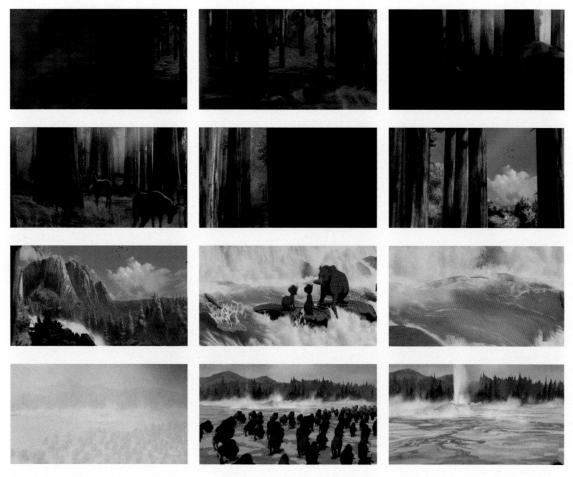

图2-4-10　动画片《小马王》截图，梦工厂，导演：Kelly Asbury；非常自然地转场。

小　结

　　镜头的转场技法是多种多样的，按照创作者的意图，根据情节的内容和需要而创造，也没有具体的规定和限制。我们在分镜头脚本创作中，可以尽量地根据情况发挥，但不要脱离动画片主题表达和需要。因为动画片的表现，最优先考虑的是镜头画面而不是字幕和旁白或特效。要避免过量使用、滥用、混用转场特效，以达到有效使用特效的目的。

思考练习

　　练习1：观看一部你喜欢的动画片，把你认为精彩的东西记录下来，包括镜头的转场方式。在你开始进行动画分镜头脚本创作时，它们是非常有价值的参考。

　　练习2：镜头的转场方式如何影响动画的风格和节奏的？

　　练习3：绘制几组用特写镜头转场的分镜头：如"相亲"、"退休了"等。

引　言

在动画创作之前，你就要规划好全部故事或其中某一特殊段落场景的总的时间设计和节奏。每个镜头有多长？镜头中动作长度是多少？动作的节奏应当怎样才能吸引观众或者表达出剧情？镜头的时间与节奏是相互关联的，以下为讲述方便，我们把它分为两个部分来学习。

第五节　镜头时间节奏

一、镜头时间控制

动画片镜头时间有两层意思：故事中实际时间和镜头本身的时间。动画片表现故事时间的手法是多种多样的，如：利用光影的变化；季节的变化；景色的变化，服饰的更换；用更迭地名的方式去表现时间。下面我们来讲镜头本身的时间。

（一）决定镜头时间的主要因素

在说到镜头时间长度的时候，我们常用每秒钟24格来换算，即要多少张画面。如果银幕中一个动作要一秒钟，它占据影片24格，半秒钟占12格，以此类推。

每个镜头的停滞时间长短，首先根据要表达的内容难易程度，其次还要考虑到画面构图等因素。

由于画面选择景物不同，包含在画面的内容也不同。远景中景等镜头大的画面包含的内容较多，观众需要看清楚这些画面上的内容，所需要的时间就相对长些，而对于近景、特写等镜头小的画面，所包含的内容较少，观众只需要短时间即可看清，所以画面停留时间可短些。

另外，一幅或者一组画面中的构图，也对画面长短起到制约作用。如同一个画面亮度大的部分比亮度暗的部分能引起人们的注意。因此，如果该幅画面要表现亮的部分时，长度应该短些，如果要表现暗部分的时候，则长度应该长一些。在同一幅画面中，动的部分比静的部分先引起人们的视觉注意。因此如果重点要表现动的部分时，画面要短些；表现静的部分时，则画面持续长度应该稍长一些。

画面长度即该画面完成传达信息、完成动作所需要的长度。但到底多长才算适当呢？例如表现从黄昏到夜晚，常常有满月的画面。到底这个满月的画面要多长？如果不特别强调，只需2-3秒就足够。再以"关门"为例，动作完成后，画面停1帧，感觉门还没关上；画面停5帧，感觉动作完成了；画面停12帧，才有转换空间的感觉，表明一个段落结束。画面停25帧，就可以完成时间、空间的双重转换，如小主人公长大了。

除了物理因素外，影片的情绪、风格也影响镜头时间的长短。悲伤的镜头有着轻而慢的情绪，镜头时间会长些。有活力的镜头常用快的动作和快切来表现。表现焦虑的情绪，也常用快动作镜头，但也有长时间的停顿。

并非所有的画面都以机械式来制定长度。画面的时间长度和流畅感是具关联性的。如果每一个镜头的时间都一样长，节奏完全一致，很多时候会使观赏者感觉单调乏味。如果把连续画面的长度巧妙大胆地加以变化，就有较强的节奏感，使观赏者容易感受到。

（二）定时的方法

1. 使用秒表

默读和大声朗诵同一段台词，你会发现用秒表所测量的时间和你凭经验估计出来的时间长度会有很大的出入。秒表是学习定时必不可少的工具（图2-5-1）（图2-5-2）。

2. 借鉴参考

借鉴是学习定时的捷径，分析别人的作品中相似的情况是如何安排时间的。在DVD机上通过暂停和回放一部动画片，你可以得到相同情绪下一个人走过一个房间需要多少时间？一个动画人物在遭遇震惊时的反应会需要多少时间？

3. 仔细地观察生活

观察周围的事物是学习定时的第一步。将人的走路、说话的手势、动物的奔跑、汽车在红灯前的刹车、植物生长等的动作和时间分解并记录下来。

4. 表演

拿着秒表，自己表演（默想也可以）一次，或是用视频设备将他人动作记录下来，测量出这场戏要花多长时间。表演是学习定时参考辅助工具（图2-5-3）。

5. 动态测试

使用电脑软件做一个简略画面的动态测试，获得动画片总体的运动和时间的感觉。所有的时间取决于镜头的情况以及作者想要表达的情感（图2-5-4）。

二、镜头节奏控制

动画片的题材、样式、风格以及情节的环境气氛、人物的情绪、情节的起伏跌宕等是动画片节奏的总依据，是动画片的内部节奏。而景别的运用、镜头的转换、组接调度的速度是动画片的外部节奏。内外部节奏要相互有机地配合。

动画片作为视听艺术，其节奏由视觉节奏和听觉节奏两部分组成。声音本身就有强弱疾徐，有一定的节奏。这里我们主要讲视觉节奏。

动画分镜设计中对节奏的控制是需要通过画面形象的变化、镜头的转换和运动、声音层次的差异、场景的时间空间变化等因素来体现

以及在动态脚本测试时整理调整镜头顺序，增减镜头的数量，增减镜头的长度，删除多余的枝节才能完成。也可以说，对节奏的把握是贯穿于动画片分镜设计始终。填写摄影表能够帮助你规划和修改影片的时间和节奏。摄影表上面记录对话、音响效果、音乐和动作。可以据此计算出片子的长度。摄影表规定了片子的全部镜头顺序，有长度和其他说明指示，用处很多，可作为配音作曲的基本依据。最后，又可供剪辑参考。动画是由一张一张的图画构成的，它的剪辑样式在分镜头设计时已经完成，它是从拍摄制作的开始就严格按照最后剪辑效果设计镜头时间和节奏的。

（一）决定动画片节奏的主要因素

处理动画片的任何一个情节或一组画面节奏问题，都要从影片表达的内容出发。这里讲的内容是广义的，包括剧情、情节及事物表述、

图2-5-3 迪斯尼动画片制作前常使用真人表演，作为动作设计和时间的参考。选自《小姐与流氓》制作花絮。

图2-5-4 使用电脑软件做一个简略画面的动态测试。

图2-5-1 电子式秒表

图2-5-2 机械式秒表

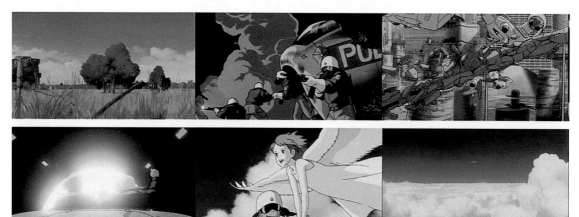

图2-5-5　动画片《ON YOUR MARK》，导演宫崎骏，用"恰克与飞鸟"的歌曲制作的MV短篇作品。讲述了在被放射能污染的世界，两个青年把有翅膀的少女送上蓝天的故事。从截图就可以看到鲜明的节奏：舒缓→激烈→舒缓。

风格、样式。还应该注意人的情感和情绪的变化。这里讲的人包括剧中人物和观众。如果在一个宁静祥和的环境里用了快节奏的镜头转换，就会使得观众觉得突兀跳跃，心理难以接受。然而在一些节奏强烈、激荡人心的场面中，就应该考虑到种种冲击因素，使镜头的变化速度与观众的心理要求一致，获得视觉的满足感。通常，在一部片子的开始，节奏要定得慢一点，一直到观众已经了解到影片的场合、角色和基调。假如是短片，在这之后，将走向高潮；如果是长片，则将形成几个高潮。

　　节奏随时空的变化而变化。时空的延长与扩大，可以使节奏紧凑。而时空的缩短与压缩，可以使节奏舒缓。另外，镜头组接的节奏，主要取决于角色动作、景物动作及镜头动作。它们动作幅度的大小、力度的强弱、速度的快慢，直接影响到一个段落、一个场景、一组镜头的节奏。全景、远景镜头以及长镜头和淡入、淡出等组接方式产生平稳、舒缓的节奏。而近景、特写镜头以及短镜头和切换、闪回等组接方式产生快速、强烈的节奏。

（二）动画片节奏设计的原则

　　动画片节奏设计的原则：先整体后局部。总体节奏确定之后，再考虑每一个段落、场景、

镜头的具体节奏处理。例如：涉及抒情、回忆、离别等这类情绪段落时，不妨适当运用一些慢镜头、长镜头、慢推、缓移、空景摇移等，把戏做足。节奏在动画片中的表现形态多种多样：舒缓、跳跃、重复、对比、平稳、停顿等。这些形态，具体体现为节奏的高低、快慢、强弱、松紧。动画片要张弛有度，节奏鲜明。否则，会让人觉得故事乱、卡、拖（图2-5-5）。

小　结

　　本节课中我们学习了决定镜头时间的主要因素以及定时的方法。决定动画片节奏的主要因素和动画片节奏设计的原则。在动画分镜头设计时，我们要灵活地运用这些技巧和原则，多从生活和他人的作品中去体会分析，提高自己对镜头时间节奏的控制能力。

思考练习

　　练习1：写一段表现逃跑的动作场面，为这段戏制作一个摄影表和一个画面分镜头脚本。

　　练习2：用视频设备收集一些表现校园生活或自己的一次旅行经历的素材，找一段合适的音乐，用后期软件来编辑这些素材，成为有相对完整的叙事结构、有时间节奏变化的视频作品。

在前一个章节中，我们一起学习了有关镜头的原理、镜头组接的规律和镜头画面的构成元素，有了这些知识的储备，我们就可以进入动画分镜设计的实战阶段——动画分镜设计的创作。本章介绍进行动画分镜设计的创作方法。除介绍一般制片厂式流程的方法外，着重介绍针对动画教学中的个人或小组短片创作流程的方法。

第三章 动画分镜设计的基本技法

本章学习目标

● 掌握动画剧本叙事结构和声音的作用

● 掌握动画镜头画面的视觉元素：构图、光影与色彩、空间与透视

● 学习动画片的类型和动画分镜设计的类型特点

引 言

作为动画分镜头设计作者，需要了解剧本叙事结构及表现方法；熟悉声音的组成和作用。常言说得好："功夫在画外"，剧本结构和声音对我们绘制好动画片的分镜头画面本有紧密的内在联系。

第一节 动画剧本叙事结构和声音

一、剧本叙事结构

讲故事就要有结构，剧本叙事结构分为戏剧式结构和非戏剧式结构。随着动画片艺术工业的发展以及各种文化的相互影响，动画的叙事方式由最早的幽默活动漫画短片到后来的剧情动画长片的发展，经历了多种文化渗透的过程而产生了不同的叙事方式。

(一) 戏剧式结构

戏剧性叙事结构——按照戏剧结构讲故事的方法。戏剧性叙事结构强调冲突律、因果链、偶然性（艺术创作常用，但要注意真实性）。它是分场次，以顺序性来叙事的。一般来说，戏剧性叙事结构由三段式构成。包括：开端（矛盾建置）→中段（矛盾对抗）→结尾（矛盾对抗结局）。剧作总是把矛盾的出现作为开端部分；以矛盾出现以后反复较量的过程作为发展部分；矛盾双方最后的一次较量，矛盾统一成定局，剧情也就进入结局部分。

借用写文章的说法，也可以把戏剧性叙事结构分成四段式：开端、发展、高潮和结局，又叫做启、承、转、合。一部剧作的总体结构就是由这四个基本阶段组成的。各部分内容和特点如下：

启：故事的开端。特点：人物的引入；环境的介绍；故事矛盾的开端。

承：故事的发展部分。特点：故事中篇幅最大的部分；矛盾的纠缠与激化；起伏中积蓄力量。

转：故事的高潮部分。特点：矛盾最激烈的部分；情感与思想内涵升华的部分；在形式上的表现力度最强。

合：故事的结局。特点：人物的命运归宿；故事的基调；主题内涵的阐述。

其中开始和结尾两部分最为重要。一个剧本的开头应承担起的责任：为影片确立风格样式。开端部分要说明故事发生的时间、地点；介绍故事中主要人物的姓名、职业和他们之间的基本关系；故事的环境背景，比如社会局势、生活状况等等。而结尾部分在高潮之后，各线

矛盾冲突出现了结果，悬念得到了解答，主要人物性格的塑造趋于完满，剧作情节出现了一种平衡和稳定。结尾最重要的意义在于它能决定一部剧作的主题的倾向性和深刻性（图3-1-1）。

（二）非戏剧式结构

1. 文学性叙事结构——具有小说、散文、神话、童话、诗歌的结构。每个镜头的叙事功能有时表现为描写，有时是说明，有时是记叙，有时是抒情，有时是议论（图3-1-2）（图3-

1-3）。

2. 纪实性叙事结构——具有新闻报道性质的结构。例如《草原英雄小姐妹》。尽管仿真动画不是动画的所长，但在一般剧情电影、歌舞剧、话剧等其他视听艺术表现形式不能恰如其分进行表现的时候，动画无疑便是最好的方式；当人们被真实所感动的时候，显然只能采取真实的表现才能将这种感动艺术地呈现出来，传递给更多的观众（图3-1-4a）（图3-1-4b）。

3. 抽象性叙事结构——具有哲学的、诗意

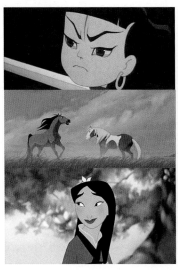

图3-1-3 特伟的《山水情》讲述一位饥寒交迫、面带病容的老琴人被善良的渔家少年救起，后养病、教琴、赠琴、离去的感人故事，被中国的水墨画和古琴音乐完美演绎成一首诗意的空灵绝唱。这部19分钟的动画片没有任何对白，只有风雪声、水声、横笛声、雁声、琴声等等大自然的声音。

图3-1-1 采用戏剧性结构动画片的特点：线索清晰、完整，易于观众理解接受；充分表现矛盾冲突，情节起伏跌宕，节奏分明。（上《哪吒闹海》导演：王树枕、严定宪、阿达；中《小马王》导演 Kelly Asbury 下《花木兰》导演Tony Bancroft）

图3-1-2 高畑勋的《萤火虫之墓》是一个悲剧故事。讲述了在二次世界大战中的日本，两兄妹成为战争的孤儿，因为与被迫照顾他们的远房亲戚相处不来，而到附近的废弃防空洞下生活，最终逃不过饥饿的折磨而相继死去。作品中真实再现了空袭后燃烧的原野和描写了当时日常的生活。

图3-1-4b 上海美术电影制片厂（钱运达、唐澄）的《草原英雄小姐妹》是我国第一部严格意义上的仿真动画片。根据玛拉沁夫的关于龙梅、玉荣的报告文学改写的剧本，用尽可能接近生活真实的手法塑造了现实生活中的英雄人物。

图3-1-4a 草原英雄小姐妹原型龙梅和玉荣

图3-1-5　英国动画短片《点》，导演唐科林斯，表现了一种生存的困境：当降落点改变了地面钉子的状态的同时，也永久性地改变了自己的状态。

的和音乐的性质。有情节、细节，没有一个贯穿前后的线索或角色（图3-1-5）。

二、剧本叙事顺序

依据剧作的叙事时空对剧本结构进行分类，对剧本创作也有实践性意义。

（一）时空顺序式

这类剧作结构的特点是按照动作的时间顺序叙述剧情，就是从头到尾地讲故事。依据叙述视点的不同分为两小类：

1. 客观视点的时空顺序式结构

所谓客观视点，是指剧作者不是从某个剧中人物的视点出发来叙事，而是超然于局外，能看到不同人物在不同时空里进行的动作。所以又有人称这种视点为"上帝视点"（图3-1-6）。

它不但是按照主人公的人生历程的自然时空依次向我们讲述的，而且是以局外第三者的视点向我们进行客观叙述的。在国产动画片中，这类结构的影片居大多数，如《小鲤鱼跳龙门》、《小蝌蚪找妈妈》等等都是这类结构。它的优点在于时空变化比较自由（图3-1-7）（图3-1-8）。

2. 主观视点的顺序式结构

这种结构不仅从头到尾讲故事，而且是站在某个剧中人物的立场和视点来讲述故事。所以，表现出来的内容通常只是这个人物亲身所在和亲眼所见

图3-1-6　宫崎骏的《千与千寻》即属这类结构：任性娇气的小女孩千寻不小心迷失在欲望之都——汤婆婆的家。父母因为禁不住食物的诱惑而变成了猪，千寻的名字也被汤婆婆偷走，她变成了游离在世界之外、没有来由的"千"，于是"千"要寻回本来的千寻，还要拯救父母。在必须经历的磨难中，千学会了忍耐（毫无怨言地做着汤婆婆安排的苦工）；学会了尊敬（帮肮脏的罗神洗去身上污垢）；善待常人（让无根漂泊的蒙面人有一个躲避风雨的所在）；要有诚实的品德（帮白先生归还了他偷来的宝物）；找到属于自己的爱（为白先生找回失落已久的名字）；实现自己的诺言（让父母重新变成人）。

图3-1-7　《小鲤鱼跳龙门》导演：何玉门

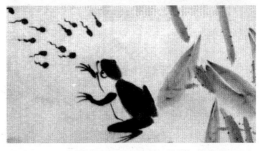

图3-1-8　《小蝌蚪找妈妈》导演：特伟、钱家骏

的时空内容，而且，常常蒙上一层该人物浓厚的主观感情色彩。这种结构有点类似于"第一人称式"的小说。它的优点在于能以比较细腻的笔法着重刻画主要人物，而且有利于揭示人物的内心活动和情感变化。

例如，新海诚的《秒速5厘米》就属于这种结构。故事讲述因为小学毕业而离别的远野贵树和筱原明里两人，对相互抱有好感而时时记挂在心。随着时间的流逝，终于有一天，贵树在一个大雪天里决定去找明里，表白自己的内心……它是通过男主角的视点来叙事的，是通过他的眼睛来看生活的。所以，所有的场面都是他所在和所见的（图3-1-9）。

（二）时空交错式

这类剧作结构的特点是不按照动作的时间顺序依次排列场面，而是打乱场面发生的时间顺序，并以某种逻辑再把它们组织起来。倒叙、闪回、梦境和幻境场面的穿插，是形成这种"时空交错"印象的原因。依据叙述视点的不同分为两小类：

1. 多视点的时空交错式结构

在这类结构的剧作中，经常出现不同人物的回叙或心理幻觉的场面，而不一定局限于一个固定的角色。这种结构更多的是客观地叙事。

如大友克洋的《她的回忆》，讲述航行在太空里的垃圾处理船埃露娜号，突然接收到遇难求救信号。船员汉斯和他的同伴麦罗奉命前往

发出信号的巨大太空浮游物内察看动静。不想却陷入了一个诡异的迷宫而难以自拔。原来，这个地方是很多年以前遇害身亡的著名歌剧演员加尔罗的女友艾娃，为了怀念自己的情人而创造出来的思维幻境。不久之后，汉斯终于明白杀死加尔罗的凶手其实就是艾娃。最终，汉斯摆脱了幻境的迷惑，在最后关头死里逃生。

2. 主观视点的时空交错式结构

这种结构的剧作，一切穿插进来的回忆和心理幻觉中的场面，都是由一个固定的剧中人物（通常是主角）发出的。例如高畑勋的《岁月的童话》，妙子从离开城市的第一刻起，就开始追忆5年级时发生的每个细节，每个第一次。第一次吃菠萝，第一次挨父亲的打，第一次被男生喜欢，第一次听说月经……她总是在相似的场景被童年时的自己拉了回去。主观视点的时空交错式结构不仅仅利用闪回的方式回叙往事，而且常常侧重于揭示人物在回忆这些往事时候的特定心境（图3-1-10）。

专业指点

我们也简单地把剧本结构分为传统和非传统两类。传统的剧作结构有三个主要特征：1. 戏剧情节的贯穿性；2. 时空顺序性；3. 整体布局的严谨性。呈现出的是一种线性结构、因果链。非传统的剧作结构包括小说式结构、散文式结构、心理结构、时空交错结构以及"生

图3-1-9 动画片《秒速5厘米》，导演 新海诚

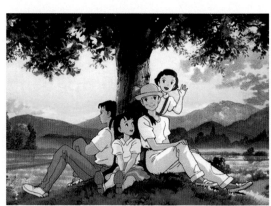

图3-1-10 《岁月的童话》，导演 高畑勋

活流"、"意识流"等多种非戏剧式的结构形式，可以将它视为一个结构群体。呈现出的是复线或多线交织对比结构、缀合式团块结构等。

如大友克洋的《她的回忆》属"回环式套层结构"，外层是太空探险故事；中间层是两个宇航员进入回忆状态，过去与现实交织在一起；

图3-1-11 《她的回忆》，导演 大友克洋

里层是太空站的女主人公和一个男演员的纠葛；最里层是一起谋杀案，总共有四层。奇幻的叙事方式，虚实交错的幻梦色彩，把一个简单的明星与杀人事件搞得扑朔迷离。在平常性与异常性的对比中，在虚构与现实的交替中，人物的所有思想抽丝剥茧般展开。追逐的镜头、意味深长的台词、剧中剧的特殊模式以及用幻想中的自己代替现实自我的理念设计，都让该片成为不折不扣的实验动画电影（图3-1-11）。

三、剧本叙事特点

文学作品和动画剧本虽说都是用笔在纸上写故事，但叙事的方法、手段和构思的规律却是有差别的。句子是文学作品中的基本单位，镜头是动画片的基本单位。文学作品和动画剧本虽说都需要运用形象思维，但动画的形象思维特殊一些，它叫做动画片思维。这种思维要求剧作者在构思的时候，时时刻刻站在动画摄影师的立场和视点展开艺术想象。他的脑海里总是张挂着一个银幕，构思中的一切生活都只能在这个四方框框里出现。我们知道，小说的文字描写需通过读者头脑中的想象才能变成形象。凡是出现在动画银幕上的一切内容都是十分具体的、实实在在的。如"参天大树"，我们在剧本写作时一定要写明白是松树还是银杏树？用什么景别和运动镜头来表现？动画剧本中不允许写入视、听以外的内容，比如肤觉、味觉、嗅觉等。它就要比文学作品思维更为避虚就实。画面、动作、情绪、转场、声音都是剧作应当要明确的。在个人动画短片制作时还要考虑技术应用的难度、方式问题。

四、动画的声音

（一）声音的作用

动画片编剧在重视影片视觉造型的同时，还应重视对声音的描写，应当善于把两者结合起来，使声音成为剧作的元素。声音使得影片产生真实感、增加空间感和梦幻感。

（二）声音的分类

动画片中的声音应包括四个方面：人声；效果声；音乐声；无声。这四个方面，都是剧作者在用文字塑造银幕形象时必须考虑到并处理好的。

1. 人声

人声包括对白、旁白、独白（三者合称为台词）、效果声（称为非台词）。

所谓对白，指剧中人物间的台词语言。对

白剧作功能：（1）介绍故事。（2）表现人物性格。（3）传达情绪和气氛。

所谓旁白，指以画外音形式出现的解说性语言。旁白的剧作功能：（1）在剧情展开之前对故事发生的时间、地点以及社会和时代的背景作简要的说明。（2）在剧情做大幅度时空跳跃的时候，对删除的事件过程做简短的叙述说明，起过渡性连接作用。（3）介绍人物。（4）对剧情发表点评。

所谓独白，指以画外音形式出现的剧中人物的内心独白。它只能以第一人称的方式呈现。

所谓效果声，指人的喘息声、呼吸声以及群众场合中的嘈杂人声、交谈声等等。

2. 效果声

效果声是动画片里面所有动作的声音（动效）以及表现环境气氛的声音。

效果声的剧作功能：在整个动画片声音中是占比重最大的一种，一般来说，它约占声音总和的三分之二，这不仅意味着观众从一部影片中获得的音响艺术感受最多，而且也意味着它所能起到的艺术功能是多方面的。比如为显示环境的真实，火车汽笛声把你带进候车室，上课的铃声使你感觉到已置身于教室之中……创作者往往利用观众的听觉经验，选择具有特征性的音响来充分展示环境空间。

3. 音乐

音乐是最善于表达人的内心世界和表现节奏的。因此，动画片音乐也就成为影片在叙述故事、表现情绪、完成影片节奏等方面的有力手段。

动画片音乐有两种，一种是银幕上所表现的事件所处的时空以外的音乐，它们并不发生在银幕所表现的那个环境里，而仅仅是作为一种画外音乐为影片伴奏。它们通常不是编剧手中的武器，而是由导演和作曲家配上去的，我们把它叫做"非叙事空间的音乐"。另一种音乐不同，它是由银幕上所表现的那个空间环境发出来的，那个音乐的声源不管看得见与否，都可以使观众感觉到它就在故事发生的那个环境里。例如剧中人物打开收音机，那音乐便是这一类。我们叫它"叙事空间的音乐"。这类音乐便不是由导演或作曲家超越了编剧来决定的，而是被编剧作为一种表现手段而写入剧作中去的。正是这种音乐，常常具有动作性的意义（图3-1-12）。

4. 无声

无声的剧作功能："此时无声胜有声"，使观众的注意力保持在画面上。无声是一种具有积极意义的表现手法，在动画片中通常作为恐惧、不安、孤独、寂静以及人物内心空白等气氛和心情的烘托。但这种无声不能太多，否则会降低节奏，失去感染力，产生烦躁的主观情绪。

（三）声音的组合形式及其作用

在动画片中，声音除了与画面内容紧密配合以外，运用声音本身的组合规律也可以显示声音在表现主题上的重要作用。

图3-1-12 大友克洋的《她的回忆》中，一曲《蝴蝶夫人》的运用，使这出太空讽刺剧陡增诡异、凄凉的气息。

1. 声音的并列

这种声音组合即是几种声音同时出现，产生一种混合效果，用来表现某个场景。如表现大街繁华时的车声以及人声等等。但并列的声音应该有主次之分，在同一场面中，并列出现多种同类的声音，有一种声音突出于其他声音之上，引起人们对某种发生体的注意。影片中尽管可以容纳多种声音，但在同一时间内，只能突出一种声音。因此统一各种声音，最主要的一点就是要尽可能地不在同一时间使用各种声音，设法使它们在影片中交错开来。

2. 声音的交替

（1）接应式声音交替：即同一声音此起彼伏，前后相继，为同一动作或事物进行渲染。这种有规律节奏的接应式声音交替，经常用来渲染某一场景的气氛。（图3-1-13）

（2）转换式声音交替：即采用两种声音在音调或节奏上的近似，从一种声音转化为两种声音。如转化为节奏上近似的音乐，既能在观众的印象中保持音响效果所造成的环境真实性，又能发挥音乐的感染作用，充分表达一定的内在情绪。同时由于节奏上的近似，在转换过程中给人以一气呵成的感觉，这种转化效果有一种韵律感，容易记忆。

（3）声音与静默交替。无声可以与有声在情绪上和节奏上形成明显的对比，具有强烈的艺术感染力。如在暴风雨后的寂静无声，会使人感到时间的停顿，生命的静止给人以强烈的感情冲击。

小 结

本节课中我们学习了动画剧本的叙事结构、叙事顺序的种类和操作方式以及动画片声音的构成。这些概念和技能在我们进行分镜头脚本设计时，有利于我们全面领会剧本的创作意图，并且能够转换为视听的元素（画面、动作、情绪、转场、声音）准确地表现出来。同时也将提高动画剧作的写作能力。对动画短片作者来讲，往往是剧作和分镜头都是一人完成的，这部分知识是必不可少的。

思考练习

练习1：迪斯尼动画片《花木兰》剧作结构分析；它与北朝乐府民歌《木兰辞》做比较，增加了哪些矛盾线索？故事结构、主题、人物形象、语言风格如何赋予崭新的美国式文化含义？

练习2：选择一部个人喜欢的动画片，分析它的声音构成的因素和特点，并且考虑如何应用在自己的动画短片创作中。

练习3：找一个你喜欢的童话故事，改编成动画小剧本。除具备剧本的叙事结构、顺序等特征外，还应该着重考虑它是否适合动画表现。

图3-1-13 《三个和尚》导演：阿达；作曲：金复载。作为一部无台词的影片，配乐大显功力。

引言

影像结构的基本组织单位是"镜头"。而镜头实际上还可以再分，即"画格"。电影胶片每秒长度有24格画格。一个镜头是由无数的画格组成的。本节我们讨论的镜头画面视觉元素就是画格的视觉元素。

第二节 动画镜头画面的视觉元素

景别、角度、镜头空间内容中的固定部分，三者构成"瞬间单镜头构成"，即所谓"画面"。包括六个方面视觉元素：构图、景别、角度、运动、光照、色彩。六个方面其实是互有关联的，如构图，指在一个画格中每一个视觉元素的位置，其实它当然还包括照明、色彩等元素。我们把它们分成以下三个方面来讲述。

一、动画镜头画面的构图

动画片镜头画面构图是指被摄对象在画面中所占有的位置和空间所形成的画面分割形式以及光影、色彩等在画面结构中的组合关系，是对取景区内所有元素的位置及其相互关联的规划与布局。

动画镜头画面构图的首要任务是突出主体形象，吸引观众的注意力，并准确地引导到影片创作者希望观众注意的地方。即如何确定角色在镜头的位置、角度以及与背景的关系。

（一）构图特点

1. 整体性：内容完整的一个影视动画镜头画面通常总是由两个以上乃至几个画面完成的。一个镜头画面所交代的部分内容，往往从上一画面延续而来，或向下一画面发展，因此不是要求一个影片画面的构图完整，而要求一系列镜头画面组接后，构图结构具有整体性。一部动画片值得注意的是起幅与落幅的画面以及相对停留时间较长的镜头画面，因为这时观者的注意力会从情节部分转换至画面（图3-2-1）。

2. 固定性：指构图画幅的比值的固定。屏幕宽高比例是指屏幕画面纵向和横向的比例，屏幕宽高比可以用两个整数的比来表示，也可以用一个小数来表示，如4：3或1.33。电脑及数据信号和普通电视信号的宽高比为是4：3或1.33，电影及DVD和高清晰度电视的宽高比是16：9或1.78（图3-2-2）。

3. 时限性：一个镜头或几个镜头是有其长度限制的，观众只能在特定的时间里看完，要求影片画面构图简洁、明确。

图3-2-1 从构图整体结构来看，右边的构图有节奏变化。

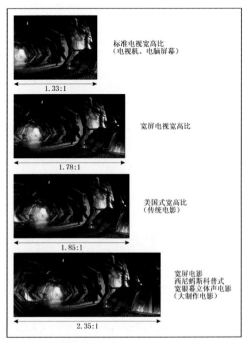

标准电视宽高比
（电视机、电脑屏幕）
1.33:1

宽屏电视宽高比
1.78:1

美国式宽高比
（传统电影）
1.85:1

宽屏电影
西尼蟆斯科普式
宽银幕立体声电影
（大制作电影）
2.35:1

图3-2-2 屏幕宽高比例

（二）构图规律：

在长期的实践当中，人们总结出了这些规律：对称、平衡、黄金分割、对比、多样统一、变化和谐及节奏等。它们作为基本的构图规范可供参考。

1. "黄金分割原则"即：最佳分割比例为 1∶1.618，近似值：2∶3、3∶5、5∶8。应用实例如下：

（1）主体不要居中。学生常犯的错误是把人物放在画面中心，四周留白。当然，这样中心化的构图也可能产生奇特效果，毕竟构图最终取决于你的制作意图以及风格（图3-2-3）。

（2）水平线不要上下居中，不要一分为二地分割画面。

（3）色调、布光等不要一分为二地平分画面。如在低调的场面中，三分之二应该是暗色调，三分之一应该是亮色调；在高调场面中，三分之二应该是亮色调，三分之一应该是暗色调。

2. 三分法

三分法是一个简单构图方法，即将屏幕垂直、横向分别划成三个等分，随后把角色、物体或场景安置在由此形成的九个分格中。一般来说，把物体放在画面四个交叉点其中任意一个的附近，都能够创造出较好的构图。通常，右上的那个交叉点更加具有主导性（图3-2-4）。

一个镜头的构图画面只应该有一个主要的视觉中心点。人或物不应一字排开，应高低起伏、错落有致。众多物体可以通过叠加使景深加强，提高趣味性（图3-2-5）。

3. 线条的属性及暗示作用（图3-2-6）：

属性	视觉作用
水平线	稳定、安静、广阔
垂直线	最具有视觉优越性，有力
斜线	运动、冲突（不稳定）、力量对比
曲线	减缓运动速度、流畅、和谐、具视觉引导作用
锯齿线	不安分，具侵略性

4. 形状的属性及暗示作用（图3-2-7）：

形状	视觉作用
三角形	律动；平衡和不平衡；顶点具优越感，底点相反；
方形	公平；秩序；严肃
圆形	完整；和谐；引导视线
拱形	延展空间；引导视线

图3-2-3

图3-2-4

图3-2-5　多人构图：左边的构图有纵深的变化，右边的构图有平面装饰的意味。

图3-2-6　手绘范例

图3-2-7　手绘范例

图3-2-8

图3-2-9

图3-2-10

5. 如何表现重点的技法（对比关系应用）

（1）空间。周围空白的物体具有吸引力。人最好不要完全正面，应与画格形成一定的角度（图3-2-8）。

（2）数目。相同物体同时在画面时，观众的视线总是先被数目多的地方吸引，再移至数目少的地方，最后到单个的地方，再回到数目多的地方（图3-2-9）。

（3）大小。一大一小的两个物体，大的物体更显眼；在许多大的物体中，小的物体变得显眼（图3-2-10）。

（4）位置。处在中心的物体因为是孤立的更容易看见，在画面角落的物体容易被忽略。许多相同的物体在一起，一个单独的物体在旁边，视线会跑到这个单独的物体上。主体不要过分孤单，画格中会显得空空荡荡（图3-2-11）。

图3-2-11

（5）形状。简单的几何形状比复杂的无规则的形状具有吸引力；在不规则形状的背后的大量重复的简单几何形体使得视线转向不规则形状（图3-2-12）。

图3-2-12

（6）边缘。尖锐的边缘比光滑的醒目。在很多尖锐的边缘中，单个光滑的就变得醒目了（图3-2-13）。

（7）纹理。表面粗糙的物体比平滑的物体更加吸引人。但在许多表面粗糙的物体中间，平滑的物体会突出（图3-2-14）。

图3-2-13

（8）景深。近的物体较远的显眼；但如果近处的东西多，远处单个物体就变得显眼了（图3-2-15）。

（9）运动。静止与跑动的两个人，跑动的显眼；许多跑动的人中间，静止的人吸引视线（图3-2-16）。

图3-2-14

（10）线条。曲线比直线显眼；很多横线中，竖线明显；在交叉波纹中间，曲线会更加显眼（图3-2-17）。

（三）应用原则

构图是形式因素的综合运

图3-2-15

图3-2-16 图3-2-17

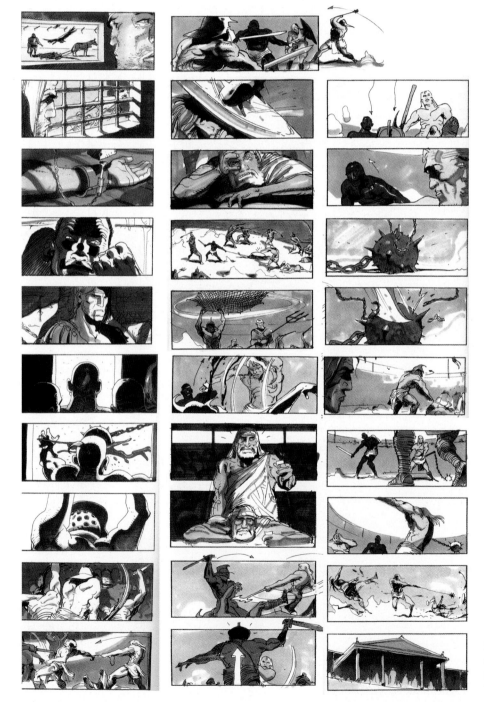

用，因此，它也是形式美体现的焦点。形式美是指从构成美的内容的物质材料的运用，从自然对象、社会事物，从人的观影习惯中总结、推演出来的形式法则。它是客观存在的，不可不予分析，同时，它也是不断变化、发展的东西，又不可过于墨守成规（图3-2-18）。

图3-2-18 电影《角斗士》分镜头，导演：Ridley Scott

二、动画镜头画面的光影与色彩

动画镜头画面构图的基本目的是为了产生纵深感。即在二维平面的屏幕上，创造出使观众深信不疑的三维空间感。动画片在二维空间中表现纵深的空间感，是借透视原理、色彩的冷暖、画面的明暗层次等来表现的。

（一）光影

1. 概念

有光就有影，有光影就有画面。光影使画面具有纵深感，是创造独特环境气氛的有力的视觉造型手段，并且表明时间的概念。通过光影效果塑造动画片物体的立体感以及表现物体的表面质感，突出人物形象，强化环境的空间感，平衡画面构图。

传统动画片多用无光表现的，或者角色是平涂勾线画法，背景为明暗画法。现在的动画片对光的要求越来越高。动画片中的光影效果是对自然光线作用于审美主体的经验的模拟。动画片中的常用光线按照其方向来分，有：顺光、侧光、逆光、顶光、底光几种。

（1）顺光亦叫正面光、平光，光线投射与摄影机拍摄方向相一致的照明。被摄物体的影子落在其身后而不被显露。接受正面光照射的物体，表面造型和结构会比较柔和，明暗反差不大，多用于女性（图3-2-19）。

（2）侧光也叫边缘光，光线投射方向与拍摄的方向呈水平角90°左右

的照明。受侧光照明的被摄物体，有明显的明暗面和投影，对景物的立体形状和质感有较强的表现力，多用于男性（图3-2-20）。

（3）逆光又叫背面光，来自被摄物体后方的照明。由于它从背面照明只能照亮被摄物体的轮廓，所以也叫轮廓光。这种光能较好地表现画面中景物空间透视，并且层次丰富而分明，在色调上把被摄对象及其背景区分开来。如深色的服装与同样深暗的背景相混时，就可以用逆光来勾画出被摄对象的外围形状，或边缘轮廓（图3-2-21）。

（4）顶光：垂直光线（类似时钟12点钟的位置）。照射强烈，反差大（图3-2-22）。

（5）蝴蝶光：左右两边打光，形成蝴蝶状的阴影。

（6）底光：垂直光线（类似时钟6点钟的位置）。照射强烈，反差大，又叫"魔鬼光"（图3-2-23）。

图3-2-19 平光

图3-2-20 侧光

图3-2-21 逆光

图3-2-22 顶光

图3-2-23 底光

2. 光照设计

动画片的光照设计在绘制分镜头本的阶段就开始了，在分镜画面设计时就考虑如何表现阴影的问题。即确立阴影的对比度；确立阴影面积的大小；确立阴影的方向，通过一系列的灰色调，在画面中创造出光影幻觉。动画片的光照设计可以借鉴在实际拍摄应用的三点布光法工作原理。三点布光法是人物基本造型的程式化照明方法。三点就是指主光、辅光、逆光。

（1）主光：设计为照明被摄对象的主要光线。它投射主要的影子，确立主要的方向，并且揭示被摄对象的主体形状的概貌，还决定着场景总的照明格局——明暗配置、光斑位置、光影分布以及景物或人物的造型。光源点设计在户外以阳光、月光作为主光；在室内以透过窗户的阳光、月光作为主光，或是在镜头内出现人造光源如台灯、炉火等，也可以是符合人物性格、矛盾冲突的无光源的情绪光。主光源通常被安置在画面左边或右边45°位置。主光设计的好坏不仅仅影响到主体形状和轮廓形式的表现，而且还影响到镜头画面的基调和风格。

（2）辅光：照明设计为主光所投射阴影部分的光线，是主光的补充。用于亮度平衡，帮助造型。辅光的运用直接改变了主光阴影区域的性质和影调反差，形成不同的气氛。

（3）轮廓光：设计为来自被摄对象背面的光线。强调被摄对象的轮廓外缘。

这三种基本光线，在光效上是互相制约的，设置恰当，三个光位的光线可以互相补充。反之，则相互干扰和破坏。平衡和控制画面亮度和反差是其根本出发点。在三点布光法的基础上，角色的背后不能够是一片漆黑，可以加入小火苗、小窗户，利用这些点光源来塑造景深（图3-2-24）。

专业指点

动画片《千与千寻》光照设计分析：第一次到隧道口，外面亮，里面黑，产生危险感；走进洞内，光影变了，前面亮了，让人有了好奇心。中间部分的光线很唯美，窗子上有彩虹光；走出洞口，辽阔，只有光没有影了。用视觉（造型、光影、色彩）来叙事，是宫崎骏的动画片好看的原因（图3-2-25）。

图3-2-24 光色制造出的空间

图3-2-25 动画片《千与千寻》截图，导演：宫崎骏

图3-2-26　动画片《埃及王子》的截图：每个段落（全片共有12个段落），因剧情的发展不同而有明显的色彩区分。

（二）色彩

1. 作用

色彩作为动画电影中一个极其重要的视觉元素，一直以来为刻画角色，为营造场景环境的氛围，为丰富画面、加强真实感，提高动画本身的欣赏价值起到了关键的作用。由于色彩具有使人的心理情绪外化为可视的形象语言功能，色彩也用来抒情、寓意、象征，用来特别强调主体意识、主体情感表现。例如用黑白来表现沉重严肃的剧情。除此之外，还有参与剧作叙事结构、剧情情绪的渲染和深化的作用，例如用黑白来表现幻想的部分，用彩色来表现现实的部分。

2. 色调

我们知道色彩有三个基本属性：色相、明度、纯度。正确地选择动画中的色彩，有助于反映角色的心理、生理变化，表达动画主题，作者的思想感受等。色调：动画影片画面总的色彩组织和配置。以一种颜色或几种邻近颜色为主导，使全片呈现某种色彩倾向：冷或暖、明或暗、鲜或灰。它赋予影片以或明快、或压抑、或庄重等总的气氛。色调在一部动画影片

中，最有利于表现的是作者的情绪、情感和作者心中的诗意，并且有利于使影片形成一种独到的、隽永的韵味和风格。

影片中的色彩作为一种动态的色彩，在动作发展过程中形成一种独特的色彩节奏。一种色调可以贯穿整部影片，或者只是一个段落、一个场景、一个镜头。

影响一部动画影片色彩基调的因素主要有：场景色调的选择，角色造型、服装和道具色彩的配置，光线的处理（图3-2-26）。

3. 色彩的统一与变化

动画片镜头画面中环境色要求和谐与统一，所以色相不需要有太大的差别，可以在明度及纯度方面进行调整。各层次色彩要连接整体色彩的关系，如在人物处理时可加入一些背景的颜色，让色彩统一和谐，画面整体效果调和。

在动画片中，色彩的对比可以在镜头内部的空间与时间中展开，也可以在画面的组接中形成。对比的表现可以根据情绪强度划分为不同性质的感觉，也可以在色彩积蓄力量后形成突然的爆发。

《海底总动员》（导演：Andrew Stanton）：

当尼莫不听从爸爸的劝告执意要离开大家去那艘大船边冒险的时候，画面一下子变成以深蓝色为主的大面积海水，这其中掩映着尼莫那娇小的朱红色身躯，形成冷色（深蓝色）与暖色（朱红色）、色性上与面积上的强烈对比，使观众的心为之收紧，那一片深蓝色的水域和远处灰黑色的模糊的大船底部预示了一种莫名的危险（图3-2-27）。

动画片《僵尸新娘》中，在较长时间的人间冷灰色调的弱对比下，画面阴暗沉闷，突然切入墓穴鬼窟的亮丽色彩，大量采用高纯度色彩和对比色，使画面出现了强烈的色彩反差，将两个色彩系统来回对比切换，便形成了色彩上的连续对比，加强了影片的色彩寓意和气氛渲染（图3-2-28）。

4. 根据动画影片的风格，确立色彩的风格

动画片的色彩全部都是创作人员主观设计出来的，体现了设计者的主观色彩意念因素。因而具有更大的变化空间和想象余地，更趋近于绘画的特性。由于动画片题材的丰富、广泛，因而在色彩的运用上是非常灵活、不拘一格甚至是多变的。它可以是写实的，也可以是虚拟的，可以是极其丰富的，也可以是高度概括的，可以依据剧情的需要使用极其夸张、超常的色彩，将色彩多样统一、对比变化的魅力发挥到极致。根据动画影片的风格，大致可分为：

（1）写实风格色彩

动画影片中的色彩是对观众的视觉生理经验的模仿。在动画影片中再现色彩，须以人的视觉感受、以人的生活经验为依据。影片总的色调、角色的局部色相，应该与生活中的自然形态一致。不要滥用艳丽的色彩，以刺激观众的视觉，因而造成人为的痕迹。如晴天阳光照耀下的景物为白色，阴天则是

青灰，夜间是暗黑色。室内钨丝灯光、火炬为橙红色，日光灯则为青色。蓝天、绿树、人脸是人常见的，就必须写实地再现。

写实风格动画片的色彩处理可以带有从真实生活中提炼、概括和夸张的手法。但这种夸张是在一定联想范围内的色彩夸张，不能够脱离真实的生活，要控制在人们的视觉认知经验范畴之内。

（2）装饰风格色彩

色彩上没有特殊的要求，可以借鉴各国传统民间民族色彩。

我国著名动画片《大闹天宫》（导演：万籁

图3-2-27　动画片《海底总动员》截图，导演：Andrew Stanton

图3-2-28　动画片《僵尸新娘》截图，导演：Tim Burton

图3-2-29　动画片《大闹天宫》，导演：万籁鸣、唐澄

鸣、唐澄）、《哪吒闹海》（导演：严定宪 王树忱 徐景达）、《天书奇谭》（导演：王树忱、钱运达）等民族风格动画片；在人物脸部色彩的运用上大量借鉴了中国戏曲脸谱与传统民间年画的色彩配比，而人物服饰的色彩吸收了中国壁画以及戏曲舞台服饰色彩的诸多元素；场景色彩的设计上也融合了中国工笔重彩画、敦煌壁画和一些不同时期的壁画色彩，设计出既具有装饰意味又带有民间、民族特色的色彩，具有典型的中国特色（图3-2-29）。

日本动画片《千与千寻》也是一部色彩的运用与处理上都深受日本传统民族、民间因素影响的作品。观众可以从剧中角色的服装色彩和场景、道具的色彩上明显地看到日本民间、民族文化的特征。比如，在汤屋贵宾接待室墙壁上用金色、红色、绿色、紫色、白色等色彩绘制的壁画、屏风；小千等干活的女孩身着的红色传统服装，那些大脸身着花衣的侍女，她们的衣着也都是典型的和服款式和色彩；汤屋的外观以及色彩也极其日本民族化，导演曾讲述过他的创作灵感来自自己工作室对面的一座古老的江户时代的公园（图3-2-30）。

法国动画影院片《美丽城三重奏》是典型的具有民族色彩倾向的作品，此片秉承了法国人的幽默与一贯的艺术气质，特别是在色彩的运用上大胆采用了较为灰暗的色彩，直接借鉴了欧洲艺术大师的作品风格，带给广大观众一种全新的视觉色彩感受（图3-2-31）。

三、动画镜头画面的空间与透视

除角色外，动画镜头画面中场景占了很大部分。场景不是一张图，要提供角色活动的空间和活动的合理性。影响动画镜头画面的场景造型因素是视点和角度，表现在空间与透视这两个方面（图3-2-32）。

（一）透视

图3-2-30 动画片《千与千寻》光照设计

图3-2-31 动画片《美丽城三重奏》截图，导演：Sylvain Chomet

图3-2-32 场景草图、色图

动画影片中三维空间最终都必须表现在二维平面上，这个过程就是透视。现代动画片更多地模仿电影的空间感、镜头感，动画镜头画面呈现出多视点多角度的特点。因此掌握镜头画面透视法是一个重要的前提。

透视图即透视投影，在物体与观者之位置间，假想有一透明平面，观者对物体各点射出视线，与此平面相交之点相连接所形成的图形称为透视图。视线集中于一点即视点。由于立方体的应用很广泛，从家具到房间以及角色的造型设计都会用到，分镜头绘制人员需要具备快速准确地画出任何方向上的立方体的能力。

1. 常用透视的分类

（1）平行透视:也称为一点透视。就是说立方体放在一个水平面上，前方的面（正面）的四边形分别与画纸四边平行时，上部朝纵深的平行直线与眼睛的高度一致，消失成为一点。而正面则为正方形（图3-2-33）。

（2）成角透视: 也称为二点透视。就是把立方体画到画面上，立方体的四个面相对于画面倾斜成一定角度时，往纵深平行的直线产生了两个消失点。在这平行情况下，与上下两个

水平面相垂直的平行线也产生了长度的缩小，但是不带有消失点（图3-2-34）。

（3）倾斜透视：也称为三点透视。当视点通过画面观察物体远近成倾斜角度的边线，就是要产生倾斜透视变化。在三点透视法则中，所有的线条都会聚集到三个消失点的其中之一。其中两个消失点就在视平线上，第三点就在视线的上方或者下方。消失点在地平线上方的时候，镜头画面表现为是低角度拍摄的（仰拍镜头）。消失点在地平线下方的时候，镜头画面表现为是高角度拍摄的（俯拍镜头）。三点透视主要用于创作大型物体的生动的视角，比如摩天高楼或是一个旋转的立方体，或是桌子的俯视图，会获得逼真的效果(图3-2-35)。

（4）圆的透视：正圆经过透视后成了椭圆。椭圆里面的弧长小于外面的弧长；外弧弯曲度大一点，里弧弯曲度小一点。椭圆广泛地用在桌子、车轮、盘子、水杯等物体中。椭圆的实际构造并不难，主要需要好眼力来识别图中可能的错误（图3-2-36）。

2. 相对运动

相对运动是透视关系中表现纵深感的方法

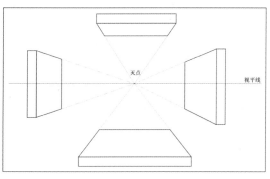

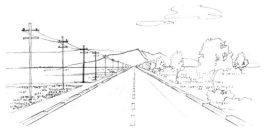

图3-2-33 平行透视画法和范例

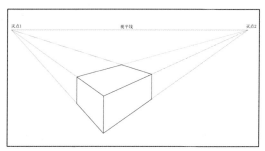

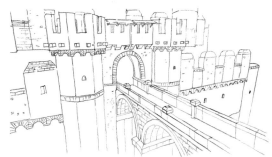

图3-2-34 成角透视画法和范例：动画片的截图

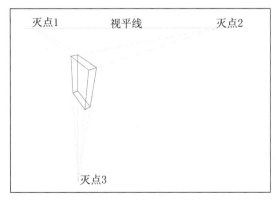

图3-2-37 《ON YOU MARK》的开始画面，前层往后层速度递减，红圈处物体运动很慢，天空几乎感觉不动。

图3-2-35 倾斜透视画法和范例

图3-2-38 场景范例

图3-2-36 圆的透视画法

之一。一般来说，离我们近的物体看上去和我们的运动方向是反方向的；离我们远的物体看上去和我们的运动方向是一致的，并且运动速度要慢一些，更远处的物体看上去则根本不动（图3-2-37）。

（二）空间

　　在动画片中，空间完全是人造出来的。空间设计的体量、形状要讲究，例如小而动荡感的斜顶房屋和大而凝聚感的圆顶房屋给人不同的心理感受。

　　虽然三维动画片通过建模和摄像机的运动来表现空间感，二维动画片有些是追求平面装饰感的空间，有些是追求立体结构感的空间，但动画片中如何塑造空间可归纳为以下的方法：

　　1. 利用透视、遮挡、光影色彩加强景深。

　　景深就是指场景前后的距离，加强场景的深度感，可以有效扩大场景的空间感。比如：同样大小的物体在远处的比近处的小很多；通过物体间的遮挡来强调远近关系；近处的物体颜色鲜明，纹理清晰，远处的物体颜色灰暗，纹理模糊（图3-2-38）。

　　2. 利用人物调度来表现空间感。

　　场景不是一张衬在角色后的背景图，它是一个空间，角色活动在其中。角色的运动方向分为X轴、Y轴、Z轴三个方向。镜头画面中有意安排角色多方向的运动，使得场景空间产生向四面八方的扩张感（图3-2-39）。

　　3. 利用镜头组接来表现空间感。

　　镜头的运动方向也分为X轴、Y轴、Z轴三个方向。利用连续组接的3个以上的镜头画面，把镜

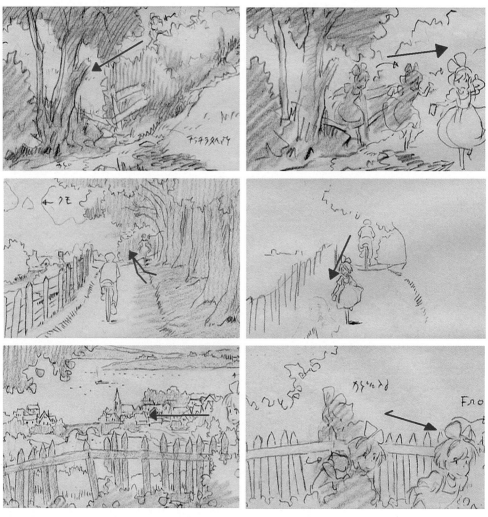

图3-2-39 《魔女宅急便》（导演宫崎骏）3个连续镜头的分析：镜头1为X轴和Z轴的运动；镜头2为Y轴和X轴的运动；镜头3为X轴和Z轴的运动。这3个连续镜头并没有重要的叙事任务，它们的存在只为表现场景空间和生活环境。这些技巧正是宫崎骏的动画片值得我们研究和学习的地方。

头的运动和角色的运动相接合，依靠平移、竖移、跟进镜头的不同方向的运动，展现三维空间。

小 结

本节课中，我们学习了动画镜头画面的视觉元素：构图；景别；角度；运动；光影和色彩。它们是互有关联的。所有的画面元素都在镜头画面的构图里最终体现。这种体现又需要围绕着动画片的特点和规律。

思考练习

练习1：从动画影片中截取一段镜头画面，

对每个镜头画面各造型元素的排列方式做分析描述，并思考这种排列应用方式是如何对镜头画面和主题产生影响的。

练习2：针对本节内容做构图、光影、色彩、透视、空间等为单项目的镜头画面设计。如：多人对话；追逐场面等。

练习3：把以下情节绘制成分镜头本。"我，每天早上7：50起床；8：20站在公交车车站，等待大多数时间都是要晚点的19路车；中午永远都是在电脑前吃着8块的盒饭；下午6：00是正常下班时间，但一般都是无效时间，加班才是硬道理。"

引 言

本节主要讲授各类动画分镜设计的设计思维方法、产生过程和创造技法规律。使学生了解掌握各类动画片分镜设计创意与表现的方法技能。在教学中要多做案例分析，并且加入自拟课题设计的实践训练，培养学生的创新性才能和在实践中操作的能力。

第三节 动画分镜设计的 类型特点

一、动画片的类型 (图3-3-1)

从技术发展来看：早期动画作为技术手段使得简单的线条和图形能够在银幕上活动而娱乐观众，后来这种方法被用来推销产品做广告，科学教育片的制作以及农业技术推广片的特技。到了20世纪40年代，动画作为创作长篇剧情电影的手段而独树一帜，成为电影的一种新型样式越来越受到重视，随着新科学技术的发展，动画的功能得到广泛地开发，游戏动画、电视动画、网页动画、远程教育动画、电影特技动画等等，动画工艺技术在意识形态领域和文化教育领域发挥着越来越重要的作用。

从传播途径来看：影院动画片、电视动画片和试验动画片。其中试验动画片又称艺术短片，与广告动画片并称为动画短片。

从视觉形式来看：1.平面动画影像：以单线平涂为主，画面中的人物及景物都是由单线平涂构成的平面图形。这种动画类型适合产业化生产模式，具有极强的可操作性和工艺性，因此是最传统、最常见的。还有素描、油画、水墨、剪影、版画形式。2.立体动画影像：将立体的形象逐个摆放姿态，然后逐格拍摄而成，称为Stop Motion。又称为"偶动画"。如木偶动画、胶泥动画、折纸动画等。这种动画类型能够产生较强烈的艺术感染力，但制作与拍摄却较费时。 3.电脑动画影像：由电脑生成虚拟画面制作的动画。有2D和3D结合、全3D两种。电脑生成的虚拟偶用Go Motion方式拍摄。该类型的动画是现代科技的产物，视觉效果十分逼真。

他们共同的性质是造型艺术构成的影像形式、电影语言构成的故事结构、逐个处理的工艺技术产生的运动形态。不同的地方其形象风格、叙事方式、影片长度、质量标准、工艺精

图3-3-1 从左至右，从上至下：1素描动画 2黏土动画 3电脑动画 4沙动画 5剪纸动画 6实物动画

度、生产周期等方面有各自的特点。

二、各类动画分镜设计特点

(一) 影院动画片

1. 特点

人物塑造要求性格明确，角色造型要求照顾到各种角度，人物将在一个相对逼真的假定性空间中表演，所以要强调三维的视觉特点，动作设计严格按照解剖关系和物理条件所形成的状态以及严格而有规律的点面关系来要求。画面构成讲究电影影像的空间关系调度，强调影像美学的构成规律。背景强调用三维立体的绘画效果刻画规定性情境，以逼真的效果产生亲切感和说服力。音乐音效在要求技术质量的同时，影院动画片更加依赖声音的逼真来渲染和加强画面的感染力。画面影像质量、动作设计、声音处理等工艺精度有严格的技术要求。

影片长度一般在70~90分钟。分镜头脚本绘制时间长，精度要求高。多个设计者被导演分派去为特定的情节绘制详细的分镜头脚本。

导演会对镜头反复调度，对构图多次实验。梦工厂的《埃及王子》耗费了两年多的时间来绘制分镜头脚本。

2. 分镜要点

镜头画面：人物形象刻画细致，造型准确，让角色表演到位、镜头语言丰富、镜头有艺术张力内涵。镜头运动组接：需要一种严密清晰合理的结构来体现主题，要通过动作变换、声音变化、镜头运动、场面调度等，构成流畅、生动、精练的电影语言，去塑造人物，表达剧情。要注意镜头组接的逻辑性，场景转换的连贯性和时空关系的合理性。掌握好影片内部节奏和外部节奏。注意这些因素：人物的情绪、动作、语言；镜头的运动方式（速度、长度、景别等）与连接形式；画面造型(构图、透视、角度、色彩、光影)的变化；声音（对白、独白、旁白、音效、音乐）。

3. 动画实例分析

美国动画片《小马王》的开场段落：利用物体（树木、石头、马的鬃毛等）转场，使得

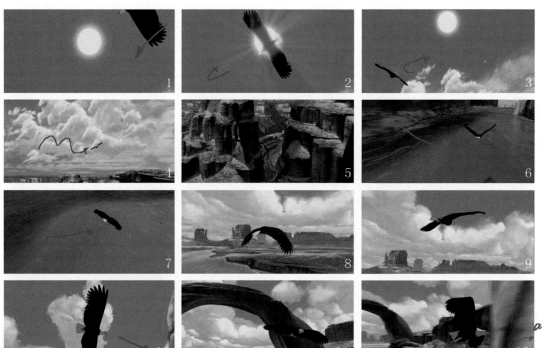

图3-3-2a 《小马王》截图，梦工厂，导演：Kelly Asbury

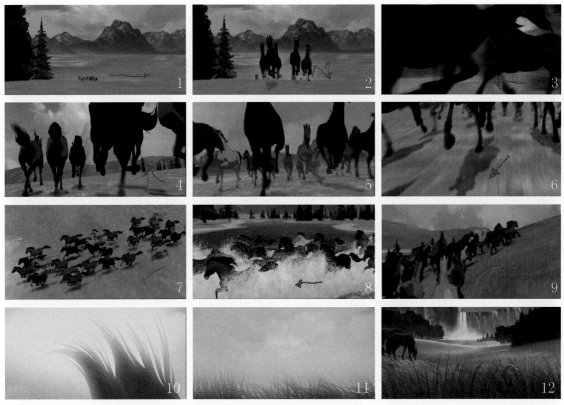

图3-3-2b 《小马王》截图，梦工厂，导演：Kelly Asbury

镜头组接流畅，仿佛一个长镜头，有一种真实的时空感。鹰（美国精神的化身）引导镜头运动，使得画面运动逻辑成立（图3-3-2a）。用远全的大景别，镜头在xyz轴方向上做推拉摇移，来体现美国西部的壮美、辽阔与自由的生活空间（图3-3-2b）。

（二）电视动画片

1. 特点

分为连续剧和系列片两种形式。连续剧的整体构架是一个完整而相对封闭性的故事，集与集之间存在较强的逻辑关系，可以表现相对大型的题材和复杂的情节。人物性格有一定的发展变化；强调对人物命运线索的展现；主要人物可以在故事的进程中逐渐进入。如：《三千里寻母记》《犬夜叉》等。系列片故事为每集独立成篇，由数个完整的小单元构成。每个小单元彼此之间不存在紧密联系；每集故事相对情节简单；易于创作者把握创作进程；易于

观众观看。人物特性保持稳定不变，通过重复来强调性格特点。主要人物会在第一集全部出场。如：《海绵方块》《机器猫》等。

动作设计简单化，多用停格、象征性动作符号、静止画面加流线等等技术手段来掩盖动作设计的不足。制作工艺的简化，画面影像质量、动作设计、声音处理等工艺技术要求相对宽松，多用平涂、晕染、留白。描线上色较为随意，电子扫描色彩只求鲜艳醒目，不求逼真自然。电视机屏幕的频闪现象也掩盖了诸多工艺问题。

长篇电视动画片的集数设定为13、26、52……每集时长5分钟、10分钟、20分钟（加片头片尾每集30分钟）。30分钟的动画片制作周期为九个月，其中4-6周用于分镜头脚本的绘制。

2. 分镜要点

由于屏幕小、时间短，多用短镜头频繁切

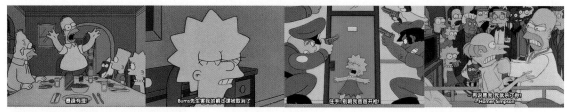

图3-3-3 《辛普森一家》截图，FOX出品

换，多用近景、特写，少用大场面、大全景。全景用于展示新的场景，中景用于展示一组人物或者动作，近景用于人物对话。充分运用对白、音效、音乐，尽可能增加表述方式的强度感、努力使其风格化、类型化。如对白很多，尽量配以人物多角度、多方位、多侧面的画面。片头片尾也是设计重点，以体现主题风格。

专业指点

在系列动画片中，处理大段的对白语言镜头时，可以有主客观镜头的交替运用、景别变化和角度的调节、空镜头、画外音的穿插等多种措施。除了特殊的要求，也要避免过多使用景别对比过大，角度差距强烈的镜头，忌频繁切换，这样容易对人产生误导。

3. 动画实例分析

FOX的《辛普森一家》是美国电视史上播放时间最长的动画片，累计18季400集。该片以美国中部的中产家庭生活为原型，辛辣嘲讽了美国人"麻木不仁"的生存状态，对美国文化影响深远，《时代》周刊将其提名为"20世纪最伟大的电视节目"。造型、色彩装饰味强，镜头多中、近、特景，切换频繁（图3-3-3）。

（三）试验动画片

1. 特点

试验动画片包括两个含义：形式上的实验和内涵方面的探索。因为这种类型的动画片只在学校教学学术研讨会或者是电影节展示，所以有人称其为艺术性动画片。试验动画片最突出的一个特点就是短。创作者不是把更多的精力放在讲故事上，而是试图在有限的时间内表达丰富的感情和复杂的思想。创作者们把多年的艺术修养和创作经验带进短片的创作过程中，以高度概括的手法表现主题与主要内容，以流畅的镜头来传递细腻的情感，以独特的构图和色彩构成勾勒出情绪的波动，用细节的处理完成对心灵的刻画。试验动画片另一个显著的特点是个体化创作。它保持自我风格、形式、技巧以及制作方式，以区别于那些群众化运作的商业动画。因此实验片的特点是随意性强，非标准化工艺，具有很强的偶然性。一般没有对话和解说，背景音乐简单。

动画作品多为非商业性目的制作，长度一般不超过20分钟。

2. 分镜要点

短片的分镜无拘无束，形式各异，讲究的就是风格化、个性化，强调表达自我，很难一概而论，但总的来说应该"形散而意不散"，形式与内容不脱节。

要求创作者运用丰富的想象力和高超的艺术表现力，创作出别出心裁的构思和令人耳目一新的画面，使这种动画镜头充满神奇的艺术魅力。

3. 动画实例分析

《下班时间》：导演是陈冈纬，2005年台北电影节动画类首奖。本片呈现了一种没有故事性，纯粹运用片段循环，依照巧妙的排列任意组合成的动画。影片中的每个片段都可以被独立出来各自播放，当彼此间被排列组合后又能形成不同的感觉（图3-3-4）。

（四）广告动画片

1. 特点

图3-3-4 《下班时间》截图，导演：陈冈纬

广告动画片有商业和公益两类。商业广告是付费的信息传播形式，其目的在于推广商品和服务，影响舆论，博得广告主所期望的效果。广告片是通过电影院或电视台、网络播放。广告片创意的原则是：有的放矢；单一诉求。主题是广告创意的中心，即要传达的基本观念，也即是广告"要说什么"，以此为中心，来组织广告片的素材。广告动画片的特点是：通俗化、新奇化、本土化、浅显易懂。设计情节结构要独特、相对完整、开门见山。为确保广告不但视觉上有吸引力，客户和艺术总监会绘制一些分镜头脚本画面的提案或一些纲领性的要求。绘制者需要对产品标志、产品结构、细节等给予特别细致的关注。广告动画片还有频道、栏目包装动画，影视剧的片头、片尾和片中的动画和动画MV。

2. 分镜要点

动画广告片的分镜更多的是去推销一个创意，要在前3秒就能够

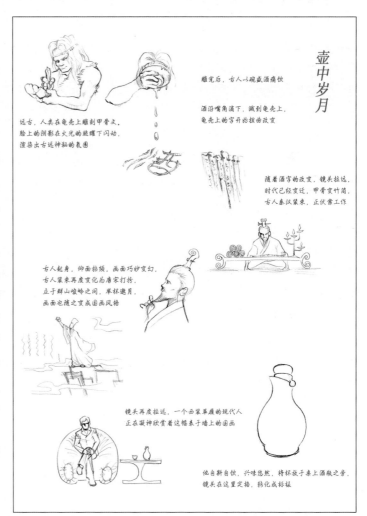

图3-3-5 《壶中岁月》分镜草图，冰蓝影视工作室，李欣

吸引观众的注意。动画广告片的分镜要围绕广告主题的要求，要使传达的信息准确、易记、独特。造型因素、主体动作、镜头动作有机地匹配。画面造型鲜明、角度夸张，强调立体空间、多视角的动态特点以及表现手法的多元化。布光指向明确，布光手法灵活。动画与音乐、解说之间协调统一。

动画广告片的分镜，要具有高度的想象力和概括力，使其内容的表现既在情理之中，又在意料之外。画面语言简洁流畅，声像组合和谐统一。在短暂的时间里，要保证视听形象清晰。广告受时间限制，但有重复性，重复性可弥补时间短的弊端（图3-3-5）。

一个快节奏的广告会用到20-30个镜头，而一个慢节奏的广告只有几个镜头，分镜设计时要保证画面节奏与需要表达的信息之间的一致性。

广告动画片长度有多种形式。商业广告片：5秒、10秒、15秒、20秒、25秒、30秒、35秒、40秒、45秒、50秒；公益广告片还有55秒和60秒两种规格。一般是先做出时间最长的版本，然后根据需要剪辑出时间短的几个版本，以满足不同的播放需要。

3. 动画实例分析

法国动画广告片《SIRO NIMO》有一定情节、构思和艺术内涵，在短短几十秒内常使用一些动感强烈的镜头运动方式，如推拉跟镜头、横摇和上下移动镜头，结合跳切和新奇的转场方式使得广告片的推广效果良好（图3-3-6）。

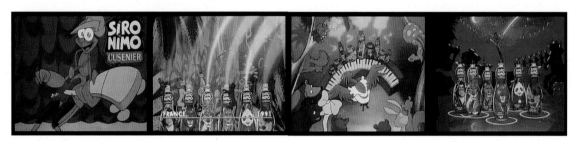

图3-3-6　法国动画广告片《SIRO NIMO》截图

小　结

画面分镜的创作不是简单地图解文字，而是根据动画影片的类型、风格特点，进行总体设计，运用影视动画的特殊表现手法，完成从文字转化为影片的最初视觉形象。通过指导学生观看国内外的优秀动画片，分析影视动画语言、影视动画的主题、影视动画的创意以及表达等，由此来提高学生的鉴赏能力，为他们以后从事影视动画创作奠定基础。

思考练习

练习1：找出四种类型的动画片，仔细研读。分解故事，以文字加上画图的方式记录下时间、景别、动作、对白、音响、场景转换、切换方式等内容，教师学生之间做交流汇总。

练习2：以《地球是我家，绿化靠大家》为题目做一个公益广告动画片画面（含文字）分镜头脚本。

我们知道方法不是唯一的，在完成任务的过程中，使用何种方法，能做到何种程度，取决于你自身和影片的特点。根据动画片特殊的工艺流程，你应该尽快养成有系统、有条理的工作习惯，这对你学习动画制作大有裨益。如果制作和导演都由你自己承担，工作流程则完全可以不用标准格式。这种办法在尝试阶段可以用，随着你的经验和抱负不断增长，你可能需要与人合作，制作一部长片，那么不规范的做法将不适应这种团队工作方式，因为它已经被证明是不科学、不经济的。比如，纯粹个人的短片制作前，你的故事可能在你的脑海中已经上演数遍，你不一定要写剧本，就可以通过动画的方法把它们呈现出来。而在团队工作中，把你要讲的故事按照一定的格式写出来是必须的，让团队中的每一个成员都能看懂，并便于使用，只有这样，你脑海中的想象世界才有可能实现视觉转化。

第四章　动画画面分镜脚本的创作

本章学习目标

● 掌握学生动画短片的创作要求及流程

● 学习如何做好动画分镜设计的前期准备工作

● 学习动画画面分镜表现形式和技法，并且能够根据实际情况灵活运用

引　言

学生动画短片创作，又不同于纯粹个人和团队的短片制作。它要遵循这个教学单元的规范与要求。整个教学采取实行一个老师导演责任制，在不同阶段，不同模块由其他老师介入辅助教学。

第一节　学生动画短片创作要求及流程

一、学生动画短片创作要求

首先，短片内容由学生独立构思，在教师指导下完成。作为学生作业，短片要求剧情设计完整、独特；作品主题突出；镜头运用合理；色彩搭配和谐；角色形象生动、丰富；声、乐与剧情相配合。

短片创作以小组为单位的工作形式。根据学生不同的专业能力，按岗分工，合作制片。在制作的全过程中尽可能地使每个学生既能全面、系统地认识和体验动画制作的各个工作环节，又能在各个工作环节中找到自己的合适定位，为以后的深入学习和工作把好方向。由于动画创作环环相扣，应注意各个环节的连接和沟通。使学生之间能取长补短，协调共事以达到预期效果。受制作周期限制，应注意分工和把握各环节的制作时间，掌握节奏。

课程目的是锻炼学生整体的动画制作和创作能力，培养学生对动画语境和动画技法的认识。让学生在学习制作过程中体验不同艺术风格、故事逻辑、情节节奏所体现出来的不同艺术风貌。巩固知识点，发现难点、疑点、不足点。从而在教师的逐个讲解下解决存在的问题，培养学生的艺术修养，引发学生对动画艺术的兴趣，求知欲，为以后的学习做好积累和铺垫。

二、《动画短片创作》课程分析

（一）课程范型

《动画短片创作》问题中心课程。该课程是以动画短片创作为中心规划课程和组织课程内容。它将属于动画专业各学科的知识分离出来，为解决某一问题服务，或者围绕某一主题来获取相关知识。课程内容的逻辑结构也由解决问

题的逻辑思维和对问题的分类来确定。

(二) 课程目标

1. 知识掌握目标: 动画美术设计; 动画制作; 动画概论; 动画创作。

2. 职业专门能力: 动画造型; 动画制作; 动画流程工艺制作; 数字动画技术。

3. 职业关键能力: 动画设计; 动画营销; 动画品牌策划; 新项目开发。

(三) 设计选题

为达到课程目标, 教师必须明确选题范围, 下达任务书。学生在认真分析动画行业状况、自己学习经历和兴趣、能力特点之后, 确立自己动画短片创作的题目 (图4-1-1)。

设 计 选 题

一、《生长》表现万物 (人、物、善、恶、美、丑等) 的生长

二、《寂寞的人》表现人 (男女、老幼、富人、穷人某一寂寞时刻呈现的状态)

三、《童年往事》只用场景来表现

四、《平凡的一天》人、动物、植物、物品一天里所呈现出的状态

五、《我喜欢的那首歌》MV, 体现自我对歌曲的感受

六、经指导教师同意自主选题

图4-1-1 设计选题范例

三、《动画短片创作》内容要求

(一) 设计策划书 (包含制作技术分析), 剧本。要求: 主题鲜明, 积极健康, 有思想深度。构思巧妙、结构合理、整体节奏明确。

(二) 角色造型, 场景设计。符合角色性格及风格定位、匹配量化生产。画面艺术效果: 主题明确, 造型生动准确, 构图和色彩效果有意境美感。

(三) 画面分镜设计。要求: 构图比例得当, 镜头连贯, 节奏流畅, 有明确的表现意图。

(四) 原动画和背景绘制。原动画动作流畅, 有表演力。背景风格统一, 绘制精良。

(五) 动画片合成。作品创意新颖, 具有细致连贯的情节性, 主体用2D或3D制作结构完整

的动画片 (特效和3D辅助与整片风格统一); 要求配有音乐或音效, 与画面协调, 能够烘托主题; 以光盘形式提交 (画面规格: 720×576, 作品规格: 25帧/秒)

(六) 展板设计或PPT讲稿 (做汇报、评价、交流用)。包括:

1. 作品内容介绍 (100字内)

2. 主要角色造型 (转面图; 表情图; 道具)

3. 作品截图3~4张 (JPG格式; 300dpi)

4. 作品描述 (创作时间; 制作周期; 作品长度×分×秒; 制作人员; 文件尺寸720×576; 制作设备)

5. 使用软件 (主体使用软件; 后期使用软件; 其他软件)

四、《动画短片创作》进程

(一) 确立选题

成立各制作小组, 完成短片策划书。

(二) 动画信息资料的收集

通过对大量优秀作品的观摩以及对文献材料阅读和理解, 建立了自己对动画制作新的认识, 为短片创作提供思路与方向。包括:

1. 国内外动画市场动画信息;

2. 选题相关动画资料的收集;

3. 动画资料的整理与分析。

形象素材筹备: 针对性写生、照相、录影、图片、音像制品、文字记载等。

(三) 动画材料与技术分析确定

1. 材料与制作确定;

2. 工作表制定 (图4-1-2);

3. 各工作岗位任务及人员组成;

4. 寻找技术支持途径。

(四) 动画剧本

1. 设计阐述的内容: 主题命题; 故事的路径; 情节的发展——动作; 角色分析; 矛盾冲突; 风格样式; 整体节奏; 美术设计的要求(角色、道具、场景、色彩、光影)。

2. 文字分镜头台本的标准：明确的时间分配（A、段落时间；B、场次时间；C、镜头时间）；清晰的镜头意识。

（五）前期美术设定

1. 角色和道具设计：

《动画短片设计》制作人员分工进程表

动画短片名称：

创作成员：　　　　　　　导演：

指导教师：　　　　　　　周期：

创作流程	责任人	工作内容	计划日期	完成日期	说明
剧本					
角色造型					
场景设计					
分镜头					
原画					
动画					
声音					
后期					
展板					

图4-1-2　工作表

2.2 造型设计与修改过程

　　男主角假面男，是一个沉湎于自我世界的人，灵魂因为得不到解脱至始至终都徘徊在迷惘中，穿梭在时间洪流里的无数个角落，骄傲自大但其实不能自救。他的形象开始以专辑《Elysion~乐园幻想物语组曲~》中人物设定为蓝本，

专辑中的设定形象

在本短片的人设中偏向了蒂姆伯顿风格的人物设定

第一版假面男初稿

假面男设定定稿

图4-1-3　动画短片《乐园》的人物设计过程，学生康锐作业

构思要求：角色和道具形象风格要求；角色形象性格要求；匹配中期量化生产；道具、服装的设计和角色设计匹配。

设计过程：收集资料；角色的组合设计（共性和个性）；道具、服装的设计；角色和道具颜色的指定（图4-1-3）。

2. 场景设计

构思要求：场景设计的整体造型风格要求；能量化指导中期的背景绘制；符合剧中气氛的要求。

设计过程：主场景的样稿设计；分场景的样稿设计。

（六）画面分镜头台本

设计要求规范：

1. 语言：蒙太奇；画面视角；画面构图；静动态构图；景别。

2. 节奏：画面节奏；语言节奏；时间节奏；动作节奏。

3. 绘制：动作位置（POS）；镜头切换、运动标志；规格标志（图4-1-4）。

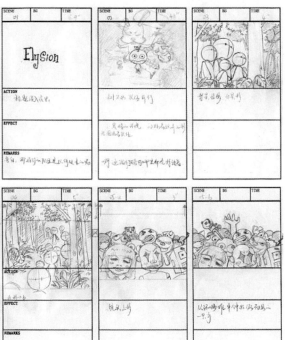

图4-1-4　动画短片《乐园》分镜节选，学生康锐作业

（七）色彩和光影

包括：剧情发展与场景色调、光影的关系；角色性格和命运与场景色调、光影的关系；角色情绪与场景色调、光影的关系；短片的整体色调的确定。

（八）动作、背景设计稿

1. 画框设计稿与景别

2. 镜头移动

3. 动作设计稿

（1）层的编写顺序

（2）摄影表

（3）技术指示

4. 背景设计稿

（1）正确处理背景设计稿的透视关系

（2）分层处理的背景设计稿

（九）原动画、背景绘制

1. 原动画绘制：以单个镜头为单位，绘制原画→检查和修改原画→加动画→检查和修改动画。

2. 背景绘制：以单个镜头为单位，绘制背景→检查和修改背景。

（十）后期合成

1. 单镜头合成

（1）扫描、清稿

（2）上色

（3）合成

2. 特效

3. 合成、配音、输出（图4-1-5）

图4-1-5 动画短片《乐园》的合成过程，学生康锐作业

五、学生短片的常见错误

《动画短片创作》作为课程，教学评价是必不可少的。教学评价包括师生评价和学生间互评。评价内容：动画短片主题、创意创新之处；制作解决方案的优秀之处；作品效果的优点及特点等。

本课程的学生应该具有原动画造型基础、动画设计基础、动画制作基础和对动画生产流程有一定的了解。在学习过程中学生容易犯对动作运动规律把握不准的错，随心所欲只追求画面效果。动画的设计创新与制作的技术应用是本课程的学习难点。除此之外，学生短片的常见错误还有以下几点：

（一）主题思想方面

1. 说教：中心思想概念化。刻意、功利化。

2. 直白：缺少铺垫，直奔主题，没有令人回味的余地。习惯用语言（旁白与对白，字幕）来表达观念和思考。

（二）镜头画面方面

1. 杂乱：角色的复杂性描写不够，空洞。事实逻辑不成立，时间和空间关系杂乱，镜头语法（蒙太奇句子到段落）不当，叙事不清。

2. 粗糙：流于图解，镜头语感（声光色影；构图、运动、景别、动作）随意，画面少质感。

（三）整体效果方面

1. 基本功不扎实：借助很多外在技巧性的东西（音乐、特技、解说、字幕等）来掩盖其本身内容的苍白无力，整体风格不统一。

2. 原创性不够：易受以电视、网络为代表的流行文化、通俗文化的干扰，在主题、叙事、结构的表现形式上多有抄袭。

小　结

本节课后我们应该了解和掌握学生动画短片的创作要求及流程，重点对《动画短片创作》内容要求、《动画短片创作》进程进行分析和研究。学生短片的常见错误也作了分析和列举，学生在动画短片创作时尽量避免。

思考练习

练习1：观摩优秀学生动画短片作品，并且在主题思想方面、镜头画面方面、整体效果方面做分析阐述。

练习2：如果你想独立完成所有的动画流程制作，请参考本节内容设计自己的工作进程表。

引　言

我们对于创作的构思，是从短片创作选题开始的。在我们对所选项目的任务要求了解与掌握，并对所收集的动画资料整理分析后，以你的方式和视角去解读，便会有独特之处，就可以进入动画分镜设计的前期准备工作了。

第二节　动画画面分镜的前期准备工作

在进行动画分镜设计工作之前，我们手头上应该有文学剧本或分镜头剧本、角色造型及背景设计稿、完成先期音乐和对白、填好的摄影表。有了这些案头的准备工作，才可以进行画面分镜的绘制。

一、文学剧本到分镜头剧本

（一）文学剧本写作

1. 概念

文学剧本是影视、戏剧作品的基础，它保证了故事的完整、统一和连贯，同时提供了未来影片的主题、结构、人物、情节、时代背景和具体的细节等基本要素。动画片剧本与普通影视剧本有所差别，需要在撰写故事构架的同时能够更多地考虑动画片制作的特点，强调动作性和运动感，并给出丰富的画面效果和足够的空间拓展余地；在动画公司生产时，首先由编剧完成一部构思完整、结构出色的文学剧本，接着由导演来完成文字分镜头剧本，再由

导演或专门的人员 (storyboard artist) 绘制画面分镜头台本。在学生短片创作中，这些都通常由导演来完成。

2. 文学剧本写作的方法

成功的剧本，靠的是平时注意对素材的积累。通常，我们可以从一个故事的任何一个位置切入进行构思，大量地去准备和积累情节素材，最后再把所有的构思和素材逐一理顺、符合逻辑地构建在一起，这是一种有效的剧本写作方法。

你可以找出一个故事，可能它来自书、别的电影、真实的故事或者是原创的等等。一旦主题确定了，大纲也就可以拟出来了,它把故事划分成一个个具体的场景,修改成戏剧的结构。接下来,写剧本。它包括一个长度约为2~3页的故事描述,故事的氛围和人物个性、对白和场景描述,也可以画些草图来帮助把关键点描述得更加清楚。这个过程需要一天或更多的时间,并且需要多次修改剧情、清晰度、结构、人物个性、对话和风格。记住剧本要表达的东西一定是你熟悉的。主题内容要明确,才能够把要表现的东西理清楚。倘若你了解这场戏是什么,就能够了解整部影片或整出戏。当某场戏所提出的问题解决时,这场戏便结束了。剧本要做到两个层次：第一观众能够看懂；第二能够打动观众。我们要首先做到第一点,才能够谈及第二点。

3. 文学剧本写作的格式

第一行：场号（是第几场戏?）；地点（场

景）；时间（日、夜）；空间（内、外景）。其中场景介绍要简略、确切。

第二行：人物的基本状态和动作。人物的内心感受要通过具体的形象、动作、声音来展现，不要用文学化的描写手法。小说中所必需的情绪渲染、环境描写等描述对于剧本是多余的。

接下来是对白部分，角色的名字要和对白完全分开，以免混淆。戏剧性、商业性的动画片剧本中除场景和动作描写之外，主要内容是对白。对白是最难写的，你必须在脑海里扮演每一个角色，让他们的语言富于个性、生动自然易于接受。但要记住，是你在说故事，别让你的人物说故事。动画片不是"动话片"，用蒙太奇镜头说故事，而不要用对白叙述剧情。

受艺术动画短片的影响，许多学生的作品中一味追求不采用台词，但容易犯叙事不清楚的毛病。其实没有对白的动画片不一定艺术水平高，语言可以解决一些难题。然而，要注意画外说了的东西，画面就不要表现；不仅要报告故事的进展，还要表现人物的性格。绝不能把台词当做代替画面动作、情绪的基本材料使用。

同时要注意保留足够的页边距（便于修改），并且标明页码。用字体和排版来区分各个内容元素，所有行都是左对齐（图4-2-1）。

（二）分镜头剧本写作方法

分镜头剧本的创作是将整个剧本内容分解为若干个镜头，并将这些镜头依照一定的逻辑关系组成一个个段落。通过对每个镜头的精心设计和段落之间的衔接，表现出导演对剧本内容的整体布局、叙述方法、刻画人物和表现事物的手段，细节的处理及蒙太奇的表现技法。

由于动画片的特点，在剧本的构思阶段，分镜其实也就初步形成。可以先确定故事内容大纲，直接进入分镜头脚本写作（图4-2-2）。在毕业短片设计中，常采用这种方法。

分镜头剧本写作步骤：

根据古典小说《西游记》改编

李克弱／万籁鸣

1961年

一、花果山群猴练武

风和日丽。花果山上奇峰怪石、苍松翠柏、琪花瑶草，好一座名副其实的花果之山。

峰峦深处，一股银色瀑布从空中挂下，正好罩住洞口，恰如天然帘帷，屏障洞前，这就是"美猴王"的洞府水帘洞。

众猴正在林间和岩上采摘果实，追逐嬉戏，忽听远处传呼道："大王来啦！大王来啦！"

只见一群小猴走出洞口，有的掌旗，有的击钺，分列两旁。一阵灿灿金光迸发出来，"美猴王"一跃出洞。他全身披挂，王冠上两根雉尾更显得威武俊俏。他高声叫道："孩儿们！看今日天气晴朗，正好操阵练武，赶快操练起来！"

一时间，水帘洞前松开教场，群猴舞枪弄棒，耍刀劈斧。猴王看得兴起，就脱下衣帽，拿过大环刀要来耍个样儿给孩儿们看看。

只见猴王舞刀，蹿、跳、剪、翻，刚展开几个架势，众猴已看得眼花缭乱，鼓掌叫好。正在开心之处，不料猴王一用力，"咔嚓"一声，大环刀折成两段，猴王好不扫兴，掷下刀柄烦恼地道："哎！俺老孙连一件称手的兵器也没有，真是扫兴得很呐！……"

这时，猴群中一只老猴上前禀道："启禀大王！不知大王水里可去得？"

猴王道："俺老孙上天入地，水火不侵，哪里不能去得？"

老猴道："这就好了！这水帘洞前的河流直通东洋大海，大王何不去龙宫借件合手的兵器使用？"

猴王转忧为喜，道："有这等好事！孩儿们！你们稍等片刻，俺去去就来！"随即跳进波涛之中。

图4-2-1　《大闹天宫》脚本　编剧：李克弱、万籁鸣；
导演：万籁鸣

1. 将故事内容分成若干个场次（框架：依据实际人物、事物的发展、变化）

2. 将每场分为若干个镜头（具体：事物的发展与蒙太奇手段处理的需要）

3. 考虑转场的方式（场与场之间蒙太奇处理方法）

4. 设计每个镜头的景别、时间等要素

5. 设计镜头间的组接　（3、4同时考虑）

镜号	视距	英尺	内容	音效
1		22.10	上海美术电影制片厂 （划出）	
2		27.1	字幕跳出"一个和尚挑水吃， "二个和尚抬水吃， "三个和尚"（淡出） "三个和尚"四个字渐大，其他 字渐出，停（淡出）	鼓声 木鱼声
3	全	47.15	小和尚出场，小和尚只顾观看飞 在他头顶上的两只戏耍的小鸟， 没有顾到脚下有只乌龟在慢悠悠 地爬着，乌龟把小和尚绊了跤。	音乐声
4	中	16.3	小和尚跌跤，乌龟也翻过来爬 不起来，小和尚恻隐之心把乌 龟翻过来，自己也爬起来。	
5	大远	7.6	一座小山，山上一座小庙，小 和尚走进画面。	
6	中远	3.11	一座小庙。	
7	远	1.5	小庙。	
8	大全	2.7	小庙。	
9	全	1.10	小庙。	
10	全	8.14	观音菩萨，小和尚走进作揖。	
11	全	11.8	小和尚跪下，叩头。	
12	中—特	9.10	观音菩萨推进，至手中的净 瓶。	

图4-2-2 《三个和尚》分镜头脚本　导演：阿达

6. 修改调整完成分镜头稿（不止一次修改：除对动画制作难度过大的情节进行删减外，有时还要对剧情节奏进行控制调整）（图4-2-3）

二、角色造型及背景设计稿

（一）角色造型设计

角色造型设计是一部能够吸引观众的成功动画片的重要环节。造型设计人员根据剧本和导演的意图、要求，把剧本中人物性格、特征以具体的、生动的、具有说服力的造型绘制出来，不但要符合动画片的动作要求，而且要符合动画片整体美术风格，有强烈的个性特点，能给观众留下深刻印象。角色造型设计关系到影片制作过程中保持角色形象的一致性，对于性格塑造的准确性，动作描绘的合理性都具有指导性作用。一部动画片的人物造型一经确定，角色在任何场合下的活动与表演都要保持其特征

镜号	场景	内容	景别	摄法	对白	音乐音效	时间
第一场 尾随施暴　出场人物：她、哈比人							
001	小巷	昏暗的灯光，夜。 她手捧购物袋和花盆。	特写			脚步声。	2秒
002	同上	同上	俯视全景	推		同上	2秒
003	同上	同上	中景	切			5秒
004		继续走，她的影子往前走，后面 跟上哈比人的影子。影子出画、 入画	中景			同上	2秒
005	同上	哈比人目视前方，眯眼，上眼皮 往下沉，瞪眼，舔舌头。	特写		磨牙声音	刀出鞘声音	1秒12格
006	同上	她往画面深处走，站住，	主视角中景			2种脚步声	
007	同上	她正面，她的左肩上，哈比人的 脸出现	近		喘息声	脚步声	
008	同上	她，转头，面部大特写，倒吸口 气	特写	镜头拉出，过肩	惊恐的吸 气声		
009	同上	哈比人出左手，由下往右上， 打飞购物袋，购物袋出画	中景			嗖	
010	同上	她，眼右上方看，	特写				
011	天空/夜	购物袋，空中，停，植物东西散 开	全景				
012	小巷，墙	她脸，哈比人的后脑勺由左入画， 覆盖她的脸	近				

图4-2-3 《花园》分镜头剧本：北京电影学院动画学院06教师进修班（赵虎、万江、王田、付晓云、王墨红、吴南）

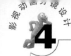

与形象的统一。

（二）以二维动画片为例，角色造型设计包括：

 1. 全片角色的全身比例图

 2. 每一角色全身结构比例图、色区划分位置标示

 3. 服装细节标示

 4. 每个角色全身转面图

 5. 通常动态和特殊动态参考图

 6. 表情、嘴形变化参考图（图4-2-4）

在绘制分镜头台本时，我们要对这些原来人物设定材料加以研究分析，由平面静止的形象，揣摩角色的运动动作、表情

的变化规律。在绘制过程中，虽然是前期草图，但人物造型特点、性格特点、动作设计，都要能给后续工作提供一个正确的参考提示（图4-2-5）。

（三）场景设计

 场景设计是根据剧本内容、气氛和导演构思创作的动画片场景设计稿。它提供给导演镜

图4-2-4 动画片《VIEILLE BRANCHE》人物造型

图4-2-5 动画片《超人特攻队》分镜：人物造型特点的表现和成片一致

头调度、运动主体调度、视点、视距、视角的选择以及画面构图、景物透视关系、光影变化、空间想象的依据，同时也是镜头画面设计和背景绘制的直接参考，起到控制和约束整体美术风格，保证叙事合理性和情境动作的准确性。一部动画片的美术风格很大程度上是依靠场景设计来体现的。

　　设计过程：主场景的样稿设计；分场景的样稿设计。包括影片中各个主场景色彩气氛图、平面坐标图、立体鸟瞰图、景物结构分解图（图4-2-6）。

图4-2-6　带梯子的场景

三、摄影表

（一）摄影表的作用

　　正确识别和填写摄影表，是保证我们的工作符合制作要求的保证。计算运动的时间和速度，声音的长短根据画帧的数量进行分解，分解的结果记录在摄影表上。设计时间和动作的整体规划,包含对每一页工艺的指示和要求,各个工作环节之间的关系联络图。个人短片创作中往往忽略此步骤，应当规范。

（二）摄影表内容

　　包括作品名称、镜头号码、动作提示、长度、对白、口形、原动画格数、分层关系、背景（如果有前景要设定好层位）、拍摄指示（推拉范围、移动镜头的坐标方向、移动速度要求等），如果是较长的镜头，要写上摄影表页码序号。

　　现在使用的摄影表格式为一张纸上共分五条直行。自左至右，第一条直行（动态或时限），是给导演或原画作为动作内容提示之用。

第二条直行（口形），如果有对白的镜头，是作为填写每一个发音口形之用。第三条直行（动画），是给原画填写原动画动作画面编号之用。这直行共分A、B、C、D、E、F、G、H八条，每个英文字母代表一层画面。假如在一个镜头里，原画分了三层动画纸合成，那么按照后、中、前的层次排列，分别在A、B、C三行中填上原动画编号。每一条直行，自上至下一共有75个小格，每一格代表电影胶片上的一个画格（24格为电影的一秒钟；25格为电视的一秒钟），总计为3秒。每一格所填写的动画张数对应所画镜头的动作速度、运动节奏，（1拍1，1拍2，1拍3等等）和台词配合口形栏一起使用。

　　第四条直行与第三条内容相同，是作为动作修改时重写编号之用。最右边的一条直行(摄影)，是填写镜头处理和拍摄要求之用。例如：推拉摇移、淡入淡出、叠化等等（图4-2-7）。

四、音乐和对白

　　短片创作时要先有音乐，再配上画面的动作及情景设计。根据音乐的节拍和旋律来设计画面，可以使音乐与画面更加密切地吻合，一格画面也不差地做到真正意义上的声画同步。

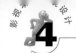

要对选定的音乐作品有一个初步的认识。它也有起承转合，即序幕、发展、主题、高潮、尾声。旋律在每个部分会有不同，缓和→逐渐爬升→重复回旋。其中最小的视听单位是小节，截取时要保持它的完整性。

专业指点

A. 选择一段音乐，分切开始的一部分。B. PREMIRE中新建一个目录，设置帧率为25fs。C. 导入素材，打开时间线上的音轨。在波纹密集的地方，可以看见鼓点的位置。在时间线左上角有该点的标记：00.00.08，00.00.21……D. 填入摄影表，建立起声音跟形象的认识。E. 编码。1拍2，2格合并为1格，确立加减速。（图4-2-8）

学生在进行动画短片习作时，前期往往会忽略对白。多采用后期对白录制的方法，语音表演受限制，很被动。按画面仅有的长度进行配音，有时不得不因为对白的字数、语气与画面的长度有矛盾而进行修改。

先期录音，可以获得对白时间的长度，包括对白之间的间歇、语气的时间长度，写在每个镜头的摄影表上。我们以此来确定每个镜头的长度，动作（分成若干关键动作）以及停顿，给分镜头及动作设计以情绪上、气氛

上很大的启发和想象的空间。汉字为3个/秒。可以用秒表计算读一遍对白需要多长时间。

专业指点

A. 电脑。准备一个麦克风。B. 程序/附件/娱乐/录音，录制对白。C. PREMIRE中新建一个目录，设置帧率为25fs。D. 记录声音波纹线的起伏点，在时间线左上角有该点的标记：00.00.01，00.00.05……E. 填入摄影表，建立起声音跟形象的认识。F. 编码。1拍2，2格合并为1格，确立加减速。（图4-2-9）

图4-2-7　为台词"魔镜魔镜！你丫倒是快说啊，谁是世界上最美丽的女人？"所填写的摄影表。

图4-2-8　时间线截图　　　　　　图4-2-9　录音操作截图

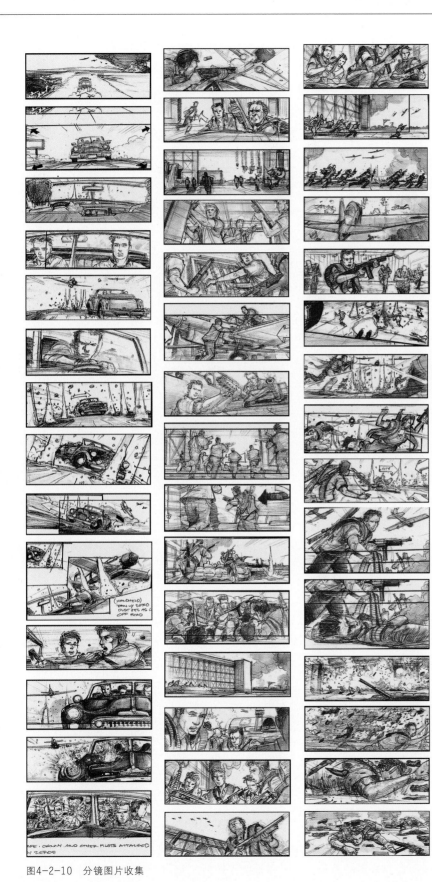

图4-2-10 分镜图片收集

五、动画分镜台本绘制前的设计的准备

(一) 读剧本

了解故事的主题、基调；了解有哪些场景、造型、用多少镜头；哪一段文字需要特殊的画面，凸显它的重要性，并且考虑动作(表演和镜头)。对个人作品来说，这些问题在构思剧本阶段就应当明确下来，有时剧本和分镜台本是一起进行的。

(二) 收集图片、音效素材

建立一个可能会用到的人物、交通工具、风景等数字图片资料库。选择一些优秀的影碟，不仅是动画片，实拍电影也可。使用"豪杰解霸"这样的具有单张和连续抓图功能的播放器，反复播放揣摩，用文字和简图记录下分镜方法和内容。这种学习方法叫"拉片"，在电影学院经常使用，非常有效。这种练眼练手的练习，让你在短时间内，明确地获知成功的片子是怎样分镜头的，提高镜头感受力 (图4-2-10)。

常用音效：可以从网站、CD上获取。这些是最为常用的：枪声、吱呀的门声、急刹车的

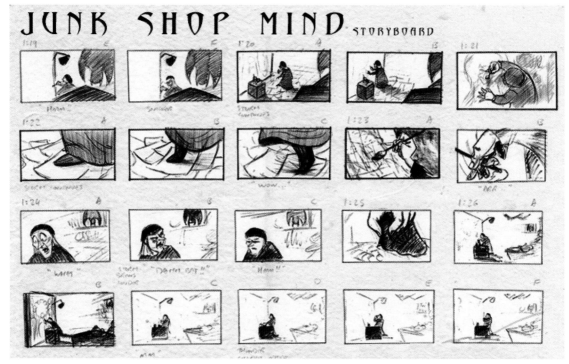

图4-2-11 选自动画片《JUNK SHOP MIND》分镜画本

轮胎摩擦声、汽车引擎声、玻璃破碎的声音、脚步声、火车声、滴水和流水的声响、风声、婴孩的哭泣声、电话（拨号声、铃声、忙音）、房门撞击的声音、警报汽笛声。

（三）视点、视角设计

视点、视角是解决什么人在什么地方看的问题。动画片多为全知视角：任何时空都能够看见，但也要设计视角、视点，如屋顶、树枝……要有新奇的变化。手冢治虫的《跳》，充分展示了什么是视角、视点。他的实验漫画《跳》获得广岛国际动画电影节冠军奖。

（四）版面的设计

即确定图画的大小、文字的位置。用不同的角度呈现画面变化，它是以后工作的蓝图，不是作为单独的美术作品供人欣赏，要符合动画片整体的风格（图4-2-11）。

（五）工作计划表

用来控制时间进程。画面分镜头脚本的工作量是非常大的，每句台词，每个动作，连一个眼神的变化都要表现到画面上。常规动画片20分钟的分镜脚本，要画一个月左右。一个30分钟的动画剧本，要绘制800多幅分镜头画面本。短片创作往往只有台本，没有文字剧本，所以还要预留多一些修改的时间。

小 结

本节课我们全面、系统地认识动画分镜设计前期的各个准备工作环节。要求了解文学剧本到分镜头剧本的转换方式，掌握造型及背景设计稿的制作规范，能够进行摄影表的读写，明确音乐和对白的工作流程，做好动画分镜设计相关准备。

思考练习

练习1：还原分镜头剧本，自选动画片，选取1分钟分镜头，还原成文字分镜头剧本。

练习2：录一句台词，尝试填写摄影表。选择一段音乐，为它配上恰当的画面（动画片截图，自己绘制均可）。

练习3：收集两部动画片（二维、三维各一）的前期制作素材，并做设计与制作的对比分析。

引 言

画面分镜头脚本是动画片前期阶段一个很重要的案头工作，是经过研究剧本、收集素材、确定影片风格、产生总体构思以及完成美术设计之后，运用视听语言和画面造型语言，把文字转换为画面的一个重要过程。它既要充分体现导演的创作意图、创作思想，又要体现绘制者的见解，而且必须在动画片拍摄前决定好所有制作细节。在本节课里，我们要了解画面分镜头脚本制作规范和流程以及画面分镜头绘制的表现形式和技法。

第三节 动画画面分镜绘制表现形式和技法

一、画面分镜头脚本制作规范

（一）内容填写要规范

画面分镜头脚本包括两个部分的内容：1.画面内容：镜头调度，场景变化，段落结构，色调变化，光影效果。2.文字指示：时间设定、动作描述、对白、音效、镜头转换方式。要用分镜国际通用标示符号和方式。画面分镜头脚本中首先要进行填写的就是每一个镜头的编号。对话和音效必须明确标示，而且应该标示在恰当的分镜头画面的下面（图4-3-1）。

（二）人物位置关系要明确

角色在场景中，前、中、后的相互位置关系要明确。在绘制每一场戏之前，要预先摆出总角机位——俯大全示意图（不管最后能否用到这个机位），把每位角色的站位都明确地进行标注，这样在设计镜头的时候，就不会在画面中添加或是忽略任何东西了；在涉及多角色前后景关系的处理时，尽量突出前景的人物，例如用粗线条勾边并用暗调子提示。当镜头画面涉及人物的运动时，一定要在画面中附以指示性的箭头（图4-3-2）。

（三）画面形象须简洁易懂

每一张分镜头画稿，看上去都应当简单明了，要使中期制作部门方便制作。分镜头的目的是要把导演的基本意图和故事以及形象大概说清楚。不需要太多形象的细节，细节太多反而会影

《Forever. Love》 分镜头画本

图4-3-1
学生翟冠军作业

图4-3-2　机位图

图4-3-3　新海诚作品

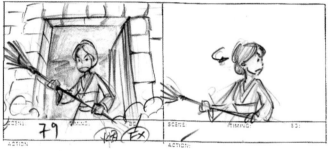

图4-3-4　动画片《伟大的发明——长城》分镜节选

图4-3-5　电影《角斗士》分镜头，导演：Ridley Scott

响到总体的认识（图4-3-3）。线条要流畅，从线条上可以看出绘制人员本身的基本功是否扎实（图4-3-4）。

（四）镜头连接运动明确

尽量做出好看的画面，理论上在动画片中任何角度任何距离任何运动方式都可以进行制作，但是要尽量找出最适合规定情境的机位及景别。要求分镜脚本绘制人员按照自己对镜头的理解，去完善构图、摆好机位及调整角度，有的时候还要给出光影示意。分镜头间的连接须明确：一般不表明分镜头的连接，只要分镜头序号变化的，其连接都为切换（CUT）。如需溶入溶出等特技转场，分镜头剧本上都要标示清楚。通常情况下，为了方便与制作部门的沟通，即使镜头画面非常清晰，在镜头画面的旁边还是要标出所使用的景别与镜头运动的方式。

（五）需特别提示标注的地方

1. 复杂镜头在画面旁边要配以机位俯视图；如果涉及机位镜头的角度变化，则还需标出所要求的角度范围并配以横向或纵向坐标图（图4-3-5）。

2. 镜头中角色有比较复杂的动作时，要求为当前镜头画出Pose1、Pose2……作为角色的表演范本，为中期动画提供参考（图4-3-6）。

3. 对某场戏或某个镜头还有其他要求，比如对灯光、音乐或音效的额外要求，也需备注。

二、画面分镜头脚本制作流程

一般动画片画面分镜头脚本制作流程分为两个步骤。步骤一：手绘画面分镜头脚本；步骤二：动态画面分镜脚本测试（电子分镜）。因为绘制出的单个镜头意义还不够完整，只有剪接后的镜头才能起到叙事的作用。其制作流程如下：

当分镜头画面初稿完成之后，我们可以用Premiere这样的软件将分镜头剪接起来。在初剪时，为了节省时间并提高工作效率，绘制人员自己为片中角色的对白进行先期草配，以获得大致的感觉和节奏。在剪接的过程中如发现有一些地方节奏或是情节尚不到位，可将有问题的部分挑出来进行修改，尤其是每个镜头所需时间必须仔细核对。如此，当所有镜头剪接完成后，整个片子的时间、节奏也便基本清楚了。这个剪接好的小样，将会被送到录音棚，组织演员进行先期配音，这个声音将会为将来的口形动画提供参考。之后，参考演员录制好的声音，对分镜头进行第二次剪辑，最终确定时间及节奏，制作成画面分镜头脚本。

三、画面分镜头脚本绘制

（一）手绘分镜制作技法

1. 绘制工具

绘制工具可以从简单的绘图铅笔到各种颜料，都可以用来表现分镜头画面。

铅笔有软硬度区分，2B、B、HB、4B常用。碳素铅笔对需要良好线条的小格式作品是一个好的选择。自动铅笔使用较为方便，也有软硬粗细选择。用无影的红蓝色铅笔来画底稿，复印或扫描时这些线条是看不到的，只会留下铅笔线。彩色铅笔、马克笔或者水彩、水粉颜料用来增加绘制效果和颜色细节（图4-3-7）。

辅助工具有木人、秒表、直尺、圆规、三角板、曲线板等等。其中，一木质人体模型来做动作参考是一个不错的选择。它的结点是可以活动的，可以展现各种不同的姿态（图4-3-8）。

图4-3-6 动画片《萤火虫之墓》分镜头节选，导演：高畑勋

图4-3-7 彩色铅笔效果；铅笔淡彩效果；水粉效果；马克笔效果

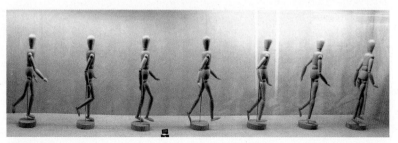

图4-3-8 木人照片

2. 绘制步骤：

大致有三个步骤：缩略图、草图和正稿。缩略图要求：对故事进行分段；镜头编号。把绘制的重点放在整体镜头设置表达上，而不是细节绘制。

草图要求：大概场景，人物的动作、位置；标出光源，阴影。工作重点在事件的细节分解、镜头连贯性的建立上。如果把草图绘制在稍大一点的自黏性便条纸上，镜头间的增加与删减将很方便（图4-3-9）。

正稿要求：去掉不需要的线条，确定主体轮廓；深入刻画人物表情；统一画面格式和比例，填写关于镜头角度、镜头运动、对白、音效等的文字和标志。

3. 绘制技法

（1）人物绘制

做好造型的基础与技巧的准备，才能在分镜头绘制时得心应手。从临摹、写生到默写，

从借鉴到创新，加上自我修养与调整，需要进行科学而有效地练习。

因为分镜头设计本身不是最终完成的作品，分镜头制作受动画制作诸多环节制约，规定了分镜头绘制不可能是设计者随心所欲的创作。设计绘制前应对整部动画制作的每个环节的要求加以考虑，无论是写生或收集素材都应有更明确的目标和针对性，并能根据不同的动画风格进行人物的特征、形态、体面造型训练。

以一个角色绘制步骤为例，人物绘制会用到以下技法：

① 确定头部结构和身体结构

动画片中的人物角色是依据体态语言、脸部表情及对白等来传情达意的，除了行走、跑跳等常规动态造型之外，细微的体形、动作变化同样能反映出性格、职业、年龄等的特征。画细部特征之前先画头部和身体结构。任何复杂的形体都可以通过分解为基本形体元素而容

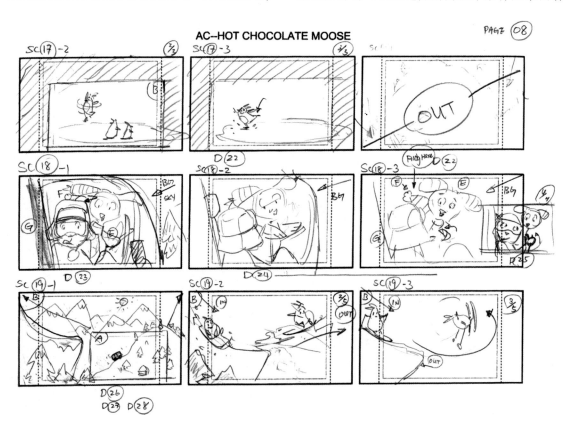

图4-3-9 动画片《AC-HOT CHOCOLATE MOOSE》分镜草图

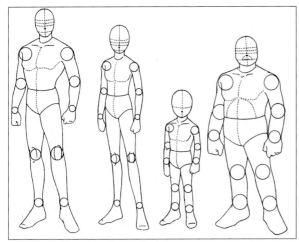

图4-3-10 角色体形结构参考图

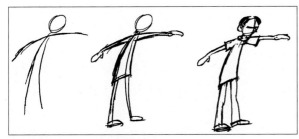

图4-3-12 动态草图的绘制过程

图4-3-11 人物结构应用

易绘画表现。掌握常用的简化的人体结构。（图4-3-10）如果加入比例的调节，可以得到更多不同的造型结果。（图4-3-11）

②动态线和动态草图

动态图是一个快速的素描，角色的姿势和动作是表现的重点，而像衣服、面部表情、手指脚趾细节不用强调。这种图本质上只是圆和柱体搭出的基本结构。先勾画出角色的动态线，再在动态线的两侧画出圆和柱体，可以快速地勾出角色的姿态，再决定这些姿势是否达到镜头的要求。（图4-3-12）

③角度与体面

与一般绘画的不同之处是动画的每一角色的任何角度都有其意义，都有可能应用于某些镜头之中，这也符合人们习惯调换视角去观察物体的心理。在动画中会运用各种视角的镜头表现主题以丰富视觉变化的效果，如动画片《狮子王》中，小狮子辛巴出生后被举起时那段跟移镜头就包含了辛巴造型的各个体面、角度。因而，在造型准备中，不但要表现一个视角的体面关系，正、侧、背、俯、仰各个视角的形态变化都应注意观察，熟练掌握其塑造的能力，以便在分镜头画面设计中能提供足够的表现角度的参考与选择（图4-3-13）。

④角色的表情和手、足的动态造型

掌握眼睛、鼻子、耳朵、嘴的简化画法，建立自己的表情资料库。

通过手、足所传达的信息是其语言的延伸，手与足的动作不仅能够表现其本身的基本功能，它还可以成为表情"语言"的补充。

专业指点

形式是风格的外化，也是内容的一部分。造型艺术中所有形式与手段都可以在动画中运用，只是加工时其繁简程度不一而已。同一形象可以尝试用各种形式进行造型练习，这对造

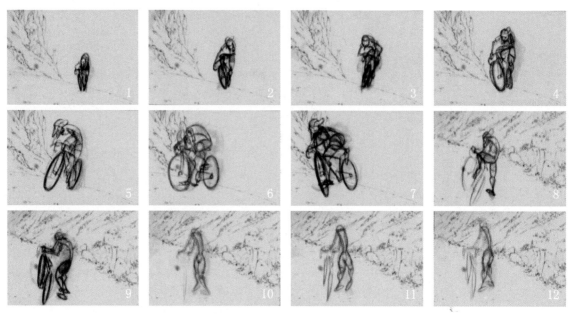

图4-3-13 动画片《美丽城三重奏》分镜，导演：Sylvain Chomet

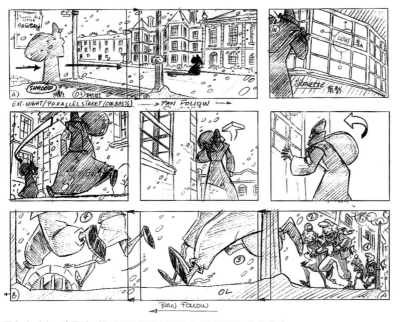

图4-3-14 动画片《SWIFE&THE LITTLE CIRCUS》分镜节选

(2)方向性箭头

方向性箭头，是在画面中解释人和镜头的运动轨迹的工具。在绘制一些复杂的运动镜头和角色场面调度时，它使得画面清晰明确，能够说明意图（图4-3-14）。

(3)绘制场景

要求简单明确。背景部分一般只有当场景发生改变的时候才会被绘制出来。

(4)绘制光照效果

光源的方向一方面会使造型的光影发生变化，另一方面是准确塑造一个角色可以利用的重要元素之一，并能使一些特写的镜头有更丰富的视觉效果。当你绘制分镜头脚本时，如果一场戏需要强光的照明，就需要绘制的阴影轮廓是硬朗的，黑白对比强烈；如果是粗糙的物体，高光部分应该模糊（图4-3-15）（图4-3-16）。

型语言的丰富十分有效。动画形象是设计者主观塑造的，它承载着设计者的情感与审美取向；夸张、装饰、写实等都反映出创作者的主观意图。在平时的准备练习中，只有掌握丰富多样的表现手法，才能在造型设计中做到真正意义上的"随心所欲"、"随意赋形"，为内容找到最恰当的表达形式。

Elle reprend sa route, en sautillant, virevoltant

Elle marque une pause, respire, aperçoit au loin une biche.

La biche en contrechamp.

Elle joue à cache cache avec la biche.
Elle avance à pas de loup vers l'animal en se planquant derrière chaque arbre qui se trouve sur son chemi

Elle est auprès de la biche, l'apprivoise en la caressant.

La biche est posée sur rail, un mécanisme la tire vers l'arrière.

STORY-BOARD MICKEY 3D "Respire" planche N°4
André Bessy, Jérome Combe, Stéphane Hamache

图4-3-15 法国动画片《respire》分镜脚本节选

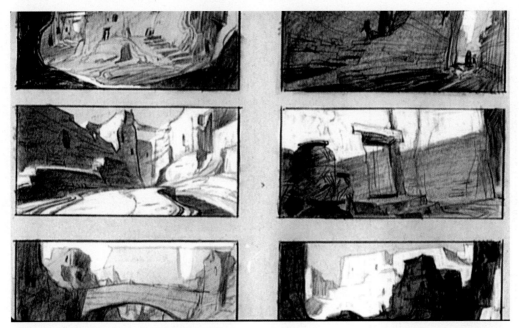

图4-3-16 动画片《埃及王子》分镜脚本节选

（5）上色

绝大多数的分镜头脚本是不需要完全着色的。如果有一些元素需要引起特殊的关注，可以用简单的着色来区分于周围的区域。比如人群中的一张脸，这张脸可着着淡淡的颜色以区分周围的人群。色区划分的目的是为了表现出光影关系及形象的立体感，以丰富其视觉效果。色区的划分应先设定光源方向、角度，造型所处角度不同，色区的形状、面积会随结构而变化。明暗分面的层次要根据已确定的色法而定。

用简单的颜色来增加分镜头脚本的表现效果（图4-3-17）。也可以用图形软件把手绘台本做修饰（图4-3-18）。

4. 提高方法

分镜头绘制的技巧和速度，通过有目的的训练可以得到提高。我们常常用到的方法是：

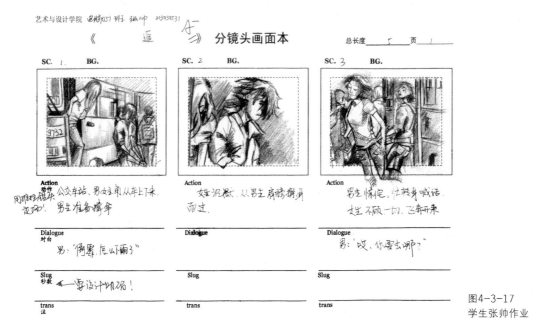

图4-3-17
学生张帅作业

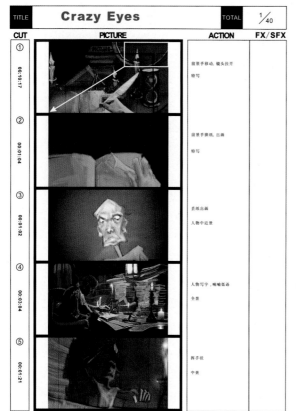

图4-3-18 动画片《Crazy Eyes》分镜节选，北京电影学院动画学院06教师进修班（王懿清、徐磊、易涛、刘乐沁、高颖、王墨红）

对动画片和真人电影进行仔细研读。比如，就影片的几个场景反复拉片，理解其用视觉语言

叙事的结构。或者为其中一个场景绘制10~20幅画面分镜头，并对镜头的构图、运动、拍摄技巧和条件、情绪基调等方面进行评论。

培养每天速写（sketch）的习惯，重点是对人体动作姿态和透视方面的练习，并且尝试多样的表现手法。速写是感受生活、记录感受的方式。速写使这些感受和想象形象化、具体化。速写是分镜头创作的准备阶段和记录手段。速写是一种学习用简化形式综合表现运动物体造型的绘画基础课程，是由造型训练迅速走向造型创作的途径。

专业指点

画面的繁简、风格与最终的成片有很大的关系，分镜头由不同的人来绘制，画面也会不同。但我们对分镜画面的评价有相对统一的标准：画面是否与文字内容配合？画面是否富有创意？画面是否延伸文字的含义？画面是否兼顾不同的角度？由此可见，除了手绘分镜制作技法需掌握外，创意训练也是我们的重点。

（二）电子分镜制作技法

你可以把每一张画面都按影片所需时间拍摄下来，也可以用扫描仪扫进电脑，把图片编

辑在一起，然后配上脚本中的对白声音。电子分镜可以让你对影片的时间流程有个清楚的把握，同时，那些多余的镜头会立刻显现出来。对于短片来说，制作的素材特别宝贵，剪辑的时候你必须充分利用每一秒每一帧。

1. 扫描图像

使用数码相机或扫描仪把手绘稿导入计算机。使用数码相机时注意每张手绘稿的定位要一致，可在拍摄台上做定位标记。使用扫描仪的基本规则：分辨率一般比你需要的扫描尺寸大。并非越高越好，扫描的分辨率是输出的分辨率的2倍就可以了。只作静止图用，72dpi的分辨率就可以。有放大要求的图要用300dpi的分辨率。或许你在制作的过程中，会将一个静止镜头改为运动镜头，建议将分辨率设置为150dpi（以放大2倍为标准：72dpi×2 =144dpi）。在Photoshop中将未加工的扫描图像保存为TIF格式或者TGA格式这两种无损的格式。一些有损的格式有：JPEG、BMP、GIF。

2. 编辑图像

使用软件有：Photoshop、Premiere Pro、After Effect、Flash等。这里仅以Photoshop、Premiere Pro为例，做简要说明。对数字图像操作与技能的提高，大家可根据自己的实际需要，进行专门的学习。

（1）图像清理

在Photoshop中将扫描图像做简单清理，去掉杂点，调整对比度。利用Photoshop的选择工具、魔术棒工具、套索工具等来分割图像，把需要运动的部分（比如人的手臂）分割出来，放置到相应的图层中（图4-3-19）。

（2）在Premiere Pro中编辑

图4-3-19　在Photoshop中修图

Premiere Pro的编辑功能主要表现在以下几个方面：

①视频音频特效

单击Premiere Pro的菜单Window->Effects，在Project窗口中出现Effects标签，添加的效果都能实时预览。将Video和Audio的特效及转场全部放在一起。要使用其中的特效或转场，只需要单击其左边的右箭头符号，选中其打开的特效或转场，将其拖到时间线的素材（Clip）上即可。

②运动特效

Premiere Pro已将Motion（运动特效）和Opacity（透明度）内置其中了。Motion特效包含Position（位置）、Scale（比例）和Rotation（旋转）特效等，制作动态的镜头角度和运动，使用起来非常方便。Opacity特效也使改变视频的透明度变得非常方便，只需拖动Opacity旁边的滚动条即可。

③字幕

字幕的特效几乎沿用同样出自Adobe公司的PhotoShop中的文字效果。

④校色

校色是Premiere Pro比较突出的功能，它能够实时地显示出各种色彩效果，并带有Curve（曲线）等非常专业的校色工具。

Premiere Pro工作界面主要包含以下几个部分（图4-3-20）：

A. Project（项目）窗口的素材和特效管理操作

Premiere pro有两种素材管理模式。可以通过素材管理窗口下面的模式切换按钮在列表模式和预览模式间进行转换。在预览模式下，可以通过按钮将素材的任意一帧设为素材的缩略图。将转场和视频音频的特效放到一起，增加了查找功能，非常方便实用。

B. Monitor（监视器）窗口

主要是显示并控制素材图像进行播放和编辑操作。

C. Timeline（时间线）窗口

将视频音频素材在本窗口内进行Sequence（序列）编辑，包括对镜头各种效果和顺序的添加和调整。可以方便地对时间线上的素材用鼠标右键调出功能菜单，进行变速、链接、解除链接、查看素材属性等。

D. History（历史）窗口

显示操作步骤，可以随意调整，避免误操作带来的不良后果。

E. Tool（工具栏）窗口

显示编辑需要的种种工具，如选择、剪切、锁定、解锁等。

（三）故事板制作软件介绍

美国Power production公司（快手故事板制作软件）Quick4.0版是一个容易使用的形象化预审视的专业电子工具，是专门用做快速有效的设计制作连续的情节示意图（情节串联故事图板）的软件。任何主创人员——导演、摄影师、美工师、剧作家、制片人，可以使用这个软件很快地做出视觉分镜头（图4-3-21）。

其主要功能如下：

1. 主画面视窗

自动打开主画面视窗，在视窗画框内使用内装工具和预装的人物、道具及内外景图库，非常方便地制作你所需要的画面。预装的矢量图库可以和你所拍摄的数码照片相容。视窗画框的宽高比可以由你任选。每一个你放置在画

图4-3-20 Premiere Pro工作界面：工作界面实用、简洁，非常专业化。

图4-3-21
Power production官方网站上的图片

框里的目标对象（包括输入的）可以随意调整大小、位置、裁切和分层处理。构图和制作一个镜头画面非常快捷和方便。

2. 加入角色、背景

点击你所选定的画格，人物图像就自动放入画面视窗。预制的图像的每一个人物都有不同的动作(站、走、坐、跑、跳和平躺）以及不同的旋转，可以立即使用。背景可以改变大小和牵引、拖曳到任何位置。

3. 加入道具指示箭头、说明文字

分类提供了几百个小道具以及指示箭头、摄影机移动提示符。支持GIF图像，可以大量地使用网上的资源。你可以用文字描述镜头画面：具体的对白、场面和摄影机运动的说明提示。

4. 调整顺序和画面版式

可以在总浏览画面窗口里使用拖曳功能，任意将画面拖到你满意的新位置，文字将自动跟随画面。菜单里有多种版式（垂直的或横的）供你迅速选择以便适合你的需要。你可以一页一个画面到25个画面一页。你可以选择带文字或不带文字、或单纯文字。你可以将文字放在下面或右面。

小　结

本节课中我们学习了画面分镜头脚本制作规范和制作流程。对于手绘分镜制作，从绘制步骤、绘制工具、绘制内容等方面，较为全面地介绍了画面分镜表现形式和技法。同时也介绍了电子分镜制作技法，大家应该根据个人的实际情况，有针对地做自我训练，以提高画面分镜头脚本制作的水平。

思考与练习

练习1：完成一个用多个角度描绘"某人中奖后兴奋情形"的画面分镜头脚本。

练习2：观看经典影片中一段追捕镜头，借用同样的手法，绘制一段镜头描述大街上警察追捕小偷的情形。

练习3：把马致远的小令《天净沙·秋思》："枯藤老树昏鸦，小桥流水人家，古道西风瘦马，夕阳西下，断肠人在天涯。"绘制成画面分镜头脚本。

引　言

在这一节中我们来看一些教学中的动画分镜设计实例。动画分镜设计的思维方式和表现技法是多种多样的，我们要选择最能够体现故事创意的、最接近动画造型风格的那种。

第四节　动画分镜设计实例

一、动画短片《长》分镜设计实例

（一）创作阐述

动画短片《长》是一个课堂习作。作者的设想是无需对白，说一件简单有趣的事。故事在构思的开始就是以流动的画面形式出现的。追求动画镜头画面的趣味性：强调画面的流动变化、点线面构成感。角色采用夸张与变形的手法，使其更接近故事塑造的需要：简单有内在的幽默感。动作也是夸张变形的，以降低运动规律这部分的难度，适当运用镜头的运动变化加以弥补。

故事大意：

清晨的一个偶然事件。"小人"发现水洒到之处，物体都会生长。开始"小人"感到惊喜，随后却是麻烦无数……

（二）收集素材、确定美术风格

美术风格的确定：造型简洁明快，强调线条，平面图案化。降低制作的复杂程度，尽快体验到动画制作的乐趣。在造型设计中，不但要关注一个视角的结构比例关系，更应关注正、侧、背、俯、仰各个视角的形态变化是否好看

舒服。作者收集了一些表现意图、造型风格接近的动画艺术短片作参考（图4-4-1）（图4-4-2）（图4-4-3）（图4-4-4）。

专业指点

　　1084年，以法国动画导演贾克雷米·吉黑贺

（Jacques-Remy Girerd）为首的"疯影动画工作室"（Folimage Valence Productions）成立，其创立的宗旨在于创作艺术品位和商业并重的作品，并自称负有动画教育传承和推广的责任。"疯影"是全世界知名的国际动画制作公司。

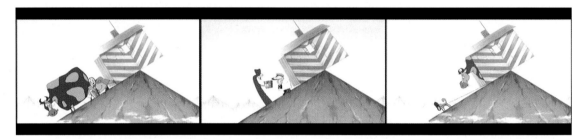

图4-4-1 《山顶小屋咚咚响》，疯影动画工作室（Folimage Valence Productions）

图4-4-2 《和尚与飞鱼》，疯影动画工作室（Folimage Valence Productions）

图4-4-3 《求爱五百里》，疯影动画工作室（Folimage Valence Productions）

图4-4-4 动画短片《长》人物造型草图

(三) 动画短片《长》的分镜头画面本（附后）

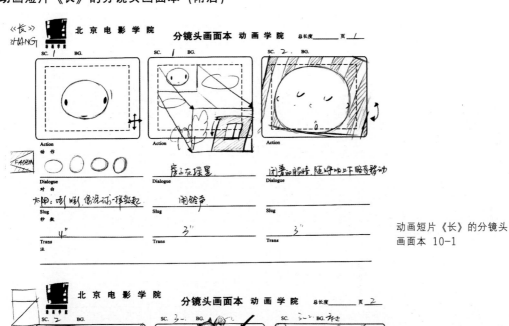

动画短片《长》的分镜头
画面本 10-1

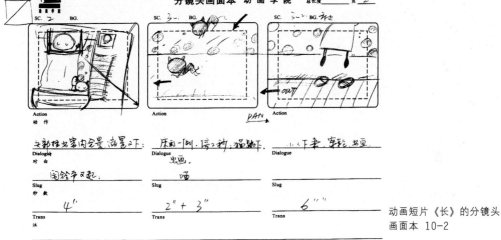

动画短片《长》的分镜头
画面本 10-2

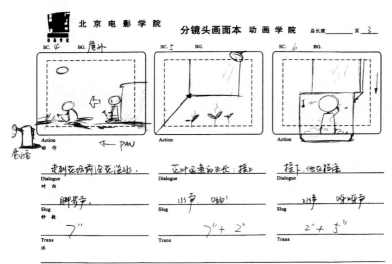

动画短片《长》的分镜头
画面本 10-3

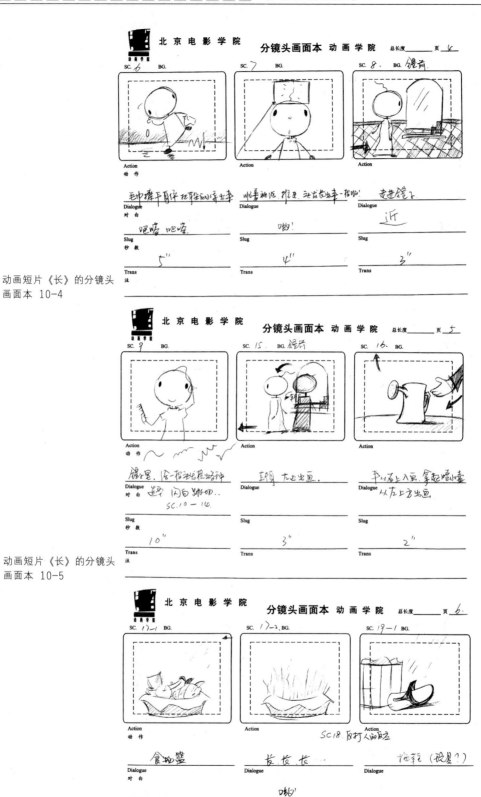

动画短片《长》的分镜头
画面本 10-4

动画短片《长》的分镜头
画面本 10-5

动画短片《长》的分镜
画面本 10-6

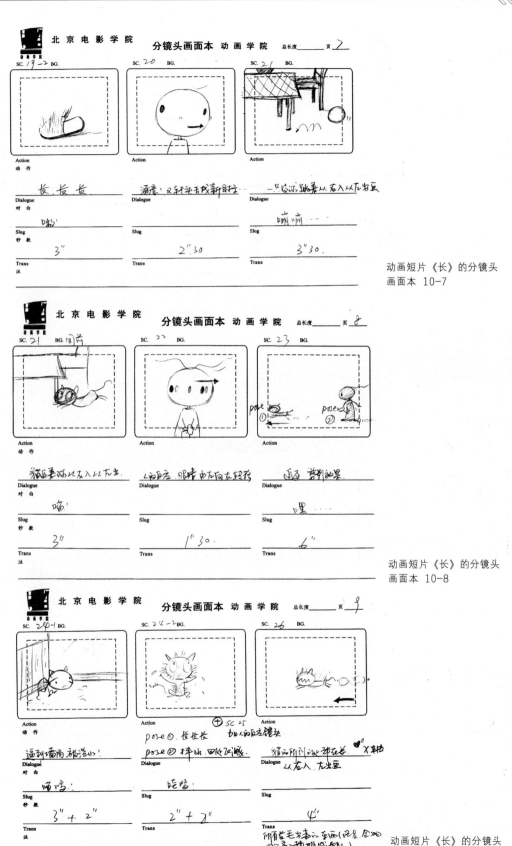

动画短片《长》的分镜头
画面本 10-7

动画短片《长》的分镜头
画面本 10-8

动画短片《长》的分镜头
画面本 10-9

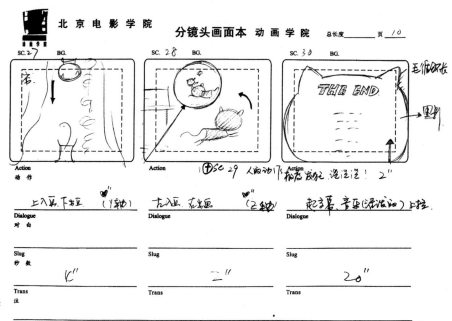

动画短片《长》的分镜头
画面本 10—10

二、学生动画分镜设计作业范例（附后）

艺术与设计学院

《 追—（2） 》 分镜头画面本

唐静 213050515

总长度_____ 7 页 1

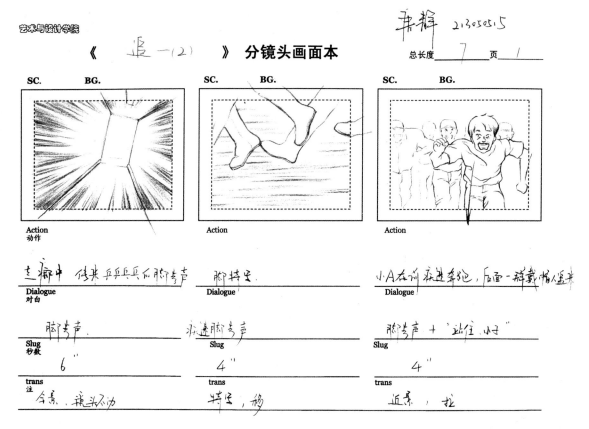

动画短片《追》的分镜头画面本 学生唐静作业 7—1

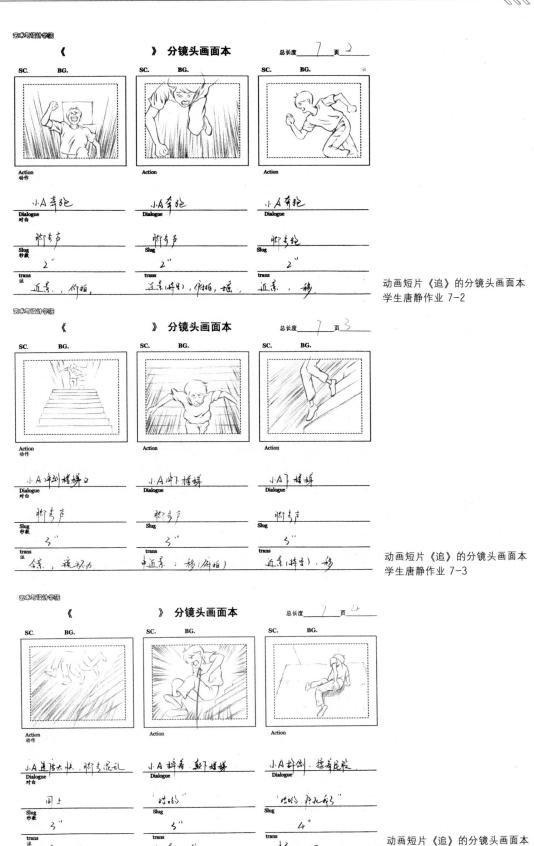

动画短片《追》的分镜头画面本
学生唐静作业 7-2

动画短片《追》的分镜头画面本
学生唐静作业 7-3

动画短片《追》的分镜头画面本
学生唐静作业 7-4

艺术与设计学院

《 》 分镜头画面本 总长度 7 页 5

SC. BG.	SC. BG.	SC. BG.
Action 动作	Action	Action

Dialogue 对白：小A忍痛爬起来，继续跑。 ｜ 小A跑到荒凉处，大口喘着气。(怒吼声那声越来越近) ｜ 一摩托声从身后传来

Slug 秒数：无 / 3" ｜ 喘气声 + 脚步声 / 4" ｜ 摩托车声 / 5"

trans 注：近景，拉 ｜ 中景，推 ｜ 特写，拉

动画短片《追》的分镜头画面本
学生唐静作业 7-5

艺术与设计学院

《 》 分镜头画面本 总长度 7 页 6

SC. BG.	SC. BG.	SC. BG.
Action 动作	Action	Action

Dialogue 对白：摩托急速地刹车，掉头 ｜ 摩托车人回头喊。 ｜ 摩托车人回头，小A快跑追上去。

Slug 秒数：刹车声，摩托车声 / 4" ｜ "小A，快上车！" / 3" ｜ 快！ / 4"

trans 注：中景，切(闪拍) ｜ 近景，拉 ｜ 全景，渐隐人物

动画短片《追》的分镜头画面本
学生唐静作业 7-6

《 》 分镜头画面本 总长度 7 页 7

SC. BG.	SC. BG.	SC. BG.
Action 动作	Action	Action

Dialogue 对白：小A跳上车，摩托车开动 ｜ 摩托车飞快地驶出镜头 ｜

Slug 秒数：嗯……啊 / 4" ｜ 摩托车声 / 3" ｜

trans 注：中景，拉 ｜ 全景，渐切(渐隐人物) ｜

动画短片《追》的分镜头画面本
学生唐静作业 7-7

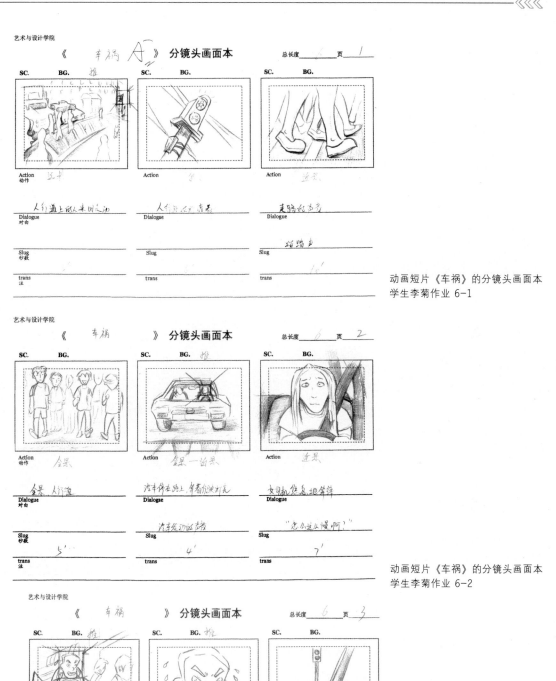

动画短片《车祸》的分镜头画面本
学生李菊作业 6-1

动画短片《车祸》的分镜头画面本
学生李菊作业 6-2

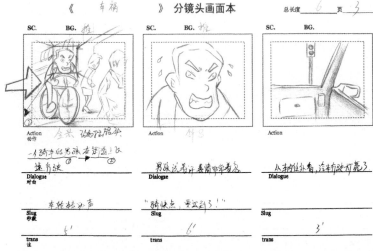

动画短片《车祸》的分镜头画面本
学生李菊作业 6-3

艺术与设计学院

《　车祸　》分镜头画面本　　　　总长度 ___6___ 页 ___4___

SC.	BG.	SC.	BG.	SC.	BG.

Action 动作　全景　　　　　Action　踩刹　　　　　Action　近景

车子在往高行驶，男孩从旁边骑单车经过　脚猛地跟踩刹车　　女司机一脸震惊的表情

Dialogue 对白　　　　Dialogue　　　　Dialogue

"啊！不会吧！"

Slug 秒数　5'　　　　Slug　3'　　　　Slug　6'

trans 注　　　　trans　　　　trans

动画短片《车祸》的分镜头画面本
学生李菊作业 6-4

艺术与设计学院

《　车祸　》分镜头画面本　　　　总长度 ___ 页 ___

SC.	BG.	SC.	BG.	SC.	BG.

Action 动作　特写　　　　Action　近景　　　　Action　全景

车轮突然刹住　　路上行人回头张望，纷纷围观　男孩倒在车轮下，身旁有飞出的单车

Dialogue 对白　　　　Dialogue　　　　Dialogue

有轮急此地刹车声　　"啊！发生车祸了！"

Slug 秒数　2'　　　　Slug　5'　　　　Slug　10'

trans 注　　　　trans　　　　trans

动画短片《车祸》的分镜头画面本
学生李菊作业 6-5

艺术与设计学院

《　车祸　》分镜头画面本　　　　总长度 ___6___ 页 ___6___

SC.	BG.	SC.	BG.	SC.	BG.

Action 动作　特写　　　　Action　　　　Action

脚踩在车轮下

Dialogue 对白　　　　Dialogue　　　　Dialogue

Slug 秒数　8'　　　　Slug　　　　Slug

trans 注　　　　trans　　　　trans

动画短片《车祸》的分镜头画面本
学生李菊作业 6-6

第五章　经典动画分镜设计欣赏

本章学习内容

- ●欧美动画片部分
- ●日本动画片部分
- ●国内动画片部分

第一节　欧美动画片部分

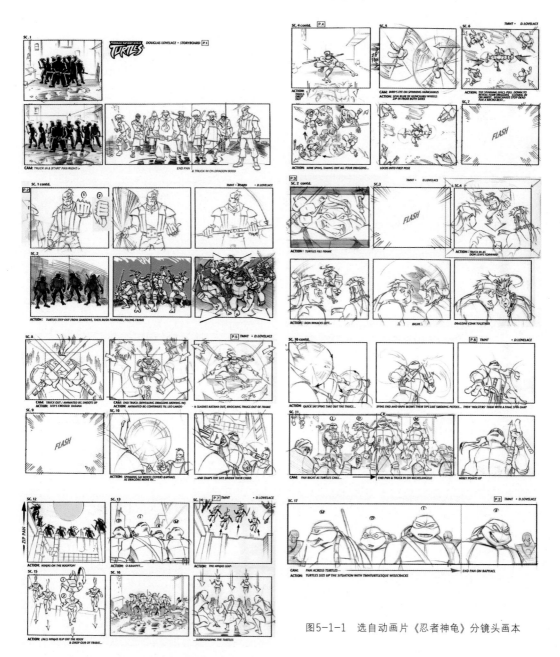

图5-1-1　选自动画片《忍者神龟》分镜头画本

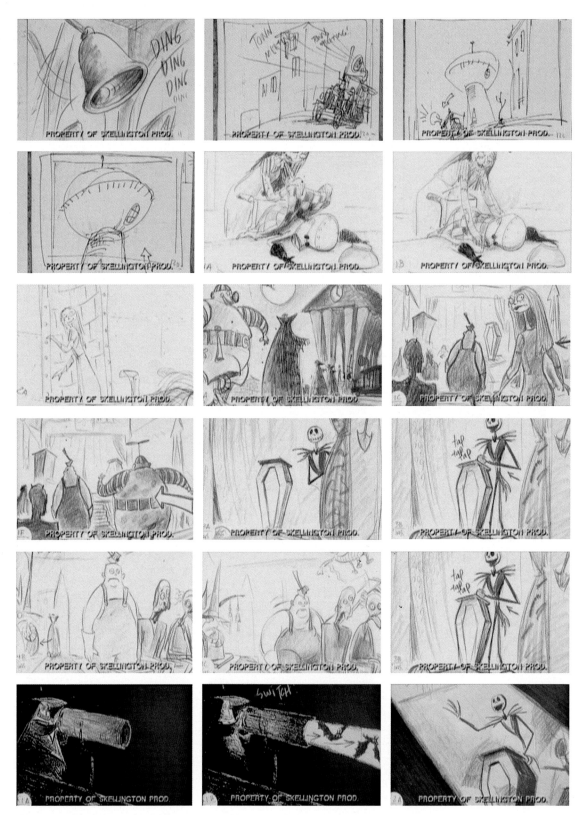

图5-1-2 选自动画片《圣诞夜惊魂》分镜头画本

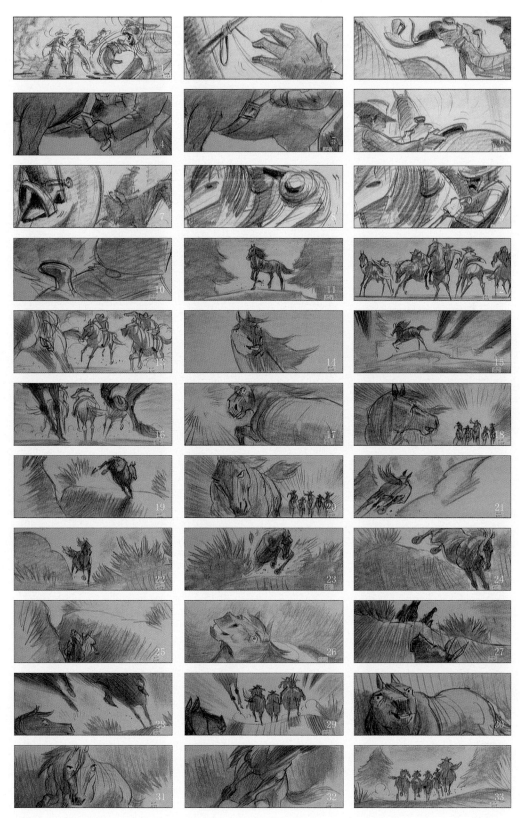

图5-1-3　选自动画片《小马王》分镜头画本

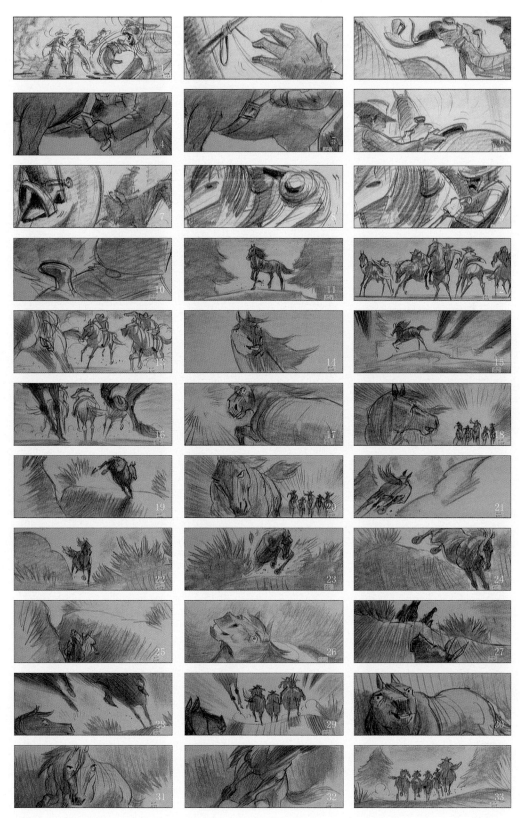

第五章　经典动画分镜设计欣赏

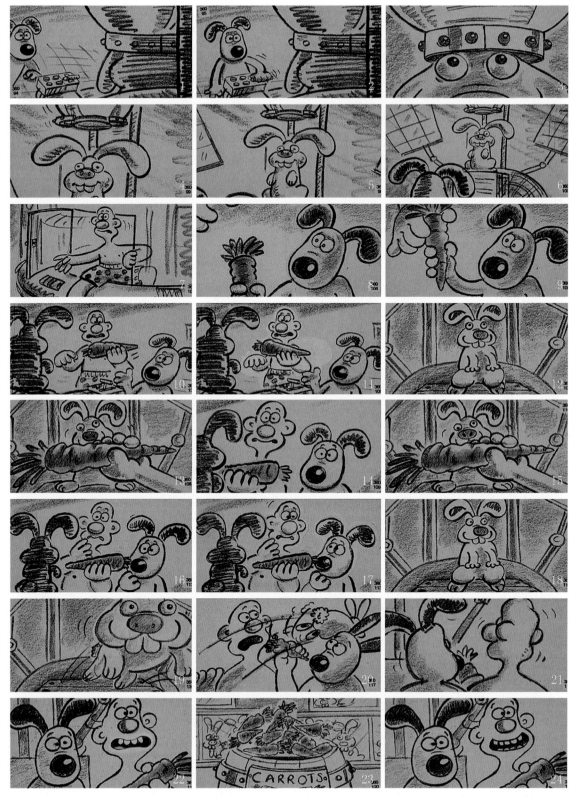

图5-1-4 选自动画片《超级无敌掌门狗》分镜头画本

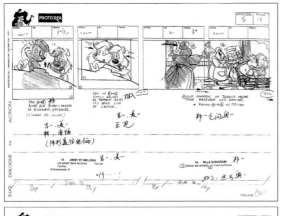
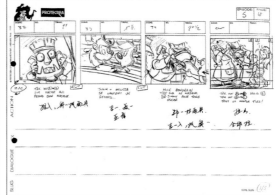
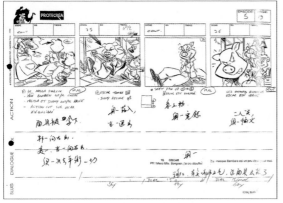
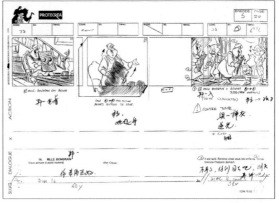

图5-1-5　选自动画片《VIEILLE BRANCHE》分镜头画本

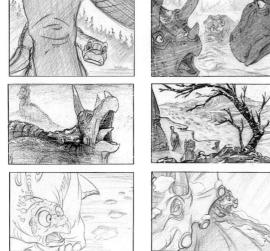

图5-1-6　选自动画片《land before time》分镜头画本

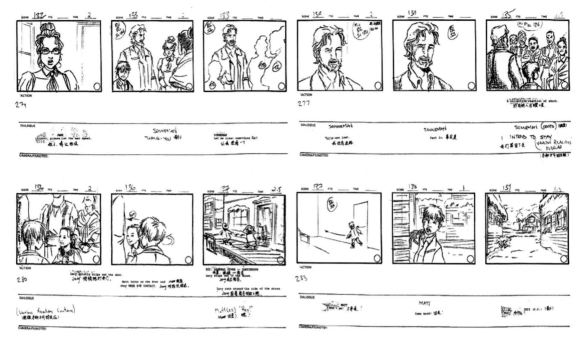

图5-1-7　选自加拿大写实动画分镜头画本

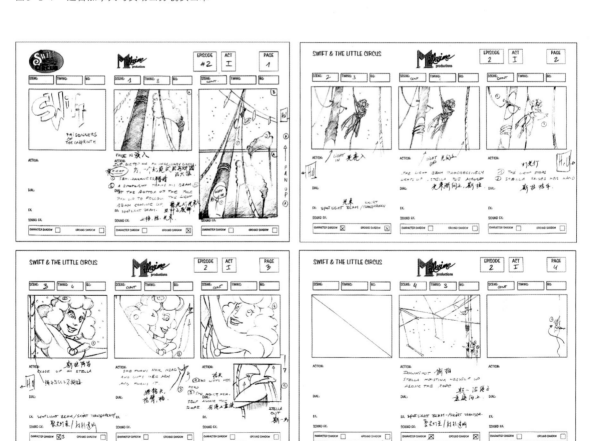

图5-1-8　选自动画片《SWIFE&THE LITTLE CIRCUS》分镜头画本

图5-1-9 选自动画片
《美丽城三重奏》分镜头
画本

第二节　日本动画片部分

图5-2-1　选自动画片《隔壁家的山田君》分镜头画本

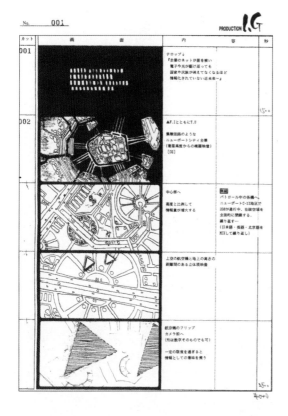

カット	画　面	内　　容	秒
001		テロップ♪ 『企業のネットが星を覆い 電子や光が駆け巡り 国家や民族が消えてなくなるほど 情報化された近未来─』	(5…0)
002		■F.Iとともに T.B 集積回路のような ニューポートシティ全景 (衛星高度からの俯瞰映像) 〔CG〕	
		中心部へ 高度と比例して 情報量が増大する 繰り返す	パトロール中の各機へ ニューポート・13地区で 208が通行中、当該空域を 全面的に閉鎖する。 繰り返す… (日本語・英語・北京語を 同時に繰り返し)
		上空の航空機と地上の高さの 距離間のある立体透視映像	
		航空機のフリップ カメラ前へ (布は数字そのものでも可) 一定の限度を過ぎると 情報としての意味を失う	(25…0)

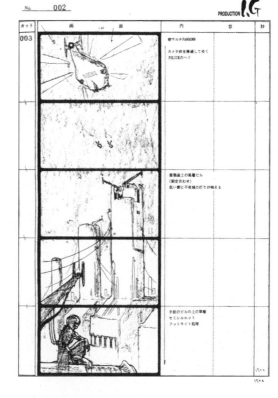

カット	画　面	内　　容	秒
003		街マルチPANDOWN カメラ前を横過してゆく POLICEのヘリ	
		建造途上の高層ビル (設定合わせ) 低い雲に不気味の灯りが映える	
		手前のビルの上の草履 セミシルエット フットライト処理	(15…0) 15秒

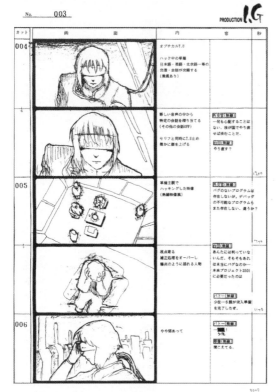

カット	画　面	内　　容	秒	
004		オプチカ上 T.B ハック中の草履 日本語・英語・北京語…等の 交信・会話が交錯する (無機あり)		
		騒しい音声の中から 特定の会話を探り当てる (その他の会話OFF) セリフと同時にT.I止め 微かに顔を上げる	…何も心配することは ない、彼が国でやり過 せば済むことだ。 やり直す？	
005		草履主観で ハッキングした映像 (熱線映像風)	バグのないプログラムは 存在しないが、デバッグ の不可能なプログラムも また存在しない、違うか？	
		視点著き 補正処理をオーバーし 幡像のように揺れる人物	あんたには判っていない んだ、そもそもあれが 本当にバグなのか─ 本来プロジェクト2501 に必要だったのは 少女…6頭が突入準備 を完了したぜ。	
006		やや間あって	うん 聴こえてる。	(30…0)

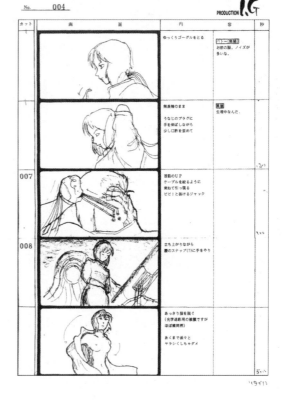

カット	画　面	内　　容	秒
		ゆっくりゴーグルをとる	お前の服、ノイズが 多いな。
		無表情のまま うなじのプラグに 手を伸ばしながら 少し口許を歪めて	生理中なんだ。
007		首筋のUP ケーブルを絞るように 束ねて引っ張る ビビと抜けるジャック	
008		立ち上がりながら 服のスナップ(?)に手をやり	
		あっさり服を脱ぐ (光学迷彩用の装置がほぼ同時所) あまりに堂々と ヤラシくしちゃダメ	(5…)

図5-2-2　选自动画片《攻壳机动队》分镜头画本

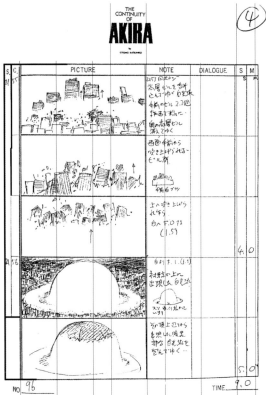

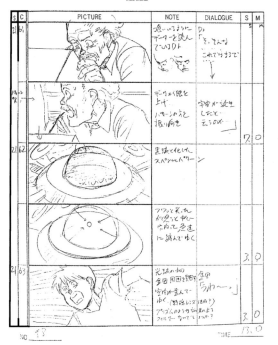

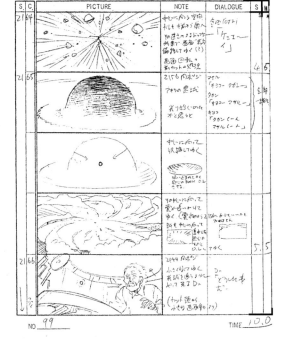

图5-2-3 选自动画片《阿基拉》分镜头画本

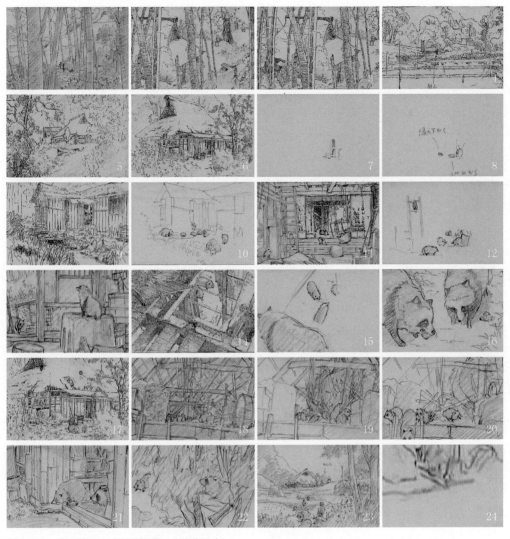

图5-2-4　选自动画片《百变狸猫》分镜头画本

图5-2-5　选自动画片《FFVI》开场动画分镜

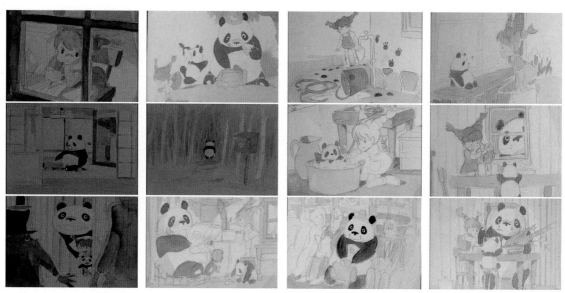

图5-2-6 选自动画片《熊猫家族》分镜手绘稿欣赏

图5-2-7 选自动画片《岁月的童话》分镜头画本

第三节　国内动画片部分

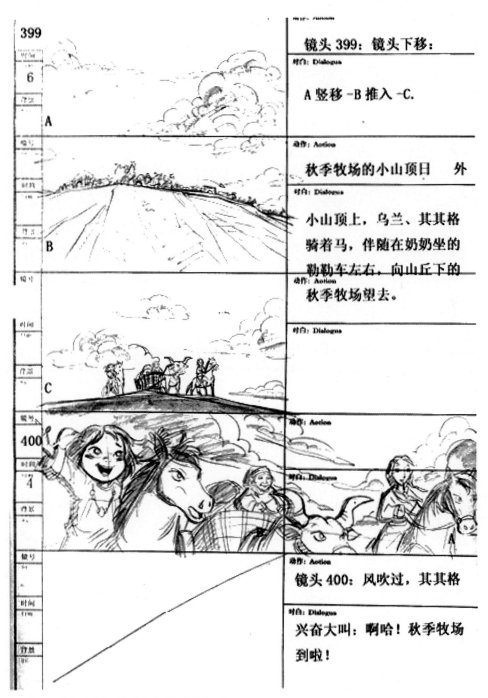

镜头399：镜头下移：

A 竖移 -B 推入 -C.

秋季牧场的小山顶日　　外

小山顶上，乌兰、其其格骑着马，伴随在奶奶坐的勒勒车左右，向山丘下的秋季牧场望去。

镜头400：风吹过，其其格兴奋大叫：啊哈！秋季牧场到啦！

图5-3-1　选自动画片《乌兰其其格》分镜头画本

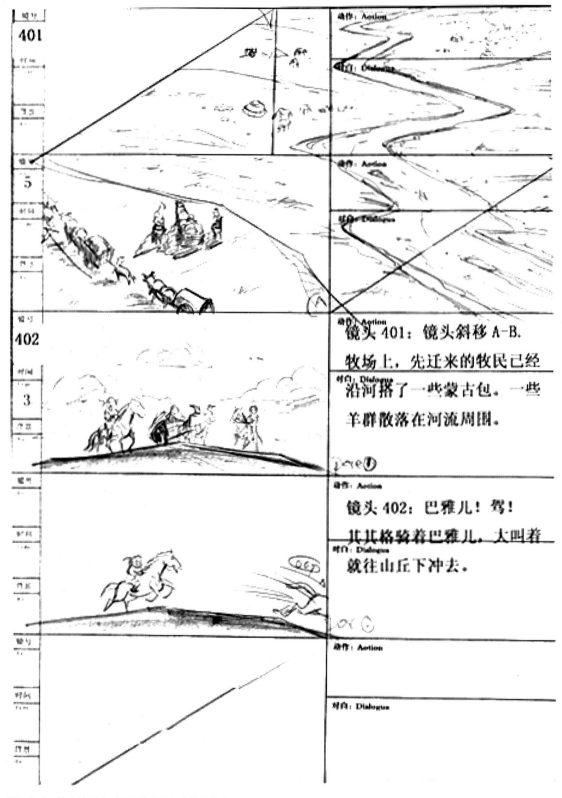

图5-3-2　选自动画片《乌兰其其格》分镜头画本

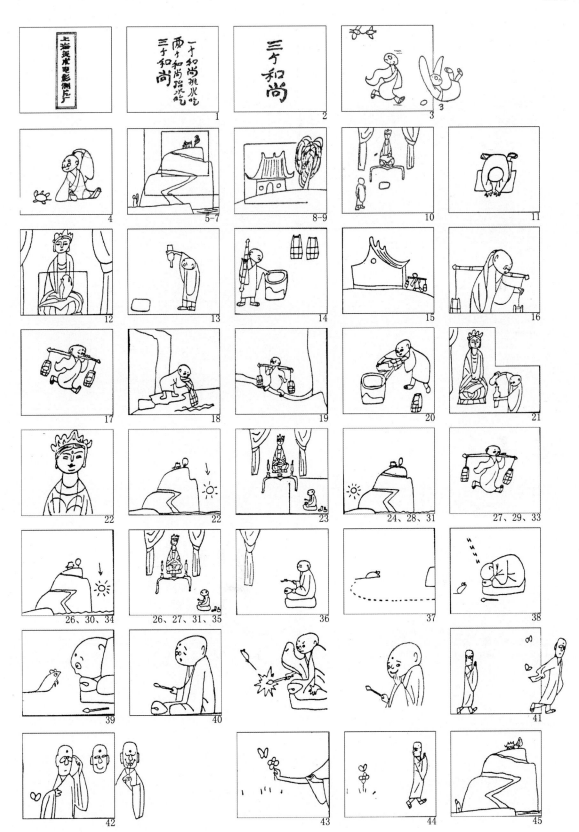

图5-3-3　选自动画片《三个和尚》分镜头画本

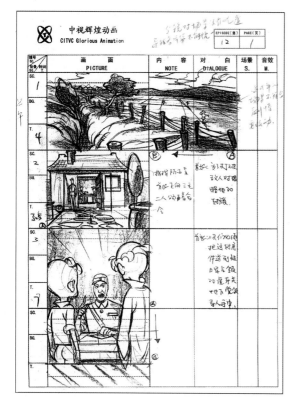

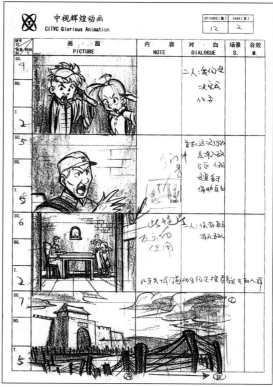

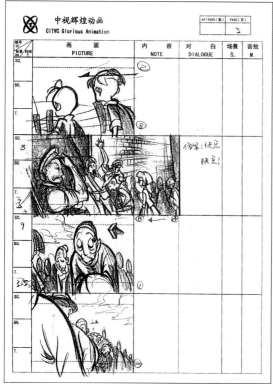

图5-3-4 选自动画片《三毛从军记》分镜头画本

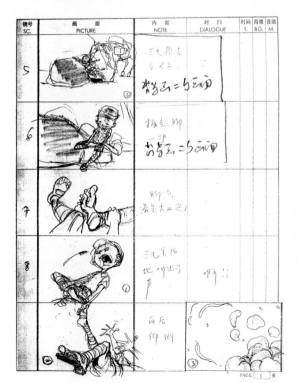

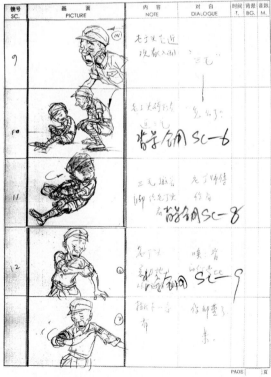

图5-3-5　选自动画片《三毛从军记》分镜头画本

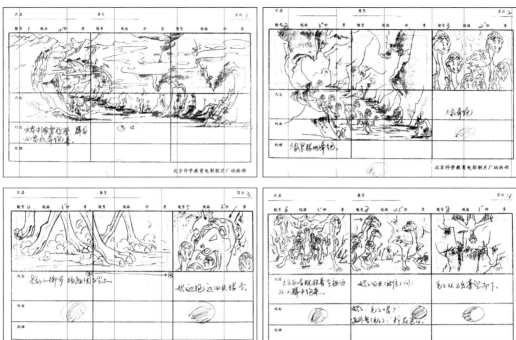

图5-3-6 选自动画片《渴望蓝天之脱离陷阱》分镜头画本

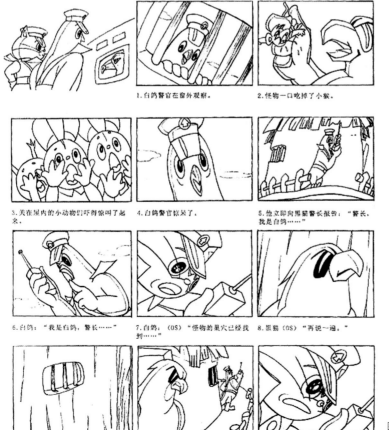

图5-3-7 选自动画片《黑猫警长》分镜头画本

1. 停在树枝上的直升飞机门口，舒克发现了一只猫。

2. "喵呜—！" 大花猫从背后一巴掌朝小麻雀打去。

3. ①小麻雀被打落在地，大花猫一脚踩住了他的尾巴。

3. （快拉）大花猫指着说："小尖嘴，你不是喜欢骂人吗？骂呀！"

4. 舒克看了十分生气，他用力拉动直升飞机的操纵杆。

5. 直升飞机立即从树枝上腾空而起。

6. 小麻雀不甘示弱："臭猫！"

7. "叫吧，这个地方没有人会理你！"

8. 直升飞机朝着大花猫的方向飞去。（第一选段止）

18.（第二选段）舒克走出机舱大声说："大欺小，不要脸！"

19. 大花猫上下打量着说："好一个管闲事的，你是谁？"

图5-3-8　选自动画片《舒克和贝塔》分镜头画本

第五章　经典动画分镜设计欣赏

2.寒光一闪，毅然自刎。此时雨丝突然停了。

1.哪吒跳上石栏举剑对天呼唤："师父！……"

3.快速奔跑中的梅花鹿停了。

4.李靖吃惊的表情停了。

5.悲伤的老家将停了。

6.（慢推）哪吒眼眶里噙满泪水凝望着前方……

7."啪"地一声，哪吒手中的剑落地。

8.哪吒慢慢地合上了悲愤的双眼。

9.哪吒挺身仰天倒下，出画面。

图5-3-9 选自动画片《哪吒闹海》分镜头画本

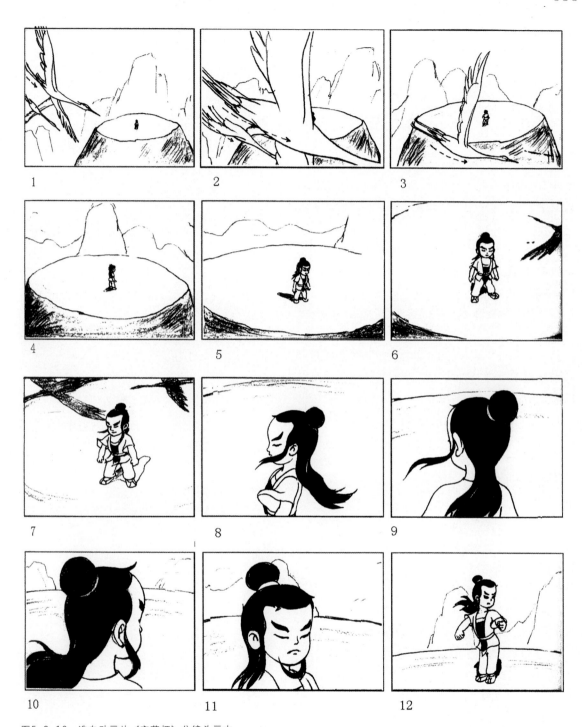

图5-3-10 选自动画片《宝莲灯》分镜头画本

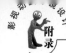

附录：参考书目

视听语言类

1. 李·R·波布克（美）. 电影的元素. 中国电影出版社.

2. 马塞尔·马尔丹（法）. 电影语言. 中国电影出版社.

3. T·S·马纳尔（英）. 电影导演. 中国电影出版社.

4. 卡雷尔·赖茨，盖文·米勒（英）. 电影剪辑技巧. 中国电影出版社.

5. 欧内斯特·林格伦（英）. 论电影艺术. 中国电影出版社.

6. 诺埃尔·伯奇（美）. 电影实践理论. 中国电影出版社.

7. 路易斯·贾内梯（美）. 认识电影. 中国电影出版社.

8. 詹姆斯·莫纳柯（美）. 怎样看电影. 上海文艺出版社.

9. 大卫马梅著. 曾伟祯编译. 导演功课. 广西师范大学出版社，2003.

10. 丹尼艾尔阿里洪（乌拉圭）. 电影语言的语法. 中国电影出版社，1992.

11. 傅正义著. 影视剪辑编辑技术. 北京广播学院出版社，2006.

12. 姚国强. 影视录音. 北京广播学院出版社，2006.

13. 任远著. 电视制作300问/实用应试手册. 北京广播学院出版社，2003.

14. 赵玉明主编. 广播电视简明辞典. 《广播电视简明辞典》编辑委员会编. 中国广播电视出版社，1989.8.

动 画 类

1. 动漫创作专业杂志. 24格. 中国新时代传媒集团有限公司.

2. 温迪特米呢勒罗（美）. 分镜头脚本设计. 中国青年出版社，2006.

3. 姚光华著. 动画分镜台本设计. 上海人民美术出版社，2006.

4. 翟翼翠. 影视动画造型设计. 中国电影出版社，2006.

5. 威廉姆斯（英）编著，邓晓娥译. 原动画基础教程——动画人的生存手册. 中国青年出版社，2006（1）.

6. 孙立军主编. 动画艺术辞典. 中国国际广播出版社，2003.

7. 严定宪，林文肖著. 动画技法. 中国电影出版社，2001.

8. 铃木伸一（日）编著. 动画实例教程. 中国青年出版社，2005.

9. 关文涛著. 选择的艺术photoshop cs 图层通道深度剖析. 人民邮电出版社，2006.

10. 戈永良，史久铭等 编著. 影视特技. 中国电影出版社，2006.

11. 哈罗德威特克（英），约翰哈拉斯著. 动画时间的掌握. 中国电影出版社，2005.

12. 克里斯帕特莫尔（英）著. 迪斯尼动画技法. // 克里斯帕特莫尔（英）著. 英国动画设计基础教程. 上海人民美术出版社，2005.

13. 严定宪，林文肖著. 动画导演基础与创作. 湖北美术出版社，2006.

分镜头用纸

》 分镜头画面本

《

SC.　BG.　总长度＿＿＿＿　页＿＿＿＿

Action

Dialogue

Slug

trans

SC.　BG.

Action

Dialogue

Slug

trans

SC.　BG.

Action
动作

Dialogue
对白

Slug
秒数

trans
注

图附录-1　横式分镜头用纸

TITLE		TOTAL	

CUT	PICTURE	ACTION	DIALOGUE	TIME

图附录-2　竖式分镜头用纸

Prod. **Seq.** **Scene**

Dialog:

Panel **of**

Prod. **Seq.** **Scene**

Dialog:

Panel **of**

图附录-3　特写分镜头用纸

16" Wide Screen. Scale 1.85 to 1

图附录-4 标准规格框比例

图附录-5 电视规格框比例